BIBLIOTHÈQUE DES MERVEILLES

LES MERVEILLES
DE
LA CÉRAMIQUE

OU

L'ART DE FAÇONNER ET DE DÉCORER

LES VASES EN TERRE CUITE, FAÏENCE, GRÈS ET PORCELAINE

Depuis les temps antiques jusqu'à nos jours

PAR

A. JACQUEMART

Auteur de l'histoire de la porcelaine

DEUXIÈME PARTIE

OCCIDENT

CONTENANT 221 VIGNETTES SUR BOIS

PAR J. JACQUEMART

PARIS
LIBRAIRIE DE L. HACHETTE ET Cie
BOULEVARD SAINT-GERMAIN, N° 77

1868

Droits de traduction et de reproduction réservés

BIBLIOTHÈQUE
DES MERVEILLES

PUBLIÉE SOUS LA DIRECTION
DE M. ÉDOUARD CHARTON

LES MERVEILLES
DE LA CÉRAMIQUE
(OCCIDENT)

IMPRIMERIE GÉNÉRALE DE CH. LAHURE
Rue de Fleurus, 9, à Paris

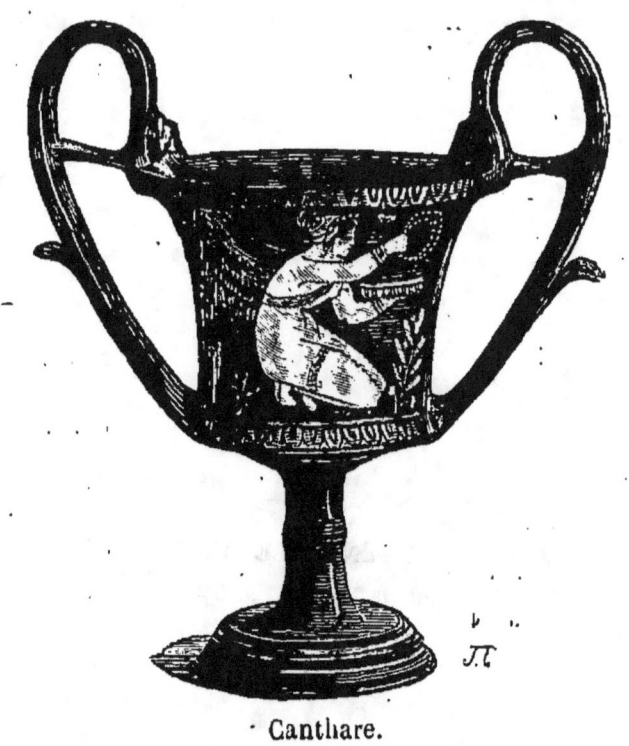

Canthare.

LIVRE PREMIER.

ANTIQUITÉ GRECQUE.

CHAPITRE PREMIER.

Les arts grecs, et en particulier la Céramique.

La plupart des curieux, habitués à circonscrire l'art dans ses manifestations les plus épurées, admettent à peine qu'on s'occupe des travaux exécu-

tés ailleurs qu'en Grèce, et qu'on cherche dans la céramique des hellènes autre chose que la beauté des formes, la hardiesse du dessin, la parfaite élégance de la composition.

Pourtant, depuis trente ans environ, la science a singulièrement éclairé cette branche des connaissances humaines ; on a prouvé qu'à l'égal des autres peuples, les Grecs étaient redevables à leurs devanciers ; on a montré que, là comme ailleurs, les vases conservaient les traces de l'histoire, des mœurs, des passions de ceux auxquels ils étaient destinés. En un mot, il devient incontestable aujourd'hui qu'on doit étudier la céramique grecque avec les mêmes méthodes, dirons-nous avec la même impartialité, que s'il s'agissait des produits hindous, égyptiens ou chinois.

Lorsqu'en 1582 avant notre ère l'Égyptien Cécrops fonda le royaume d'Athènes, il ne fit que grouper autour de lui des sauvages étrangers à toute civilisation ; ces sauvages, il est vrai, avaient reçu du ciel, avec la beauté, les germes d'une suprême intelligence, en sorte que le législateur n'eut qu'à leur montrer une voie dans laquelle ils devaient bientôt arriver à occuper le premier rang. C'est sous Érechtée seulement (1409), que Cérès apprit aux Hellènes à cultiver le blé, et à substituer le pain aux fruits sauvages pour leur nourriture ; ce ne fut que vers le milieu du dixième siècle avant

Jésus-Christ que Dibutade de Corinthe inventa la plastique.

Quant aux statues, les anciens écrivains et les médailles antiques nous prouvent qu'elles furent longtemps réduites aux plus informes simulacres ; des poteaux barbouillés de rouge, des troncs d'olivier à peine dégrossis, telles furent la Pallas primitive d'Athènes, la Cérès de Phaos. Dédale, chanté par les poëtes pour les progrès qu'il fit faire à la sculpture, ne composait guère que des sortes de marionnettes, mues par des fils ou au moyen d'une certaine quantité de vif argent versée dans l'intérieur ; la grossièreté des ouvrages de ce genre était dissimulée par les étoffes dont on formait leur parure extérieure.

Dans cette situation, qui les assimile à tous les autres peuples, les Grecs deviennent plus faciles à étudier, et leurs arts cessent d'être un merveilleux problème. Pourvus d'un moyen facile d'échange par l'invention de la monnaie d'argent, dont ils furent redevables, en 895, à Phidon ; mis en mesure de naviguer par Danaüs qui, dès 1511, avait conduit le premier navire Pentecontore d'Égypte en Grèce, ils commercèrent avec les nations déjà civilisées et s'éclairèrent par leur contact.

Il y a donc sur la terre des Hellènes, et surtout en ce qui touche l'objet de cette étude, deux sortes d'œuvres : l'une importée, l'autre nationale ; et

bien qu'il paraisse assez probable que, même à ces hautes époques, l'Orient, d'où provinrent les idées inspiratrices des Grecs, possédât le secret des plus fines pâtes céramiques, c'est plus particulièrement à la poterie tendre, dont les éléments se rencontrent partout, et peuvent se travailler avec des moyens rudimentaires, que le trafic et l'industrie consacrèrent leurs premiers efforts.

Ceci peut s'expliquer ; les Phéniciens dans leurs rapports commerciaux avec les peuples de l'Occident, échangeaient la poterie contre des produits naturels ; c'était donc particulièrement sur les vases d'usage et d'un prix inférieur que devait porter cet échange ; d'un autre côté, les Grecs, inventeurs d'une plastique rudimentaire, devaient se montrer curieux d'ouvrages supérieurs à leurs essais, mais du même genre, et faire progresser leur demande en raison de la pratique ascendante de leurs artistes.

Aussi les plus anciens vases recueillis en Grèce sont-ils d'une simplicité de style remarquable ; ce ne sont, sur une terre jaunâtre à peine lustrée, que des cercles, des damiers, des dents de loup et des rosaces primitives. Plus tard, ces dessins élémentaires alternent avec des zones d'animaux fabuleux, dont il est facile de reconnaître l'origine orientale, soit que les vases provinssent des fabriques phéniciennes ou des autres centres industriels de l'Asie Mineure.

Ce sont donc les ouvrages de ce genre que les Grecs imitèrent d'abord, et s'il est parfois très-difficile de distinguer les copies des originaux, une précieuse remarque de M. de Witte permet de poser la règle qui doit présider à la discussion des curieux : comme tout modèle, l'œuvre orientale est généralement plus parfaite que l'autre, et a sur celle-ci une antériorité d'un siècle au moins.

Il est intéressant de faire observer combien les auteurs grecs sont réservés en ce qui touche l'art céramique; on trouve à peine dans leurs écrits quelques indications sur la destination des vases; seulement ils se sont plu à en faire remonter l'invention sinon aux dieux, du moins à des personnages héroïques. Ceramus, fils de Bacchus et d'Ariane, est, pour quelques-uns, le prototype et le protecteur du potier, et c'est ainsi que son nom aurait été imposé au Céramique, quartier d'Athènes occupé par les fabricants de vases. Cette fable a pour base l'usage de conserver le vin dans des vaisseaux de terre, et de se servir des coupes de même matière pour porter aux lèvres la liqueur bachique. D'autres attribuent l'invention de l'art de terre à l'Athénien Corœbus, au Corinthien Hyperbius ou au Crétois Talos, neveu de Dédale.

Au temps d'Homère la fabrication était déjà courante, car le poëte, en décrivant la danse d'Ariane, compare la vélocité des jeunes gens et des jeunes

filles formant une ronde, à la rapidité dès mouvements que le potier imprime à la roue de son tour. Une autre pièce, attribuée à l'immortel aveugle, et qui se trouve reproduite dans une histoire de sa vie, composée, dit-on, par Hérodote, exprime tout ce que la cuisson des vases peut présenter d'heureux ou de néfaste. Nous croyons utile d'emprunter à la tradition d'Hérodote, par M. Miot, le passage suivant :

« Le lendemain, des potiers en argile (de Samos)
« qui travaillaient à cuire des vases de terre et
« mettaient le feu aux fourneaux, aperçurent Ho-
« mère, dont le mérite leur était déjà connu ; ils
« l'appelèrent, et l'engagèrent à leur chanter des
« vers, promettant, pour prix de sa complaisance,
« de lui donner quelques vases ou toute autre
« chose de ce qu'ils possédaient. Homère accepta
« leurs offres, et se mit à chanter la pièce de vers
« qui, depuis, a été nommée LE FOURNEAU; la voici:

« O vous, qui travaillez l'argile, et qui m'offrez
« une récompense, écoutez mes chants !

« Minerve, je t'invoque ; parais ici, et prête ta
« main habile au travail du fourneau ; que les va-
« ses qui vont en sortir, et surtout ceux qui sont
« destinés aux cérémonies religieuses, noircissent
« à point ; que tous se cuisent au degré de feu con-
« venable, et que, vendus chèrement, ils se débi-
« tent en grand nombre dans les marchés et les

« rues de nos cités ; enfin, qu'ils soient pour vous
« une source abondante de profits, et pour moi une
« occasion nouvelle de vous chanter.

« Mais si vous voulez me tromper sans pudeur,
« j'invoque contre votre fourneau les fléaux les
« plus redoutables : et Syntrips, et Smaragos, et
« Asbestos, et Abactos, et surtout Omodamos, qui,
« plus que tout autre, est le destructeur de l'art
« que vous professez.

« Que le feu dévore votre bâtiment, que tout ce
« que contient le fourneau s'y mêle et s'y confonde
« sans retour, et que le potier tremble d'effroi à ce
« spectacle ; que le fourneau fasse entendre un
« bruit semblable à celui que rendent les mâchoi-
« res d'un cheval irrité, et que tous les vases
« fracassés ne soient plus qu'un amas de débris. »

Les génies malfaisants personnifiés par le poëte
sont ainsi expliqués par le traducteur : *Syntrips* et
Smaragos expriment la rupture de la terre en mor-
ceaux ; *Asbestos* est le feu qu'on ne peut modérer ;
Abactos caractérise l'infortune des ouvriers dont les
travaux sont anéantis ; enfin *Omodamos* est la force
destructive à laquelle rien ne résiste.

Que l'hymne soit d'Homère, d'Hésiode, ou de tout
autre poëte de la Grèce, il exprime avec une vé-
rité saisissante toutes les péripéties d'une cuisson
céramique, et nous prouve ainsi combien remon-
tent loin les secrets de l'art.

CHAPITRE II.

Destination des vases grecs. Leurs inscriptions.

Pour bien faire comprendre ce qui précède, il est indispensable de revenir ici sur la nature et la fabrication des vases grecs. Ils appartiennent tous à l'ordre des poteries tendres, cuisent à basse température et en une seule fois, sans encastage; ils sont toujours rayables par une pointe de fer et souvent perméables. En un mot, c'est la poterie la plus commune, à pâte poreuse et opaque, composée d'argile figuline, de marne argileuse et de sable. Dans nos habitudes actuelles, elle est condamnée aux plus vulgaires emplois; on en fait des terrines, des cruches, des cuviers, des moules à sucre, des pots à fleurs.

Le soin dans la préparation des matières, la

beauté des formes et du décor, ont pu seuls élever, chez les anciens, cette terre grossière au niveau des plus estimables œuvres d'art.

On a établi, dans la céramique antique, deux divisions bien tranchées les *poteries tendres mates* et les *poteries tendres lustrées*.

Les premières fournissaient les ustensiles de l'économie domestique, c'est-à-dire les amphores dans lesquelles on conservait les grains, l'eau, l'huile et le vin, les coupes ou plats d'usage culinaire; souvent ces terres étaient unies et sans ornementation aucune; parfois elles étaient godronnées à la base, munies de ceintures de feuillages, de grecques, d'arabesques en relief, ou même de sujets composés de chasses, d'animaux fantastiques ou réels, et plus rarement de scènes mythologiques ou historiques.

Quelques jarres ou amphores avaient jusqu'à deux mètres de haut; c'est dans celles-là que l'on conservait l'eau et les céréales.

Les amphores destinées à contenir le vin et l'huile étaient généralement pointues par leur extrémité inférieure; on en assurait la station en les enterrant à demi dans le sable des caves.

D'aussi grandes pièces ne pouvaient être travaillées au tour; on les construisait à la main au moyen de *colombins*, sortes de plaques rectangulaires et courbes que l'on plaçait par zones circulaires

superposées, en les pressant à la main par leur deux faces pour les faire adhérer entre elles, et les réunir intimement avec les zones déjà posées. Après une dessiccation plus ou moins prolongée, selon l'épaisseur des parois, les vases étaient roulés jus-

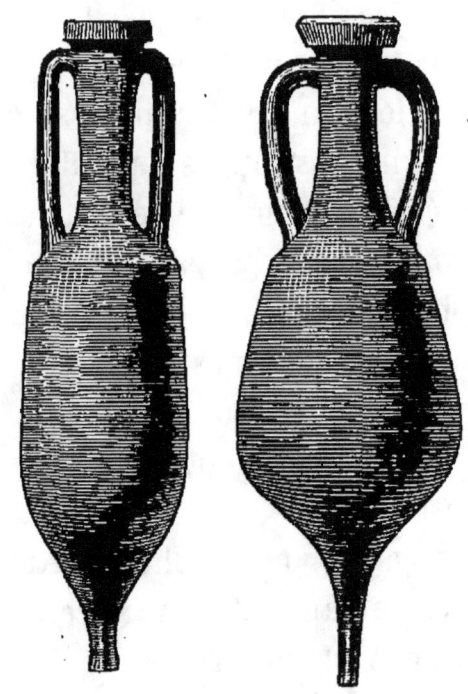

Amphores en terre rouge.

qu'au four où ils étaient placés avec soin pour recevoir une cuisson de quarante-huit heures environ. Au bout de huit jours de refroidissement on procédait au défournement; c'est du moins ainsi que cela se pratique dans la fabrication moderne, tout à fait identique à l'ancienne.

Les poteries tendres lustrées sont travaillées avec un soin infini ; bien qu'à texture lâche et à cassure mate, leur pâte est fine, homogène et composée principalement de silice, d'alumine, de fer et de chaux ; elle est fusible à la température de quarante degrés du pyromètre de Wedgwood et produit une masse d'émail brun jaunâtre, à surface brun foncé, non métalloïde. Leur lustre, ou vernis, a exercé la sagacité des savants, et c'est à force de recherches et d'inductions ingénieuses qu'on est parvenu à en reconnaître la nature : c'est un silicate alcalin, modifié et durci par la dévitrification résultant d'un long enfouissement dans la terre, et devenu presque infusible au chalumeau, dans le borax ; la potasse caustique en fusion, sous l'influence d'une haute température, peut seule en opérer la décomposition. Les éléments de la coloration du lustre noir sont l'oxyde de fer et l'oxyde de manganèse.

Les vases grecs et surtout les campaniens présentent trois couleurs de fond glacées : le *rougeâtre briqueté* est le ton de la pâte, tantôt avivé par un simple polissage donné par le tourneur sur la pièce crue, tantôt par un vernis très-mince exaltant la couleur de la terre ou possédant par lui-même, dans quelques cas, une coloration rouge laqueuse. Le *noir*, en ornements larges ou en fond, est placé sur le premier lustre ou sur la pâte même ; il est très-brillant sans crudité, et si parfaitement étendu que,

lorsqu'il revêtit tout l'intérieur et l'extérieur d'une pièce, on pourrait la croire en pâte noire. Toutefois, ce noir passe quelquefois au bronze ou lustre métalloïde, probablement par l'action d'un feu chargé de fumée; cette altération est connue des peintres de porcelaine; ils l'appellent *empoisonnement*, et qualifient d'*impur* le feu par lequel elle est produite. Le *brun marron* est la nuance résultant d'un noir très-mince laissant transparaître le subjectile rougeâtre; elle se change en vert olivâtre très-glacé par un excès de feu.

Ces variétés de la couleur noire n'ont, en elles-mêmes, rien d'important, puisqu'elles sont presque accidentelles. Un four trop chauffé peut faire évaporer le noir et ramener le vase, en tout, ou en partie, au rouge brun; le rouge, à son tour peut passer au noirâtre par absorption de fumée.

Il ne faut pas confondre, au surplus, les poteries altérées par des accidents de cuisson, avec celles qu'on nomme *brûlées*, parce qu'avant d'être portées dans les tombeaux, elles ont été exposées sur les bûchers où l'on brûlait les morts. Les vases brûlés, de rouges qu'ils étaient sont devenus brun jaunâtre et gris cendré; les ornements noirs se sont effacés en partie.

Les Grecs ont employé, pour enrichir leurs vases, quelques couleurs de rehaut qui ne sont pas glacées, et qu'on doit considérer comme des engobes

argileuses : ce sont le *rouge brique* et le *rouge violâtre*, le *jaune* et le *blanc*, tantôt posé en saillie, tantôt étendu en fond, et relevé alors de dessins en rouge vif, vert, bleu et jaune, soit posés au trait, soit étendus en teintes plates. Le rouge, le vert et le bleu ainsi employés ne sont pas vitrifiables ; ils concourent, avec l'*or* appliqué sur une engobe rougeâtre, à composer ce que l'on nomme les ornements *richement colorés*, décoration aussi rare que précieuse.

Et comme si tout ce qui touche aux Grecs devait prendre un cachet particulier d'intérêt historique, il n'est pas jusqu'aux tessons de leurs vases les plus ordinaires dont nous n'ayons à parler ici. Ces tessons, à une époque où le papyrus, matière rare et chère, était le seul subjectile qui pût recevoir l'écriture, servaient aux percepteurs des deniers publics, à donner quittance aux redevables ; nos musées conservent encore un certain nombre de ces quittances qui, dans les contrées sèches, ont échappé aux ravages des éléments. Mais un rôle plus important encore des fragments de terre figuline, est celui qu'ils jouaient dans les délibérations publiques ; là chaque citoyen écrivait son vote sur l'*ostrakon* ou tesson, et décidait du sort de tel général accusé d'impuissance, de tel riche soupçonné d'employer sa fortune à corrompre ses concitoyens ; l'exil prononcé contre le coupable prenait

alors le nom d'*ostracisme*. Complices des passions les plus violentes, les fragments de vases condamnaient souvent d'illustres victimes qu'une acclamation générale rappelait, avant même que les pluies de l'Attique eussent lavé l'encre apposée sur les débris accusateurs, ou que les pieds des passants les eussent réduits en poudre.

Le vainqueur de Salamine, Thémistocle, fut banni, vers 471 avant notre ère, après avoir été l'idole du peuple; il dut aller mourir chez les Perses, ses anciens ennemis, qui l'accueillirent avec le respect dû au souvenir de ses nombreux triomphes. Sans doute le remords d'avoir fait lui-même exiler Aristide dut empoisonner ses dernières années.

Cet exil d'Aristide nous remet en mémoire une anecdote rapportée par Plutarque : au moment où les tribus assemblées allaient se prononcer sur le sort du vertueux législateur, un obscur citoyen, assis à ses côtés, lui présenta l'ostrakon, en le priant d'inscrire le nom de l'accusé. « Vous a-t-il fait quelque tort? répondit Aristide. — Non, dit cet inconnu; mais je suis ennuyé de l'entendre partout nommer le Juste. » Aristide écrivit son nom, fut condamné, et sortit de la ville en formant des vœux pour sa patrie.

Puisque nous voici dans le domaine de l'histoire et de l'érudition, qu'on nous permette une petite

digression pédantesque : dans presque tous les livres on trouve que l'ostracisme était un jugement prononcé au moyen de *coquilles*; c'est là une erreur de dictionnaire : le mot *ostrakon* veut proprement dire un tesson ou même de la terre travaillée; sa signification a été étendue au test des mollusques et des chéloniens; mais le vote *écrit* s'appliquait sur la terre cuite, sur le fragment de vase, et non sur une coquille.

Une semblable déviation lexicographique a souvent condamné les peuples primitifs à se repaître de *glands*, tandis qu'on aurait dû dire qu'ils se nourrissaient de *fruits*. Ceci prouve tout simplement à quelles interprétations erronées peut être conduit celui qui, traduisant une langue morte ou étrangère, néglige de s'initier aux mœurs et à l'histoire des nations parmi lesquelles vivait l'auteur qu'il explique.

Pour en revenir aux tessons, disons qu'un jeu des Grecs appelé *ostrakinon* était basé sur l'emploi de morceaux de vases lustrés en noir d'un côté, et qui jetés en l'air et retombant noirs ou rouges, *pile ou face*, faisaient entrer le joueur dans l'un ou l'autre des camps appelés à disputer la partie. Dans des occasions moins graves que l'exil des citoyens, les tessons foncés ou pâles faisaient l'office de boules noires ou blanches pour les délibérations des comices.

CHAPITRE III.

Ornementation des vases grecs.

Il est à peu près hors de doute qu'un certain nombre de vases ont dû servir aux usages domestiques; mais, il en est très-peu, parmi ceux qui sont parvenus jusqu'à nous, auxquels on puisse attribuer cette destination : la plupart, au contraire, devaient décorer les temples et les demeures particulières ; leur élégance, leurs proportions, la nature des sujets et des ornements l'indiqueraient assez, si les auteurs contemporains n'avaient pris soin de nous en instruire.

Certaines pièces sont d'une dimension tellement considérable, qu'elles étaient nécessairement condamnées à rester à une même place. D'autres, sans fond, sont perforées d'un bout à l'autre, et

ne pouvant rien contenir, ont évidemment une destination purement décorative. Nous avons vu le même fait se produire dans l'antiquité chinoise. Enfin, nous savons qu'on renfermait la cendre des morts dans des urnes en terre cuite; le cabinet de médailles de la Bibliothèque impériale conserve un beau vase à couverte noire, relevé d'une simple couronne de laurier qui passe, avec toute probabilité, pour contenir les restes de Cimon, fils de Miltiade. Outre ces urnes funéraires on trouve, dans les tombeaux, un grand nombre de vases posés sur le lit funèbre ou accrochés au mur par des clous de bronze; on ne saurait admettre qu'ils aient été fabriqués en vue d'un tel emploi, et les sujets qu'ils représentent en excluraient la pensée; on voulait évidemment consacrer au mort une partie des objets qu'il avait aimés pendant sa vie, et c'est ainsi que des armes, des bijoux, des œuvres céramiques du plus haut prix sont restés enfouis pendant des siècles pour venir nous révéler toute la splendeur de l'art antique.

Quelques vases portent des inscriptions qui expliquent suffisamment leur destination : on doit citer en première ligne les amphores panathénaïques, sur lesquelles on lit : ΤΟΝ ΑΘΕΝΕΘΕΝ ΑΘΛΟΝ; *le prix donné à Athènes.* Remplies d'huile, produit des oliviers sacrés de Minerve, elles étaient décernées publiquement aux vainqueurs, dans les fêtes

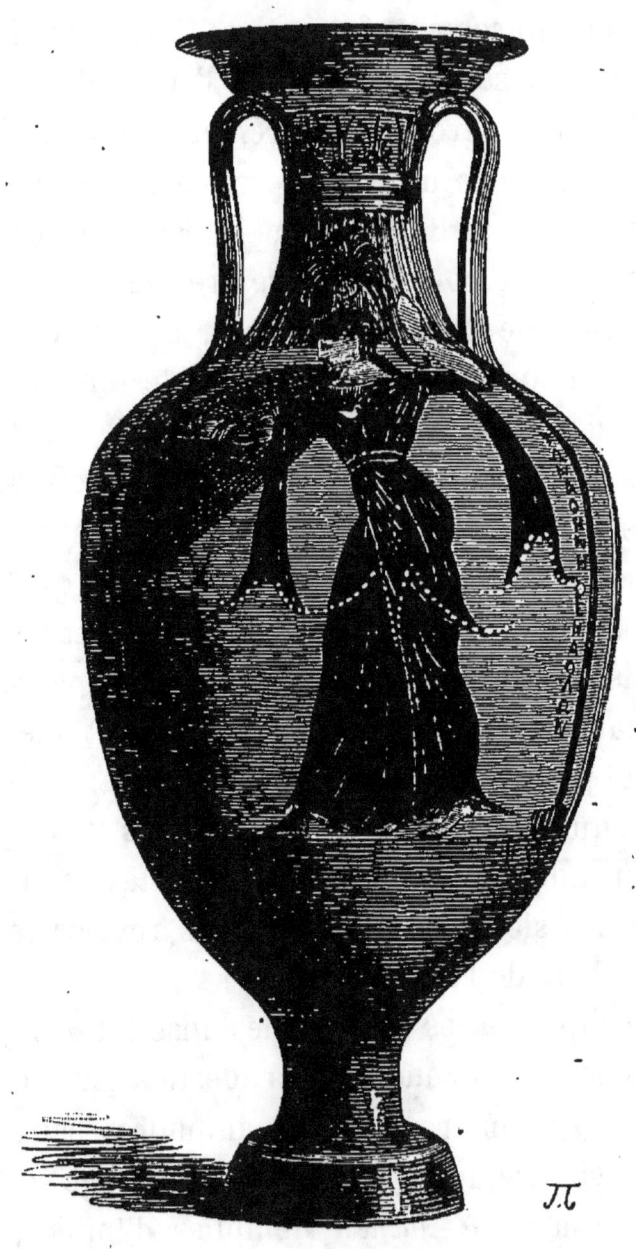

Amphore panathénaïque. (Musée du Louvre.)

nommées Panathénées. La plus ancienne qui soit connue existe au Musée Britannique; son inscription rétrograde est ainsi conçue : ΤΟΝ ΑΘΕΝΕΘΕΝ ΑΘΛΟΝ ΕΙΜΙ, *je suis le prix donné à Athènes.* Trois de celles conservées au Louvre sont datées par les noms des Archontes éponymes, Céphisodore (323 av. J. C), Archippus (321), et Théophraste (313). Toutes se font d'ailleurs remarquer par la beauté de la forme et la recherche de l'ornementation et des sujets.

Une nombreuse série de monuments céramographiques devait, à raison des scènes qui s'y trouvent retracées, être destinée à des cadeaux de noces. Les acclamations expliquent clairement l'usage de certaines pièces; ainsi des coupes à boire invitent le convive à la gaieté ΧΑΙΡΕ ΚΑΙ ΠΕΙ ΝΑΙΧΙ, réjouis-toi et vide-moi par les Dieux! ΕΥΑ ΕΥΟΕ, Eva, Évohé! cris bachiques, indiquent en encore les ardeurs de l'ivresse; ceci est non moins expressif : ΧΑΙΡΕ ΚΑΙ ΠΟΜΕ, salut et bois moi ; ΓΡΟΠΙΝΕΜΕ ΚΑΤΘΗΙΣ, bois et ne dépose pas (le vase).

Mais la classe la plus nombreuse est celle des vases qu'il était d'usage d'offrir comme gage d'amitié ou d'amour; il en est beaucoup qu'on trouvait sans doute en vente dans les magasins céramiques et qui, n'ayant rien de spécial qu'un décor plus ou moins riche, convenaient à la

pluralité des acheteurs. On y lit ΚΑΛΟΣ, beau, ΚΑΛΕ, belle, ou bien ΗΟΓΑΙΣ ΚΑΛΟΣ, le beau garçon, ΚΑΛΟΣ ΗΟΓΑΙΣ ΚΑΛΟΙΣ, le beau garçon aux beaux garçons ; ΗΕΓΑΙΣ ΚΑΛΕ, la belle fille.

Les autres étaient exécutés sur commande et nous donnent le nom de ceux auxquels ils étaient destinés : ΗΕΡΑΣ ΚΑΛΕ, la belle Héras, ΚΑΛΙΓΕ ΚΑΛΕ, la belle Calipé ; ΤΙΜΟΧΣΕΝΟΣ ΚΑΛΟΣ, le beau Timoxenus, ΠΑΝΑΙΤΙΟΣ ΚΑΛΟΣ, le beau Panaetius, etc.

Quelques-uns rappelaient des circonstances mémorables ; ainsi, selon toute probabilité, le propriétaire d'un cheval qui avait obtenu des prix aux courses publiques faisait inscrire sur une amphore : ΔΙΓΛΟΙΑΣ ΚΑΛΟΣ ΗΙΠΟΖ, le beau cheval deux fois vainqueur aux jeux Pithiens.

Enfin, comme si l'on devait forcément rencontrer dans toutes les œuvres humaines l'application des mêmes idées, les Grecs ont eu leurs vases des grands hommes, et l'on est tout surpris de trouver les noms des rois *Crésus, Darius, Arcésilas,* des poëtes *Alcée, Sapho, Anacréon, Musée, Linus,* sur des œuvres céramiques d'une époque très-postérieure aux personnages qu'elles mentionnent. Ce sont là, évidemment, des hommages publics ou privés rendus au mérite et à la fortune.

Nous ne saurions dire si c'est aussi par une

sorte de consécration ou d'offrande que certaines pièces de la décadence italo-grecque portent en blanc sur fond noir : BELONAI ΠOCOLOM, coupe de Bellone, SAHTVRNI ΠOCOLOM, coupe de Saturne. La riche collection du Louvre renferme des vases de cette espèce qui ne se recommandent ni par la recherche des formes, ni par aucun décor élégant.

Les inscriptions écrites ou gravées qui nous donnent le nom des auteurs des vases grecs, sont fort nombreuses et de deux sortes ; celles des potiers, tourneurs ou modeleurs de terre cuite; celles des peintres qui, sur la pièce crue, traçaient à la pointe, puis au pinceau, les sujets et les ornements destinés à l'embellir; on les distingue au moyen du verbe qui les accompagne : ἐποίησεν, époiesen, a fait; ἔγραψεν, egrapsen, a peint. Voici, par ordre alphabétique, les noms qu'on rencontre sur les vases :

Aenades, peintre.
Alsimos, id.
Amasis, potier et peintre.
Anaclès, potier.
Andocidès, id.
Arachion, fils d'Hermoclès.
Archéchlès, potier.
Archonidas, id.
Aristophane, peintre.
Asstéas, id.

Céphalos, potier.
Cachrylius, id.
Chaerestrate, id.
Charès, id.
Charitaeus, id.
Chélis, id.
Cholchos, id.
Cléophradès, id.
Deiniadès, id.
Doris, peintre.

Épictète, potier.
Epitimus, id.
Erginus, id.
Ergotime, id.
Eucérus, fils d'Ergotime, peintre.
Euthymide ou Euthymidène, peintre.
Euonymos, peintre.
Euphronius, potier et peintre.
Euxitheus, potier.
Exekias, potier et peintre.
Glaucytès, potier.
Hector, peintre.
Hegias, id.
Hermaeus, potier.
Hermogènes, id.
Hiéron, id.
Hilinus, id.
Hippaechmus, peintre.
Hischylus, potier.
Hypsis, peintre.
Lasimos, id.
Mikadas, potier.
Midias, id.
Naucydès, id.
Néandre, id.
Nicosthénès, id.
Onésimus, peintre.
Pamaphius, potier.
Pandorus, id.
Panthaeus, peintre.
Phédippe, id.
Philtias, id.
Phrynus, potier.
Pistoxène, id.
Polygnote, peintre.
Poseidon, id.
Pothinos ou Pithinos, peintre.
Prachias ou Praxias, peintre.
Priapus, potier.
Psiax, peintre.
Python, potier.
Silanion, peintre.
Simon de Velia, fils de Xénus, potier.
Soclès, peintre.
Sosias, id.
Taconidès, id.
Taleides, potier.
Theoxotus, id.
Thériclès, id.
Thyphitidès, id.
Timonidas, id.
Tlépolème, id.
Tleson, fils de Néarque, potier.
Tychius, potier.
Xénoclès, id.
Xénophante, id.
Zeuxiadès, peintre.

On le voit, quelques artistes réunissaient la double qualité de fabricants et de peintres; ainsi Ama-

sis signait tantôt seul comme potier, tantôt comme dessinateur d'un vase fait par Cléophradès et une autre fois : ΑΜΑΣΙΣ ΕΑΡΑΦΣΕ ΚΑΙ ΕΠΟΙΕΣΕΝ, Amasis a peint et à fait. Exékias signait de même. Des potiers s'associaient souvent à un même peintre ; tels Glaucytès, qui travaillait avec Archéchlès, Hilinus avec Psiax, Nicosthénès avec Épictète ; mais ce même Épictète prêtait son talent à un autre potier Hischylus.

La fortune capricieuse a d'ailleurs mille moyens de consacrer les noms de ses favoris ; dans la liste qui précède on trouve un certain Céphalos, mauvais tourneur de petits plats et de vases communs, qui ne nous est connu que par les plaisanteries d'Aristophane. Le grand auteur comique a fait vivre le pauvre artiste en se moquant de lui.

CHAPITRE IV.

Ornementation des vases grecs.

Un caractère tout particulier de la céramique grecque, c'est que, dès son origine, elle prend une ornementation conventionnelle dont elle ne se départira plus; jamais l'objet naturel, la plante, l'oiseau, l'animal, n'y est étudié dans sa forme réelle; avec ses détails intimes : l'artiste a évidemment regardé autour de lui; les sources physiques ne lui sont pas restées étrangères; mais, dans la fierté de son génie, il a méprisé la copie servile; le *naturalisme* l'eût dégradé à ses propres yeux; il s'est *inspiré* des choses placées à sa portée en les modifiant selon son désir et en créant ainsi là où tant d'autres eussent traduit.

Tout le monde connaît cette fable gracieuse de

l'invention du chapiteau corynthien, par Callimaque : l'artiste errait dans la campagne, rêvant sans doute à ses nombreuses conceptions ; il s'arrête ému devant le tombeau d'un enfant — simple pierre sur laquelle la piété d'une mère avait posé une corbeille remplie de fruits — mais, pour que les oiseaux du ciel ne vinssent pas dévorer la collation réservée aux mânes chéries, une tuile avait été placée sur l'orifice du panier ; or, une acanthe poussée là, avait crû ; ses tiges flexibles, arrêtées dans leur ascension par la rude terre cuite, s'étaient courbées en spirales. Il n'en fallait pas plus ; la tuile devint l'abaque du chapiteau ; les feuilles de l'acanthe enveloppèrent sa base d'une couronne découpée ; les tiges avec leurs gaines devinrent les volutes et les caulicoles, et le plus élégant des membres de l'architecture grecque était trouvé.

Voilà l'histoire de l'ornementation grecque tout entière ; les gousses du caroubier diversement réunies et contournées formeront les palmettes ; étendue en rinceaux, groupée en culots ou en panaches, l'acanthe n'aura plus rien de ses formes naturelles ; l'olivier, le lierre et le convolvulus perdront leur capricieuse souplesse pour affecter des dispositions traditionnelles et former sur les vases des guirlandes ou des couronnes symétriques.

Il n'est pas jusqu'aux flots de la mer, dont les crêtes écumantes, si souvent éraillées par les vents,

semblent essentiellement variables et capricieuses, qui ne soient soumis au joug de la régularité ornementale ; les peintres en ont fait cette poste élégante qu'ils ont le bon esprit de placer toujours à la base des coupes, tandis que chez nous, ignorant sa signification, on la jette parfois là où elle est un contre-sens.

Avec ces dispositions, les Grecs devaient naturellement donner à leurs sujets une forme symbolique ; aussi l'étude des vases est-elle pleine de difficultés ; il semble que les artistes se soient plu à envelopper leur pensée sous des voiles épais, et à dissimuler même les divinités les mieux connues sous une forme héroïque. La nature des compositions explique souvent cette réserve ; tout ce qui touche aux mystères, aux secrets de l'initiation devait rester caché pour le vulgaire.

Pourtant, à force de recherches et de comparaisons, nos céramographes sont parvenus à constituer une science presque complète du symbolisme employé dans les peintures. Il n'entre pas dans le cadre de cette esquisse d'aborder des questions aussi épineuses ; il nous suffira de quelques indications pour prouver l'intérêt que chacun peut trouver dans la contemplation des vases grecs.

Disons d'abord qu'il faut tâcher de saisir le sens général, la pensée morale d'un sujet, avant d'en nommer les personnages ; ici les accessoires ont

une valeur incontestable et peuvent transformer la scène la plus vulgaire en mythe religieux ; ainsi, des guirlandes de perles, des branches de myrte caractériseront les initiés. Un édicule placé au milieu d'un groupe de figures indiquera une composition funèbre ; le défunt y est représenté par le monument, à moins qu'il ne soit figuré lui-même sous la forme d'un éphèbe tenant son cheval et prêt à partir pour l'éternel voyage. Une trigle, d'autres poissons pélasgiens, des poulpes, dispersés dans le champ d'un vase, annonceront la présence de divinités marines ; l'empire de Neptume sera encore indiqué par la chèvre et le cheval.

Les oiseaux ont pour mission habituelle de représenter l'âme ; mais les sirènes, sous la forme d'oiseaux à tête humaine, sont plus certainement encore l'emblème du souffle immatériel qui anime l'homme. Pourtant, quelques oiseaux conservent une signification spéciale : la colombe, appartient à Vénus Astarté ; la grue, à Cérès ; les cygnes à Apollon et à Vénus ; l'oie, à Junon Capitoline.

Les fleurs en général symbolisent la jeunesse et le printemps ; l'aplustre, cette palmette élégante qui terminait la proue des vaisseaux, représente l'air et le vent ; la sphéra, attribut de Vénus, est aussi le signe de la fortune et de l'amour ; le trépied indique le feu, et le gorgonium le deuil et les idées funèbres.

Mais, quelle que soit la pensée du peintre; qu'il conduise le spectateur dans l'Olympe ou aux sombres demeures; qu'il aborde un sujet gracieux comme les noces de Thétis, ou sombre comme le combat des Titans ou Orphée déchiré par les Ménades, toujours ses personnages conservent une dignité sévère, une beauté tranquille, qui rend leur aspect imposant et donne au tableau cette grandeur respectable, ce charme suprême qui fait des Grecs le peuple artiste par excellence.

CHAPITRE V.

Classification des vases grecs.

Nous venons de voir quel est le système décoratif général des Grecs; il nous reste à examiner comment il a été successivement appliqué par les artistes, et quels groupes chronologiques on peut arriver à former avec les vases de styles divers. Nous suivrons ici le lumineux travail de M. le baron de Witte, le savant le plus expérimenté sur la matière.

I. *Vases peints de style primitif.* On en rencontre des échantillons dans les tombeaux étrusques, mais ils viennent pour la plupart des îles de l'Archipel. On en a trouvé à Santorin (l'ancienne Théra), à Milo, à Corfou, à Rhodes et à Chypre; on en a même découvert dans la plaine de Troie. D'une

terre blanche ou jaunâtre, ils portent en brun ou noir rougeâtre des zones, des chevrons, des damiers, et plus rarement des poissons, des oiseaux et des serpents tracés au trait. Exécutés, les uns en Grèce, les autres en Asie, ils remontent à dix ou douze siècles avant l'ère chrétienne.

II. *Vases asiatiques à reliefs.* L'Asie, qui a fourni le modèle de cette céramique primitive, avait livré aussi une foule de pièces assez grossières en terre rouge, relevée de cannelures et de bas-reliefs ou frises, offrant des animaux, des processions, des courses de chars, des chasses d'une exécution rudimentaire. Ces vases étaient destinés à contenir le vin et l'huile; le musée du Louvre en possède une riche suite, dont la plupart proviennent des collines artificielles (tumulus) de l'antique Agylla.

III. *Vases peints de style asiatique.* Ces vases, qu'on a longtemps qualifiés d'égyptiens, sont de la même terre jaunâtre que ceux de la première section, et ornés avec le même brun terne et sans reflets; il en est où les figures et les ornements sont gravés, et d'autres où ils sont peints. On y voit des animaux naturels ou fantastiques, des monstres moitié hommes, moitié animaux: sphinx, sirènes, oiseaux à tête humaine; des déesses ailées qui portent dans leurs mains des animaux, des oies ou des cygnes. Dans les fonds des rosaces, des plantes ou des fleurs

sont semées comme sur la plupart des monuments assyriens.

On distingue trois classes dans les vases de style asiatique, et chacune correspond à une époque dif-

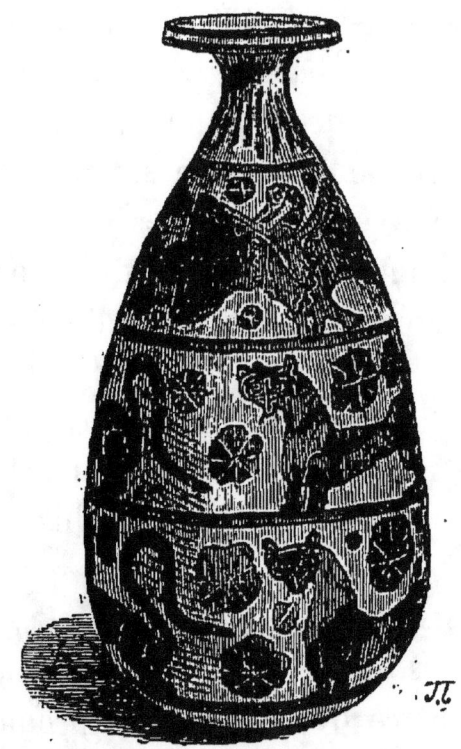

Vase de style asiatique.

férente ; les plus anciens vases ont un aspect terne et les peintures sont d'un orangé faux sans reflet ; la seconde classe a ses dessins d'un noir terne ; la troisième est celle où les figures noires sont relevées par des teintes d'un rouge violacé et d'un blanc mat. Les vases de ce genre ont été imités au

moment de la plus grande expansion de l'art, et l'archaïsme de ces copies rend souvent leur détermination fort difficile.

Dans les œuvres primitives on voit simplement des superpositions de zones d'animaux réels ou fantastiques ; plus tard, des scènes mythologiques s'encadrent entre ces zones ; c'est là un genre de composition qui, d'après l'ingénieuse remarque de M. Adrien de Longperrier, était copié d'après des tissus de diverses couleurs ou des tapisseries, étoffes dont Aristote parle en décrivant le péplos fabriqué pour Alcisthènes de Sybaris : « Dans le haut étaient représentés les animaux sacrés des Susiens, dans le bas ceux des Perses. »

Des coupes en métal précieux du même décor ont été rapportées de Citium en Chypre, d'Agylla, de Préneste, de Ninive, etc.

Des vases doriens chargés de scènes mythologiques et de zones d'animaux, ont été découverts dans l'île de Milo et semblent être du septième siècle avant notre ère; nous avons expliqué déjà qu'un siècle doit séparer les œuvres vraiment orientales de leurs imitations grecques. Parmi les sujets conservés au Louvre on peut signaler la naissance de Minerve, Bacchus assis au milieu d'une troupe de Ménades, un combat de Grecs et d'Amazones, etc.

IV. *Vases corinthiens*. Ces poteries, très-voisines

des précédentes, portent les premières inscriptions connues, et ces inscriptions sont en caractères grecs de la plus ancienne forme. Les fouilles entreprises à Cervetri, l'ancienne Agylla ou Cœre, en Étrurie, ont mis au jour un grand nombre de ces vases qui enrichissent aujourd'hui notre musée du Louvre. L'histoire permet d'expliquer comment on a pu recueillir en pleine Étrurie des œuvres fabriquées ailleurs; Démarate, de la race des Bacchiades, la plus puissante à Corinthe, avait amassé de grandes richesses; menacé par une sédition excitée par Cypselus, il quitta sa ville natale et se réfugia à Tarquinies, dans la Tyrrhénie, et y épousa une femme des premières familles du pays, qui fut mère de Tarquin. Or, dans son émigration, qui eut lieu la seconde année de la trente et unième olympiade (655 ans av. J. C.), Démarate se fit suivre par des artistes qui introduisirent la lumière et le goût en Italie.

Les plus beaux vases corinthiens du Louvre sont un cratère en forme de Kélébé représentant la famille de Priam : Hector a pris congé de ses parents et monte sur son char de guerre; plus loin sont Priam et Hécube; viennent ensuite des femmes et les guerriers Hippomachos, Cébrionas, Xanthos, Daiphonos, un hoplite et deux femmes, Polyxène et Cesandra.

Une Hydrie montre les adieux d'Hector et d'An-

dromaque; des Kélébés, la préparation à la procession des Panathénées, Pelée et les Néréides, le repas d'Hercule, Hercule et Cacus ; une amphore, Tydée et Ismène.

C'est aussi parmi les ouvrages corinthiens qu'on trouve les plus anciens noms d'artistes : Charès et Timonidas ; tous deux ont figuré des héros de la guerre de Troie.

V. On a trouvé dans le célèbre tombeau de Cœre, dit tombeau lydien, une quinzaine de vases de styles et d'époques divers ; il y en a qui rappellent, par leurs peintures, les vases d'origine asiatique ; d'autres, à couverte noire, ont des peintures rouges, blanches et brunes superposées sur la couverte ; la plupart ont quatre et même six anses. Ces vases sont d'une fabrique toute particulière et paraissent remonter à une très-haute antiquité.

VI. *Vases noirs à gravures et à reliefs.* Voici les vrais travaux étrusques trouvés dans les tombeaux de Cœre, de Chiusi, de Vulci et de Véies. En pâte noire, de formes variées et parfois très-bizarres, les uns sont véritablement anciens, les autres visent à l'archaïsme, les derniers accusent un art en décadence.

Pendant longtemps on avait qualifié d'étrusques tous les produits céramiques à peintures grecques ou orientales ; les peuples de l'Étrurie n'ont abordé ce genre de travail qu'à l'époque dernière, c'est-à-

dire presque au seuil de notre ère; leurs conceptions primitives ont une barbarie, une singularité qui les rapprochent de certains spécimens américains ou sauvages.

La plupart du temps ces poteries sont ornées en relief au moyen d'estampilles et de rouleaux qu'on passait sur la terre molle; les sujets ainsi obtenus

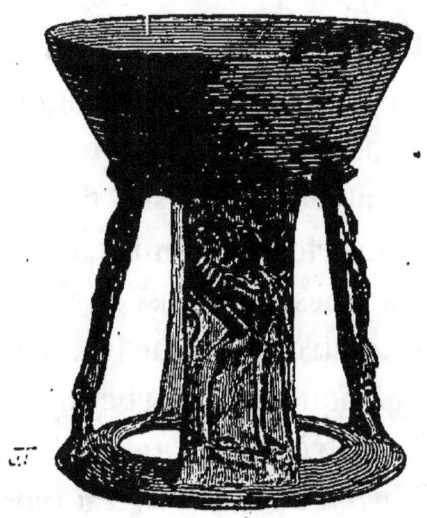

Vase étrusque.

ont l'aspect oriental; ce sont encore des oiseaux, des lions, des sphinx, des cerfs, des poissons, des centaures, des génies et des déesses ailés, des processions s'avançant vers des divinités assises. Certaines pièces figuratives ont la forme de poissons à face humaine; on remarque aussi des fourneaux compliqués et des brasiers carrés décorés de figures bizarres; des urnes funéraires, sortes de canopes

ont pour couvercle une tête humaine; des bras s'adaptent dans les anses au moyen de chevilles.

- VII. *Vases italo-grecs à peintures noires*. Cette fabrication est le développement du genre mentionné dans la troisième section; ici sur le fond jaune ou plus souvent rouge de la terre, se détachent des

Hydrie à peintures noires.

dessins noirs du plus brillant émail. Le nombre de ces vases est considérable et la période de leur facture paraît s'étendre du cinquième au quatrième siècle avant l'ère chrétienne (490 environ à 340); on les désigne généralement sous le nom de vases d'ancien style pour les distinguer de ceux à peinture rouge sur fond noir qui appartiennent à l'é-

poque du plus grand développement de l'art grec. Les formes y deviennent de plus en plus élégantes, le galbe se perfectionne, le col, le pied, les anses se rattachent avec grâce ; les contours du dessin sont tracés avec un instrument pointu ; des rehauts de blanc et de rouge violacé égayent la peinture ; les parties nues du corps des femmes sont toujours blanches ainsi que la barbe et les cheveux des vieillards ; les chevaux attelés aux chars ou montés par les éphèbes sont alternativement noirs et blancs ; les auriges (cochers des chars) ont de longues tuniques blanches ; les épisèmes des boucliers (emblème figuré au centre) sont ordinairement peints en blanc. Ces choses conventionnelles forment une espèce de règle qui n'est peut-être pas sans liaison avec les lois de la sculpture polychrome.

Toutes les têtes, dans ces anciennes peintures, sont dessinées de profil et sans grâce, les saillies musculaires sont exagérées, les formes anguleuses et les mouvements violents et forcés ; souvent même l'exagération du dessin est moins le résultat de l'inexpérience que d'une recherche d'archaïsme. Les compositions ne sont point étudiées ; les figures sont rangées en files régulières comme dans les bas-reliefs primitifs ; lorsqu'on les groupe, un parallélisme outré de poses et de gestes divise la scène en deux tableaux ridiculement semblables

Des processions de divinités, des scènes de combat, des courses, sont traitées avec cette monotonie; deux ou trois figures au plus sont réunies, les personnages secondaires sont plus ou moins nombreux suivant l'espace à décorer. Quelle que soit d'ailleurs la proportion réduite des sujets, les détails en sont reproduits avec une rigueur et une netteté remarquables ; les broderies des vêtements, les détails des armures, les ustensiles sont scrupuleusement rendus.

Les principales peintures en noir offrent des réunions de divinités; Apollon, Diane et Latone, protecteurs de Delphes, s'y rencontrent souvent; les scènes bachiques sont plus fréquentes encore ; Bacchus est au centre, barbu, couvert de la tunique et tenant ou le canthare ou le rhyton et un cep de vigne; parfois Ariadne l'accompagne et autour d'eux dansent, avec une animation orgiaque, des Satyres, des Silènes et des Ménades. Les combats de géants contre les dieux de l'Olympe viennent ensuite; on reconnaît les géants à leur costume d'hoplites ou guerriers armés de pied en cap. La naissance de Minerve se voit souvent et montre ainsi l'influence d'Athènes sur les arts et l'empressement que mettaient les peintres à multiplier les sujets empruntés à la religion de l'Attique.

Dans les Mythes héroïques on rencontre les travaux d'Hercule ; les épisodes de la guerre de Troie ;

les scènes de la Thébaïde ; Thésée et le Minotaure ; Triptolème et son cortége ; Persée et les Gorgones ; la chasse de Calidon, etc.

Le plus souvent les scènes sont reconnaissables parce que le nom des personnages est écrit près d'eux, car la composition seule serait insuffisante pour guider le jugement de l'observateur ; entraîné par les exigences de l'espace qu'il avait à décorer l'artiste a fréquemment surchargé les sujets bien déterminés de groupes secondaires qui jouent le rôle de spectateurs et qu'on a comparés aux chœurs dans les représentations scéniques. Il est d'ailleurs des sujets identiques pour la forme extérieure qui peuvent recevoir des dénominations différentes, et d'autres d'une composition banale auxquels on refuserait volontiers une signification mythique si des inscriptions ne venaient un jour en révéler le caractère religieux.

Les vases d'ancien style ont évidemment devancé l'époque de la recherche des belles formes dans les héros ; Achille est un homme vigoureux et barbu comme les autres ; les femmes sont complétement vêtues, et seule la richesse du costume distingue celles d'un rang supérieur. Néanmoins, les peintures ont un caractère de sévérité qui n'est pas sans grandeur.

Les coupes ont longtemps montré à l'intérieur le gorgonium, et à l'extérieur deux grands yeux pla-

cés près des anses et qui servaient d'encadrement aux peintures.

Au surplus les vases d'ancien style, à figures noires, sont sortis de fabriques diverses et diffèrent

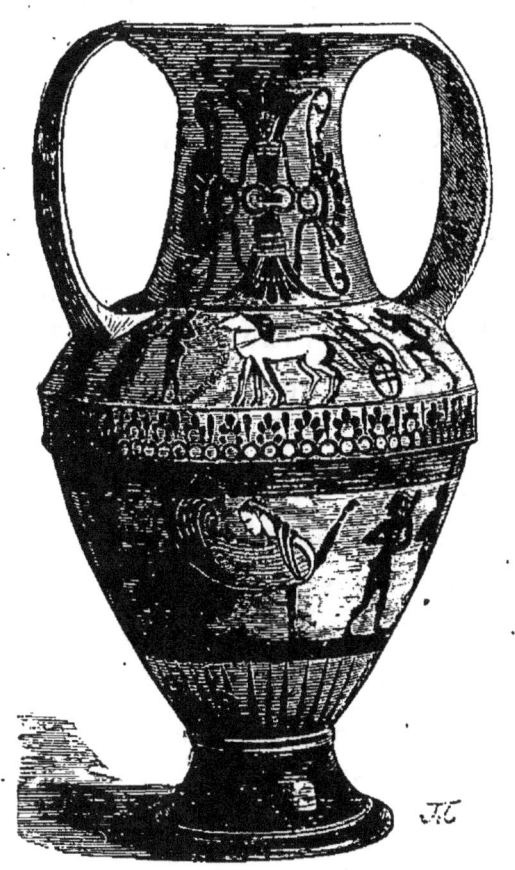

Amphore de Nicosthènes.

entre eux par le style et par les époques. Quelques coupes sont couvertes d'une engobe blanche sur laquelle se détachent des figures noires rehaussées de rouge; on peut voir au cabinet des médailles

celle qui représente Ulysse et ses compagnons enivrant le cyclope Polyphème et lui crevant l'œil. Le même cabinet renferme un monument non moins précieux, c'est la coupe d'Arcésilas. L'Arcésilas dont il s'agit ici est un roi de la Cyrénaïque qui acquit une grande célébrité comme vainqueur aux jeux Pythiques, dans la LXXXe olympiade (458 ans avant J. C.). Il est assis sur un Ocladias (siége en X) placé sous une tente ou un pavillon; sa tête est couverte d'un pétase, ses longs cheveux descendent sur ses épaules et il est barbu. Son costume est composé d'une tunique blanche recouverte d'un manteau brodé; dans sa main gauche est un sceptre. Sous le siége est un chat-pard muni d'un collier; derrière le roi grimpe un lézard. Or, que fait ce souverain entouré des attributs de la puissance ? Il préside aux opérations de son commerce. Il étend la main droite, l'index déployé, vers un éphèbe ou jeune homme vêtu seulement d'un tablier et qui répète le même geste. Une grande balance est là environnée d'hommes qui pèsent une matière irrégulière dont un monceau est encore à terre; l'un, à genoux près du bassin, semble faire attention à la marchandise qu'on pèse; le second porte sur son épaule un sac tressé rempli de la précieuse matière; le troisième se détourne vers Arcésilas et soulève un sac de même espèce; enfin le quatrième élève le bras vers l'axe du fléau pour en constater l'équilibre et tient

dans la main droite un des corps irréguliers de la nature de ceux placés dans la balance; le mot grec tracé près de lui va expliquer toute la scène; cet homme est *celui qui prépare le silphium*. Or, le Silphium, produit célèbre de la Cyrénaïque, recherché par toute la Grèce et employé comme condiment pour la préparation des mets, c'est la résine *Assafœtida* dont l'odeur pénétrante et alliacée est tellement désagréable que l'ancienne droguerie lui avait imposé chez nous le nom de *Stercus diaboli*, excréments du diable.

Ne disputons pas des goûts, et revenons à Arcésilas, le droguiste grec, s'occupant de son négoce. Auprès du groupe principal, qui garnit le centre de la coupe, on voit un *gardien* et des hommes chargés de sacs tressés; d'autres sacs empilés prouvent que les ballots pesés et sortis des magasins vont s'embarquer pour l'exportation.

Voici, certes, une scène de mœurs qui vaut bien une représentation mythologique. Il nous faut pourtant exposer quelle est la forme des peintures religieuses, en prenant pour exemple l'amphore célèbre, connue sous le nom de vase François, et qu'on peut faire remonter au milieu du cinquième siècle avant notre ère.

Trois zones de dessins couvrent la panse; le col en porte deux et le pied une autre. Le principal sujet est le cortége des divinités qui se rendent aux

noces de Thétis. La déesse est assise dans l'intérieur d'un édifice d'ordre dorique, devant lequel est un autel surmonté d'un canthare. Pelée, debout en dehors, s'avance au-devant de Chiron et d'Iris; suivent Hestia, Cérès, Chariclo et Bacchus qui porte sur ses épaules une grande amphore; viennent alors sept quadriges, dans chacun desquels se trouvent deux divinités, Jupiter et Junon, Neptune et Amphitrite, Mars et Vénus, Mercure et Maïa; ici manquent des figures, plusieurs morceaux du vase n'ayant pu être retrouvés dans la fouille. Les Heures, les Muses et les Parques accompagnent à pied les grandes divinités montées dans les chars; ensuite paraît l'Océan, sous la forme d'un monstre marin, et Vulcain monté sur un mulet.

Au-dessous de cette première zone sont deux sujets. Dans le premier, on voit Achille, suivi de Minerve, Mercure et Thétis, s'élançant à la poursuite de Troïlus et de Polyxène. Près d'une fontaine se tiennent Apollon et Rhodia. Priam et Anténor regardent avec terreur, tandis qu'Hector et Politès sortent des murs de Troie et accourent pour s'opposer à l'entreprise d'Achille.

Le second sujet représente Vulcain sur le mulet, ramené à l'Olympe par Bacchus, les Silènes et les Nymphes. Vénus, debout devant les trônes sur lesquels sont assis Jupiter et Junon, reçoit le cortége,

tandis que Minerve, Diane, Apollon et Mercure cherchent à consoler Mars, humilié et confus.

La troisième zone est composée de combats d'animaux ; des lions attaquent des taureaux et des sangliers ; des panthères égorgent des cerfs et des taureaux.

Sur le col du vase sont les courses de chars aux funérailles de Patrocle, et le combat des Centaures et des Lapithes aux noces de Pirithoüs et de Laodamie.

La seconde zone montre d'un côté la chasse de Calydon, et de l'autre Thésée et Ariadne, entourés d'un groupe de jeunes gens et de jeunes filles qui se tiennent par la main comme pour se livrer au plaisir de la danse ; ce sont les Athéniens et les Athéniennes délivrés par le héros.

Sur le pied, des Pygmées, les uns à pied, les autres montés sur des boucs, combattent contre les grues.

Tels sont les pricipaux sujets représentés sur ce merveilleux vase, le plus riche connu, et qui est signé par les deux artistes qui l'ont créé : Ergotimos m'a fait ; Clitias m'a peint. En empruntant sa description au savant M. de Witte, nous donnons une idée générale de la pompe des grandes compositions grecques et de la manière dont les scènes mythologiques ou héroïques étaient comprises à ces époques reculées.

La collection du Louvre possède un grand nombre de vases à figures noires, de la main de Nicosthènes, d'Amasis, de Timagoras et d'autres artistes non moins renommés, comme Tléson fils de Néarque, Hermogènes, Panthaios, Phanphaios.

Les vases panathénaïques à noms d'Archontes sont la dernière expression de cette forme de l'art, qui avait particulièrement semblé convenable pour les pièces ayant un caractère religieux ou officiel; il est facile, d'ailleurs, de reconnaître, même sous leur forme archaïque, des peintures dont le style, l'orthographe des inscriptions, se sont modifiés avec les usages et les mœurs, et qui se trouvent ainsi doublement datées.

VIII. *Vases italo-grecs à peintures rouges.* Cette classe est infiniment plus nombreuse que la précédente; les vases qu'elle renferme produisent à l'œil un effet plus harmonieux que les autres; quelques-uns ont d'ailleurs toutes les perfections de l'art. On traçait d'abord avec une pointe mousse l'esquisse du dessin et l'on étendait le fond ou la couverte noire, de manière à ménager les figures et les ornements. Les lignes intérieures, les traits du visage, les plis des vêtements étaient ensuite indiqués au pinceau avec une telle finesse et une si grande netteté, qu'on a pu croire à l'emploi d'un cestre ou tire-lignes. Le rouge violacé est la seule couleur de rehaut employée dans ce genre de pein-

ture; elle indique les bandelettes, les bracelets, les broderies et autres détails secondaires; elle sert aussi à tracer les inscriptions dans le champ du sujet; quelques-unes de celles-ci sont pourtant

Vase noir à peintures rouges.

gravées (*graffiti*); la signature du potier Hiéron et celle d'Andocidès sont dues à ce procédé.

La couleur blanche a été employée aussi sur les pièces à figures rouges, pour les ornements, les détails et les inscriptions; mais sa présence indique une époque plus récente; vers la décadence,

on a même donné un certain éclat aux vases peints en y jetant, avec le blanc, du jaune clair, du rouge foncé et du brun.

Il est très-difficile de déterminer l'époque à laquelle le décor réservé en rouge a remplacé celui en noir sur la terre nue; quelques rares pièces de transition montrent les deux systèmes réunis; telle est l'amphore du Louvre, où l'on voit d'un côté Bacchus et Ariadne, accompagnés de satyres, et de l'autre Hercule enchaînant Cerbère. On retrouve d'ailleurs le nom du même potier ou du même peintre sur des pièces, les unes à figures noires, les autres à figures rouges.

Au nombre des artistes qui, par la sévérité du style et la minutie des détails, se rapprochent le plus de l'art archaïque est Andocidès; on voit de lui, au Louvre, une coupe à fond noir ornée de figures blanches rehaussées en rouge violacé; c'est un décor tout exceptionnel; les sujets sont trois amazones qui s'arment et quatre néréides qui se baignent.

Épictète exécute avec soin, son style est élégant bien que sévère, et tellement accentué et personnel qu'on peut reconnaître même ceux de ses ouvrages qui ne sont pas signés. Au surplus c'est sur les vases à figures rouges qu'on peut suivre la marche progressive de l'art. Peu à peu les formes conventionnelles disparaissent, le talent individuel se

substitue au poncif de l'école ; la grâce des contours, l'expression des physionomies servent à distinguer les sexes et à rendre les passions qu'indiquent les mouvements des personnages. A ces progrès de l'art répond la perfection du travail manuel; l'argile plus fine est mieux tournée, le galbe des vases s'épure, leur vernis est merveilleux, des appendices délicats les accompagnent, d'élégantes rotules balancent les courbes trop prolongées, l'œnochoé replie son embouchure en trèfle gracieux, le cratère ouvre ses bords en campanule flexueuse.

Les progrès de l'art céramographique ne peuvent, du reste, offrir qu'un reflet de l'évolution naturelle du grand art; les peintres du cinquième siècle, Polygnote, Micon, avaient modifié la décoration monumentale ; Cimon de Cléones, qui vivait vers la quatre-vingtième olympiade, passait pour avoir rendu le premier les figures de trois quarts. Après la défaite des Perses la civilisation hellénique se développa rapidement et l'apparition de Phidias opéra toute une révolution dans les œuvres de la sculpture. Les vases à figures rouges de style primitif ont donc été fabriqués du commencement du cinquième siècle aux premières années du quatrième, peu de temps après le siècle de Périclès. Lorsque l'influence de Phidias devint manifeste, lorsque les peintres Zeuxis et Parrhasius commencèrent à traiter des scènes réduites ou des figures

isolées qui prenaient leur intérêt d'une expression particulière et individuelle ou de la manifestation des passions humaines, l'art céramique entra dans la même voie. Les héros ne furent plus des hommes robustes à la barbe touffue, mais des éphèbes (jeunes gens) aux formes élégantes ; le nu se substitua aux riches costumes, surtout chez les femmes, et lors même qu'on devait les envelopper de vêtements, on choisissait les étoffes transparentes, en ajustant d'ailleurs les plis de manière à faire ressortir l'harmonie des proportions, la délicatesse des contours. Si le nu prédomine ainsi dans cette période de l'art, c'est qu'il s'est formé dans la foule une éducation nouvelle, une sorte de culte pour le vrai beau ; aussi dans les groupes d'éphèbes reçus par des jeunes filles qui leur versent à boire, de femmes se livrant au plaisir du bain, la modestie naïve, l'honnêteté sont exprimées d'une manière charmante.

Comme échantillon de ce style perfectionné les curieux peuvent consulter, au Louvre, la coupe représentant le jeune Musée qui prend une leçon de grammaire ou de chant de Linus. Le poëte, assis sur un siége à dossier, déroule et semble lire un papyrus ; son élève debout, la main droite appuyée sur la hanche et de la gauche élevant ses tablettes, écoute avec recueillement. A l'extérieur sont des sujets gymnastiques.

C'est à la première moitié du quatrième siècle avant notre ère qu'appartiennent les grandes amphores de Nola qui se distinguent par la finesse de la terre, l'éclat de la couverte noire, l'élégance du dessin et la simplicité des sujets.

Plus tard, vers la fin du même siècle, le goût du luxe affaiblit le sentiment élevé de l'art; le gracieux plaît plus que le beau ; le simple contraste du noir et du rouge ne suffit plus aux yeux ; le jaune, le violet, l'or s'ajoutent avec le blanc, aux teintes primitives. Pourtant les magnifiques ouvrages découverts dans les tombeaux de Kertch, l'ancienne Panticapée, montrent cette richesse unie à un style pur et à une admirable science du dessin ; là surtout abondent les figures nues vues de face et de trois quarts. On peut attribuer ces produits à une époque voisine du règne d'Alexandre le Grand.

C'est ici le lieu de parler des vases à riche décor combiné avec les reliefs de la sculpture ; le plus beau de tous est l'Hydrie célèbre, découverte à Cumes et qui orne aujourd'hui le musée de l'Ermitage à Saint-Pétersbourg. La partie inférieure de la pièce est cannelée ; au-dessus se détache un bas-relief colorié et doré composé de dix figures, cinq assises et cinq debout : Triptolème y paraît assis sur son char ailé attelé de deux serpents ; il tient un sceptre et est entouré des divinités et des héros d'Éleusis. Des lions, des panthères, des grif-

fons et des chiens dorés occupent une seconde frise; enfin, autour du col est une guirlande de feuilles de myrte également dorée. Voici l'enthousiaste description que la vue de ce vase inspirait à Raoul Rochette : « C'est un vase de très grande proportion, à trois anses, à vernis noir le plus fin et le plus brillant qui se puisse voir ; il est orné, à plusieurs hauteurs, de frises sculptées en terre cuite et dorées ; mais ce qui lui donne une valeur inestimable, c'est une frise de figures de quatre à cinq pouces de haut, sculptée en bas-relief, avec les têtes, les pieds et les mains dorés et les habits peints de couleurs vives, bleues, rouges, vertes, du plus beau style grec qu'on puisse imaginer. Plusieurs têtes dont la dorure s'est détachée laissent voir le modelé qui est aussi fin, aussi achevé que celui du plus beau camée antique. »

Un aryballe signé de Xénophante l'Athénien est orné d'un mélange de peintures, de dorures et de figures en relief ; on y voit une chasse dans laquelle paraît le jeune Darius fils d'Artaxerce Mnémon. Il doit donc avoir été fabriqué 380 ans av. J. C.

Le goût qui inspirait ces vases est sans doute le même qui portait les céramistes de l'Asie Mineure à créer les poteries à reliefs, vernissées en couleurs diverses, dont nous avons parlé dans la première partie de ce travail. D'autres vases à reliefs à couverte noire se sont fabriqués jusqu'à une époque

voisine de l'ère chrétienne; on en connaît ou figurent Romulus et Rémus allaités par la louve.

IX. *Rhytons et vases de formes singulières.* Les époques de luxe sont celles où le génie individuel tend à se manifester par des inventions sans nombre; il faut bien satisfaire au besoin de nouveauté,

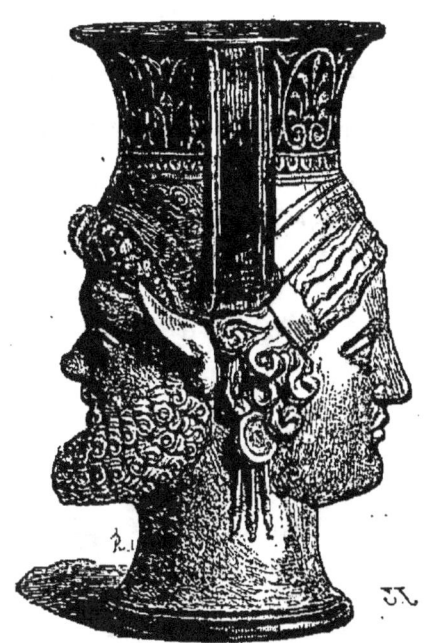

Vase à deux têtes. Alphée et Aréthuse.

au caprice du riche qui veut se singulariser en montrant des œuvres sans pareilles; il faut surtout surexciter les esprits blasés en leur offrant l'appât de choses inconnues, curieuses et originales. La collection du Louvre offre, sous ce rapport, une des séries les plus rares qu'il soit possible de voir;

les vases à double tête y sont nombreux, et si l'on remarque celui représentant Alphée et Aréthuse, un autre avec Hercule et Omphale, la grande tête de Silène, un jeune satyre riant, des nymphes, des nègres, montrent la souplesse du talent des potiers grecs. Les pièces à figures sont encore plus variées : c'est Hercule, jeune, à genoux, étouffant le lion du mont Cithéron ; un nègre accroupi, couronné de lierre ; une nourrice assise, couverte d'une robe à capuchon relevé sur la tête et ayant à côté d'elle un enfant dans le même costume, aux pieds duquel est un petit porc, victime que les Lacédémoniens offraient aux dieux pour la conservation des enfants ; un acteur comique assis les jambes croisées. Mais la suite des rhytons est particulièrement intéressante : ces vases courbés, pourvus d'une anse, rappellent les cornes percées qui, dans l'origine de la société grecque, servaient à boire le vin ; le plus souvent, la partie aiguë du récipient a pris la forme d'une tête d'animal, et l'évasement se couvre de sujets peints ou d'ornements richement composés ; ici, c'est une tête d'aigle ; là, un âne ou un mulet bridé, un lion, un bélier, une vache, une biche ou une panthère ; la plupart n'ont plus d'autre ouverture que celle de l'évasement ; ce sont des coupes réelles et non pas des vases à boire *à la régalade* comme certains bas-reliefs antiques nous montrent qu'il était d'u-

sage de le faire, même à des époques peu reculées. Un beau rhyton coloré en rose et en blanc prouve même qu'on avait fini par reconnaître l'inconvénient du défaut de station des récipients destinés à contenir les liquides ; une femme nue posée

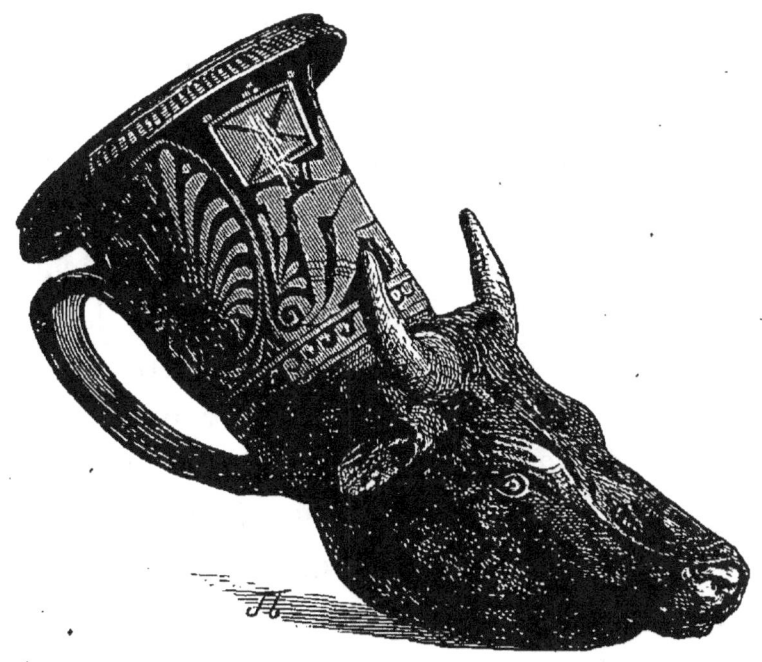

Rhyton.

sur un genou embrasse le vase et le maintient debout.

Quant aux pièces purement imitatives, elles sont essentiellement capricieuses ; c'est un crocodile qui dévore un homme, une panthère accroupie, un hippocampe, des canards, des coqs, des grappes de

raisin, des pommes de pin, des amandes, etc. Ainsi se montre la fantaisie, l'artiste ne se soumet plus qu'aux règles de son imagination et à son inspiration créatrice; à ce seul caractère on voit que l'école a disparu et que la décadence n'est pas loin.

X. *Décadence de l'art grec en Italie.* Ici, l'historien éprouve un embarras singulier; si le progrès se forme de conquêtes lentes et successives qu'on peut noter et suivre dans leur manifestation, la chute s'opère par bonds irréguliers tenant à des faits ignorés, à des circonstances locales; dans tel lieu, un homme de talent s'efforcera de maintenir les doctrines du passé; ailleurs, la fabrication tombée en des mains indignes glissera rapidement sur la pente du mauvais, en sorte que des ouvrages créés simultanément pourront offrir une différence apparente de près d'un siècle. Les vases de la fabrique de Sant'Agata de'Goti, de Ruvo, d'Armento, et en général les produits de la Lucanie et de l'Apulie, sont regardés comme les types de l'art à son déclin. Pourtant quelques-uns encore protestent contre la décadence; un magnifique oxybophon du Louvre nous montre un sujet curieux traité encore avec une rare élégance : c'est Oreste réfugié à l'autel d'Apollon à Delphes. Assis le dos appuyé contre l'Omphalos, le héros tient de la main droite le glaive encore dégouttant du sang de sa mère. Derrière lui, Apollon, vêtu d'un riche

manteau, étend le bras droit et semble secouer sur le parricide un petit cochon, victime expiatoire, dont le sang purificateur rendra le repos au coupable. Diane, en costume de chasseresse, se tient derrière son frère au bas des marches de l'autel. De l'autre côté, l'ombre de Clytemnestre, enveloppée d'un voile, vient réveiller deux furies endormies et leur ordonne de tourmenter Oreste ; une troisième furie, vue à mi-corps, sort de terre, au bas du tableau. Il y a là toutes les qualités du grand art hellénique.

Les vrais caractères de la dégénérescence résident dans l'exagération de la proportion d s vases et plus encore dans la surabondance des ornements. Les anses ont des volutes, des nœuds, des rotules, des enroulements de toute espèce ; les figures se multiplient et des groupes d'ordre secondaire viennent embrouiller les scènes en leur ôtant leur imposante tranquillité. Les fonds se parsèment d'accessoires ; des tiges végétales serpentent aux environs des sujets, s'entrelacent autour des anses, et portent souvent, à la place des fleurs qui devraient terminer leurs enroulements, des têtes de femmes ou des génies ailés.

Les sujets sont, le plus souvent, des Bacchanales, des scènes mystiques ou funéraires ; le théâtre lui-même a une large part dans ces représentations, et le côté burlesque n'y est point épargné ; quelques

inscriptions en caractères osques prouvent que les Atelanes ont pu avoir leur part dans ces inspirations où l'on voit jusqu'à des tours d'adresse et des jongleries. Plus on avance, d'ailleurs, vers la décadence, plus les noms d'artistes deviennent rares ; Asteas, Python et Lasimos viennent clore la série des céramographes, et ce dernier signe une scène comique, parodie du mythe de Procuste.

XI. *Vases noirs ornés en blanc.* Parmi les derniers vases fabriqués dans l'Italie méridionale on doit ranger les vases noirs à ornements blancs et rouges violacés. Les uns montrent des masques scéniques, des têtes accompagnées d'inscriptions ; d'autres ont de simples guirlandes de pampres et de lierre. Quelques petites pièces portent des légendes latines. Des raisons paléographiques leur assignent la date du cinquième siècle de Rome (300 à 260 av. J. C.). L'Étrurie était alors tout à fait latinisée et c'est à elle qu'on doit les dernières œuvres céramiques peintes, car il est prouvé que les Romains n'ont jamais cultivé cette branche de l'art et qu'un arrêt rendu par le sénat, l'an 568, de Rome (186 av. J. C.), pour proscrire les bacchanales, a été la cause principale de la cessation de la fabrication des vases peints.

XII. Nous avons suivi la marche chronologique et progressive de la céramique grecque à peintures généralement monochromes, en montrant son ori-

gine orientale. Il nous reste à signaler un autre genre de monuments, d'une pompe égale, sinon supérieure, où la sculpture et la couleur s'unissent pour former le plus harmonieux concert. Nous voulons parler des vases d'ornementation religieuse, en terre cuite enluminée, qu'on trouve dans la grande Grèce et particulièrement dans l'Apulie.

Il y a quelques années, ces ouvrages intéressants étaient représentés, chez nous, par le seul spécimen offert au Louvre par M. le baron de Janzé ; l'acquisition de la collection Campana en multipliant les exemplaires, en montrant des formes variées, a prouvé du moins que le vase de M. de Janzé n'était effacé par aucun autre.

Le plus ordinairement, les terres cuites à sculpture affectent la forme d'une hydrie déprimée à goulot latéral ; le corps, sorte d'outre renflée et couchée, est surmonté d'une anse en arc qui, de l'extrémité postérieure, vient rejoindre la base du col ; mais cette disposition se perd et s'efface sous une accumulation de pièces accessoires de nature à prouver que l'artiste n'avait point à se préoccuper des nécessités de l'usage. Ainsi, sur le col incliné du vase, s'implante une statuette de divinité drapée et placée debout ; aux deux côtés surgissent des Tritons ailés dont la croupe anguiforme s'applique sur le renflement utriculaire, tandis que leurs pieds de chevaux marins battent l'air presque au

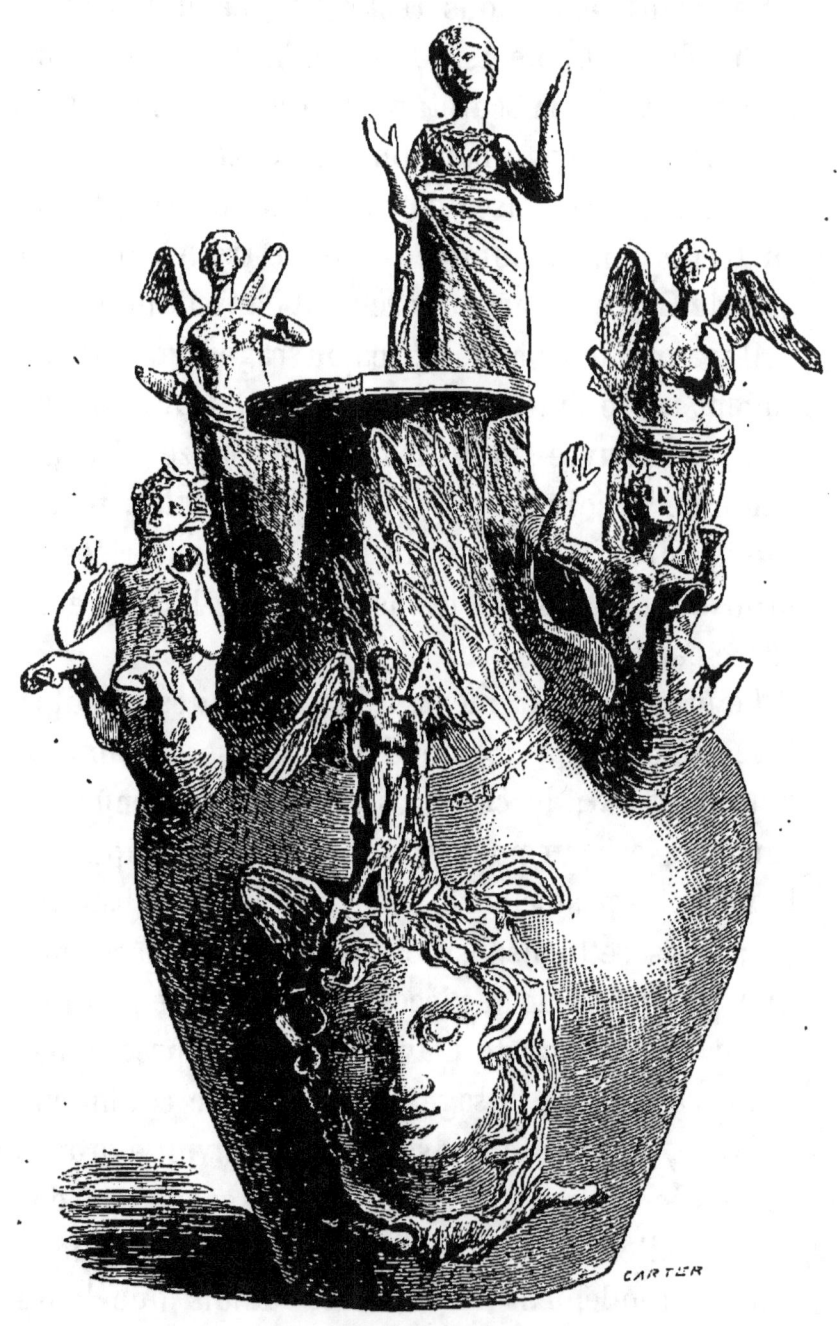

Vase de l'Apulie. (Musée du Louvre.)

niveau de l'orifice du tube ; d'autres divinités s'élèvent, et sur l'anse, et sur les parois latérales du vase, composant un groupe savamment balancé qui ressemble plus à un élégant panthéon qu'aux accessoires d'une œuvre céramique. Souvent des teintes roses ou bleu céleste couvrent les draperies des figures ; le corps du vase lui-même est diapré de zones doucement colorées, d'imbrications roses ou bleues bordées de gris noirâtre, en sorte que l'aspect général est harmonieux et laisse dominer les lignes sur l'intensité des tons, ainsi qu'il convient à des ouvrages de sculpture.

Au point de vue de l'art, les vases de la Grande Grèce accusent toujours un grand style ; dans quelques-uns les figurines sont modelées avec une grâce et une perfection indiquant des mains exercées ; nous serions même tenté de croire, lorsque la sculpture est imparfaite et pour ainsi dire massée, qu'il y a eu, de la part de l'artiste, sacrifice fait à une destination spéciale, une place élevée ou distante du spectateur n'exigeant plus qu'un effet d'ensemble.

CHAPITRE VI.

Dénomination des vases grecs.

On aura remarqué, dans la description des vases grecs, des noms gracieux et sonores qui servent à désigner la forme ou l'usage des récipients. Il n'est donc pas sans intérêt de s'arrêter un moment sur cette nomenclature et d'en étudier le système. Telle est la marche des sciences humaines ; du moment où l'esprit s'attache à une série de faits ou d'objets, en cherchant à les comparer, à en faire sortir un enseignement quelconque, il faut asseoir ses théories sur une base conventionnelle et créer un langage spécial qui évite les tâtonnements et les discussions stériles.

Lorsque des fouilles intelligentes ont mis au jour la masse imposante des terres cuites antiques, on a

compris qu'il y avait là de nouveaux éléments pour l'histoire; on a interrogé d'abord les écrivains grecs pour chercher la trace, et des sujets empreints sur la terre peinte, et des noms que les contemporains avaient imposés à leurs vases pour en exprimer la forme ou l'emploi.

Cette recherche ardue produisit un ensemble de renseignements plus effrayant qu'utile : la différence des dialectes faisait reconnaître la multiplicité des noms pour une même chose; les poëtes avaient souvent créé des dénominations nouvelles pour des vases déjà pourvus d'une appellation vulgaire. Un travail de Panofka discuté et complété par Raoul Rochette, Ch. Lenormant et le baron de Witte, posa les vrais principes de la science, et désormais la nomenclature est faite.

Au fond, cette nomenclature est l'introduction, dans la céramique, du langage harmonieux des Grecs : ainsi l'*Amphore*, essentiellement variable dans ses formes et ses dimensions, doit son nom à sa structure générale; c'est un vase à deux anses, ce qu'expriment les radicaux *amphis* des deux côtés, *pherein*, porter. Il n'y a donc aucune différence de vocable entre le vase en terre grossière enfoui dans la cave au vin, et l'amphore panathénaïque revêtue des plus riches peintures et destinée au vainqueur des jeux.

L'*Amphoridion* est l'amphore aux proportions

réduites; quant au *Chous* c'est une autre amphore de capacité exacte, une sorte de mesure autrement nommée conge, et qui contient douze cotyles.

L'*Hydrie* a une signification aussi large que celle del'amphore : son nom dérivé de *udor*, eau, ex-

Hydrie noire à figures rouges.

prime ce qu'elle contient habituellement. Et pourtant combien elle varie dans sa donnée élégante ! Tantôt munie d'une anse, son ouverture évasée s'infléchit en trèfle gracieux, d'autres fois à son anse principale s'adjoignent deux poignées latérales qui ajoutent à sa richesse. Telle est l'hydrie de

Timagoras, exposée au musée du Louvre et où l'artiste a représenté la lutte d'Hercule avec Triton ou Nérée.

Le *Cratère* est un grand et beau vase largement ouvert où se faisait le mélange de l'eau et du vin pour le repas ou les sacrifices ; quelquefois élevé sur un pied, épanoui au sommet comme une campanule, il porte deux poignées attachées à la réunion du cylindre avec la base sphéroïdale. On peut prendre une idée de la richesse de cette forme en voyant au Louvre le Cratère signé d'Euphronios où figure le sujet d'Apollon poursuivant le géant Tityus qui veut enlever Latone.

Il s'établit un passage presque insensible entre le Cratère et la *Kélébé*, autre coupe ayant une destination analogue ; le corps de celle-ci est ovoïde surmonté d'un larmier sous lequel s'insèrent les deux anses ; certaines Kélébés se font remarquer par leur élégance et la proportion heureuse de leurs anses qui dépassent parfois le rebord saillant du vase.

Disons encore ici que le nom de cratère dérive de kerannumi, ce qui veut dire : mêler l'eau et le vin.

Il est impossible de parler des deux récipients dont il vient d'être question, sans dire un mot du vase qui leur sert d'accompagnement et qu'on appelle *OEnochoé*. Oinos en grec signifie le vin ; oino-

kon, c'est le pot de terre qui sert à puiser la liqueur dans le cratère pour la distribuer dans les coupes. Quel mot charmant que ce nom d'OEnochoé; et combien plus charmante encore est la forme qu'il désigne! L'Hydrie, dans la même donnée générale, a des proportions massives qui indiquent

Œnochoé à couverte noire.

la vulgarité du liquide qu'elle renferme; l'OEnochoé avec son corps ovoïde, son col mince, évasé, découpé en ouverture délicate, son anse légère et gracieusement courbée en S, a toutes les élégances du style, toutes les délicatesses du luxe ; aussi, voyez, n'est-ce pas le vase que portent les déesses ? Dans les compositions sacrées ou familières la

femme, toujours divinisée par la beauté, enivre déjà l'Éphèbe par le geste arrondi de son bras soulevé, prêt à pencher l'œnochoé pour en répandre l'ambroisie.

La coupe qui, par excellence, doit recevoir la liqueur sacrée est le *Canthare;* campanuliforme, élevé sur un pied délicat il est pourvu de deux anses légères ; il est l'un des attributs habituels de Bacchus ; l'*Amphotis*, également à deux anses, le *Calyx* ou *Cylix*, sont des coupes de formes variées L'*Aryballos* est un autre vase à boire, généralement large à sa base et rétréci au sommet comme une bourse demi-fermée ; quant à la *phiale*, sorte de petite bouteille qui nous a donné le mot *fiole*, elle figure assez souvent dans les mains des divinités.

Parlons ici d'une autre coupe à laquelle se lient quelques souvenirs des mœurs antiques, le *Kottabe*.

D'après Harmodius de Léprée, les Phigaliens se servaient de kottabes de terre pour consacrer du vin dont ils donnaient un peu à boire à chacun ; celui qui présentait le vase disait: *Soupez bien!* Mais, en Sicile, on appelait Kottabe un jeu qui consistait à jeter le vin d'une coupe dans un vase d'airain en produisant un certain bruit, ou, par le même moyen, à submerger de petits vases qui nageaient sur l'eau. La mode se répandit, et selon Hégésandre de Delphes, on conçut une si grande passion pour cet exercice qu'on proposa, aux festins, des prix

pour les vainqueurs; dès lors, on fit des calices appropriés au jeu et on les appela Cottabides.

Revenons à des choses plus sérieuses; voici le *Lécythus*, délicieuse burette cylindrique à col étroit, terminé par une embouchure évasée contre laquelle

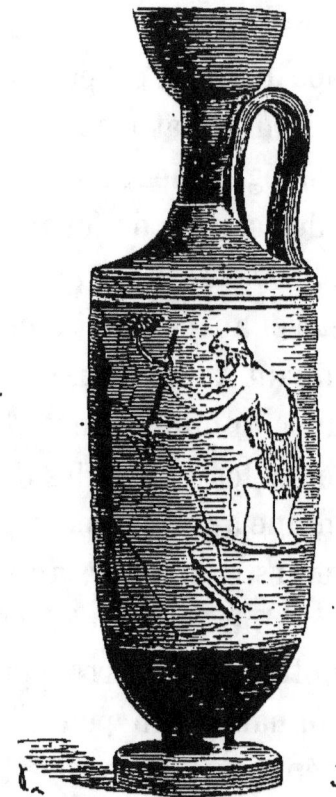

Lécythus athénien à peinture sur engobe.

s'appuie une anse qui vient retomber sur la carène du corps du vase; destiné à contenir des parfums, ce récipient figure souvent dans la main des déesses ou des femmes occupées du soin de leur toilette.

Aussi, la plupart des Lécythus sont-ils ornés de peintures délicates et de sujets choisis.

L'*Olpé*, généralement bursaire avec une anse arrondie de la panse à l'ouverture évasée, est un vase de dimensions variables qui indiquent son usage ; petit, il renferme l'huile dont se servent les athlètes au moment de la lutte. Dans la haute antiquité, l'Olpé servait à verser le vin à table, comme le dit Ion de Chio dans ses Eurytides : « Vous élevez la voix bien fièrement en puisant le vin dans vos petits tonneaux avec des Olpés. » Plus tard cette espèce de vase devint d'un usage religieux et ne se présenta plus que dans les fêtes.

L'une des plus élégantes poteries grecques est celle qui porte le nom de *Stamnos;* ovoïde, surmontée d'une gorge évasée soutenant un couvercle légèrement bombé et pourvue de deux poignées attachées au-dessous des hanches, cette sorte de récipient servait à mettre du vin. La plupart des Stamnos montrent une riche ornementation et des sujets intéressants; on devait donc les rencontrer sur les tables somptueuses concurremment aux cratères et aux kélébés.

L'*Oxybaphon*, dans l'usage ordinaire, était un récipient creux, évasé, et destiné à contenir du vinaigre ou des sauces. Dans ses proportions réduites, il n'est pas sans analogie de forme avec les cratères ouverts en campanule; mais ses anses latérales

sont insérées plus haut. Cratinus, dans sa Pytine, range l'Oxybaphon parmi les instruments bachiques : « Comment donc, dit-il, le faire cesser de boire ? Oh ! je le sais ! Je vais briser tous ses conges, je renverserai ses barillets et tous les vases qui servent à la boisson ; il ne lui restera même plus un Oxibaphon à verser le vin. »

Parmi les œuvres de terre dont le nom vague se prête aux interprétations les plus variées, nous devons citer l'*Urne*; ce nom, dérivé de *aryo*, puiser, ne désigne effectivement aucune forme ; on est généralement convenu d'appliquer la dénomination d'urne au vase destiné à contenir la cendre des morts; pourtant les écrivains de l'antiquité se sont souvent éloignés de cet usage ; dans l'Iliade, Patrocle demande qu'on mette ses ossements dans la même urne qui devra renfermer ceux d'Achille ; il veut que ce soit dans le *chryseos amphiphoreus* (amphore d'or), présent de Thétis ; cent soixante vers plus loin Achille, répondant à ce vœu, fait mettre les ossements de son ami dans une phiale d'or où les siens seront aussi renfermés un jour. Pour Homère, urne, amphore et phiale avaient donc une signification analogue, qui n'impliquait ni différence de forme, ni détermination d'emploi.

Le *Pithos* est un grand récipient de terre voisin des amphores domestiques, et souvent confondu avec elles ; il y avait des Pithos à col rétréci, d'au-

tres très-ouverts, ventrus et profonds ; c'est dans l'un de ceux-ci, brisé et raccommodé au moyen d'atches, que Diogène le Cynique avait établi son domicile ; c'est par un artifice de langage qu'on a qualifié cette demeure de tonneau. Sans doute le Pithos de Diogène avait pu contenir du vin ; c'est la seule analogie qu'on puisse établir entre cette vaste jarre de terre cuite, dans laquelle un homme pouvait s'étendre tout de son long ou se tenir assis, et la futaille de bois qui nous sert à conserver les liqueurs fermentées. Plus tard, les Pithos hors d'usage devinrent la demeure des pauvres d'Athènes.

LIVRE II.

ANTIQUITÉ ROMAINE.

En principe, on pourrait dire qu'il n'existe pas d'art romain. La simplicité des mœurs primitives de ceux qui devaient être un jour les maîtres du monde, excluait même la représentation de la divinité Lorsque, sous la république, la nation commença à s'éclairer, les besoins du luxe se développèrent ; mais, ce ne furent point encore les citoyens de Rome dont l'initiative contribua au progrès ; les Étrusques étaient là, forts et de leur propre intelligence et de ce que le contact des Grecs avait pu leur apprendre : on eut recours à eux pour les premières œuvres plastiques destinées à la décoration des temples.

Vers la fin de la seconde guerre punique, les

Romains ayant été en relation avec les Grecs et ayant fait alliance avec eux, commencèrent à sentir naître le goût de l'art véritable : Claudius Marcellus, après la prise de Syracuse, rapporta à Rome les premiers ouvrages grecs et employa ces brillantes dépouilles à la décoration du Capitole ; Capoue, réduite par Q. Fulvius Flaccus, vint augmenter les richesses sculpturales de la ville éternelle. L'introduction du culte des divinités grecques à Rome rendit plus étroits les rapports des deux nations : on commanda non-seulement des idoles aux Hellènes, mais on fit encore venir des artistes qui travaillèrent à peupler les temples. Tous ceux que le sort des batailles livrait aux mains des légions romaines étaient aussi ramenés dans la métropole, et leur influence civilisatrice fut telle que les familles patriciennes tenaient à faire instruire leurs enfants dans la peinture et la sculpture : ainsi fit l'illustre Paul Émile, comme nous l'apprend Plutarque.

L'augmentation de la richesse publique devait nécessairement développer l'instinct du luxe et le goût du beau ; Lépide, avant d'être consul, possédait une maison qui passait pour la plus élégante de Rome ; trente ans plus tard, elle était la centième dans l'ordre de la beauté. César allait paraître ; simple citoyen il se classait déjà parmi les plus magnifiques, par sa passion pour les tableaux, les pierres gravées, les figures de bronze et d'ivoire ;

consul, il éleva le Forum et répandit les monuments dans les villes de l'Italie, de la Gaule, de l'Espagne et des colonies romaines. Les victoires de Lucullus, de Pompée et d'Auguste, amenèrent à Rome un essaim d'artistes prisonniers qui, bientôt affranchis et réunis aux hommes éminents qu'amenait de la Grèce l'espoir d'un lucre rémunérateur, formèrent cette cohorte intelligente dont le renom rejaillit sur Rome même, et la fit croire plus avancée dans les arts libéraux qu'elle ne l'était réellement.

Il est à remarquer, en effet, que tant qu'il exista une école mère d'où la lumière arrivait pure, le goût put se soutenir; mais, quand la Grèce éteinte et avilie ne fut plus qu'une esclave romaine; lorsque les dernières villes sollicitèrent comme une faveur de substituer la langue latine à la pompe harmonieuse de l'idiome d'Homère et de Sophocle, tout fut dit; cette armée docile d'affranchis n'eut plus qu'un désir: flatter ses maîtres; nulle pensée individuelle, nulle initiative généreuse ne vint relever la gloire hellénique prête à s'éteindre; l'imitation des anciens chefs-d'œuvre fut s'amoindrissant, en sorte qu'il n'y eut, à proprement parler, aucune école nationale et que les meilleures productions dues à des mains romaines furent les moins faibles réminiscences des œuvres helléniques.

On comprend qu'avec de pareilles conditions la céramique devait rester dans un rang fort secondaire ; plus de ces vases peints ou l'élégance des compositions, la sûreté du dessin compensaient l'infériorité de la matière ; ce qu'il fallait aux Romains, dans leurs palais de marbre pavés de mosaïques, ornés de peintures, c'était l'or et l'argent,

Vase d'Arezzo.

les coupes de pierres précieuses, les murrhins, dont un seul eut fait la fortune d'une famille.

Les rares œuvres céramiques travaillées avec soin et empreintes d'un goût voisin de celui des Grecs, sont celles en terre rouge à reliefs d'Arezzo, en Étrurie. On a trouvé sur des vases de cette espèce les noms d'Antiochus, de P. Cornelius, Florentinus, C. Rufrenius Pictor, A. Titus et Victorianus. La poterie rouge d'Arezzo est d'ailleurs le prototype d'une fabrication portée partout où les

Romains ont établi leur domination, et dont on trouve de nombreux spécimens en France. Quelques-uns de ceux-ci sont signés par Agatopus, Amandus, Diogènes, Enodus, Primus, Sabianus, Strobilus et Vibianus.

Une coupe profonde en terre à couverte noire, porte, à l'intérieur, un buste de Silène barbu, vêtu d'une tunique à manche, et jouant de la double flûte; autour on lit : CALENUS CANOLEIUS FECIT, *Calenus Canoleïus a fait;* une bordure de feuilles de lierre et de fleurs entoure l'inscription, et au-dessus sont des flots et des oves. Ce genre à reliefs a été pratiqué par les Romains, concurremment à l'autre, mais en bien plus petite quantité.

Ce n'est pas à dire que la poterie commune n'ait pas été cultivée ; de nombreux fragments prouvent le contraire, et l'on trouve particulièrement aux environs d'Anzio, l'ancienne Antium, des amphores semblables à celles des Grecs. Les ruines de Carthage ont fourni une de ces amphores inscrite des noms de Longinus et Marius, consuls en l'an 104 av. J. C.

Mais la plastique romaine véritablement intéressante est celle destinée à la décoration des édifices et des intérieurs ; en effet, jusqu'au moment où Rome, maîtresse tranquille de la Ligurie, eut à sa disposition les carrières de Luna (Carrare), le marbre était excessivement rare, et c'est la terre

cuite qui fournissait les antéfixes, les métopes et les bas-reliefs historiés des temples et des riches palais.

Nous n'avons pas besoin de nous étendre ici sur les merveilles de la plastique sculpturale ; la collection sans pareille réunie au Louvre, montrera aux curieux, mieux et plus éloquemment que toutes les descriptions, à quelle perfection cette branche de l'art était parvenue, soit chez les Grecs commerçant avec Rome, soit dans les mains des Hellènes établis en Italie. Une lettre de Cicéron à Atticus nous apprend qu'on tirait alors d'Athènes un grand nombre de ces bas-reliefs, et le grand écrivain demande lui-même à son ami les types dont il désire orner son atrium. Aussi, bien que la plupart des ouvrages classés au Louvre proviennent de Tusculum ou de *Roma Vecchia*, localités de la campagne de Rome où s'élevaient les plus magnifiques villas, nous ne chercherons même pas à distinguer, dans ces ouvrages, ceux évidemment grecs de leurs imitations.

Ce que l'observateur reconnaîtra d'abord, c'est que la plupart des sujets traités se rapportent à la mythologie héroïque de la Grèce : c'est Hercule, le héros Dorien par excellence, tuant l'hydre de Lerne, domptant le taureau de Crète ou combattant le lion de Némée ; Thésée, l'hercule ionien, se signalant par la défaite des brigands et des

monstres, ou bien encore luttant contre les Amazones.

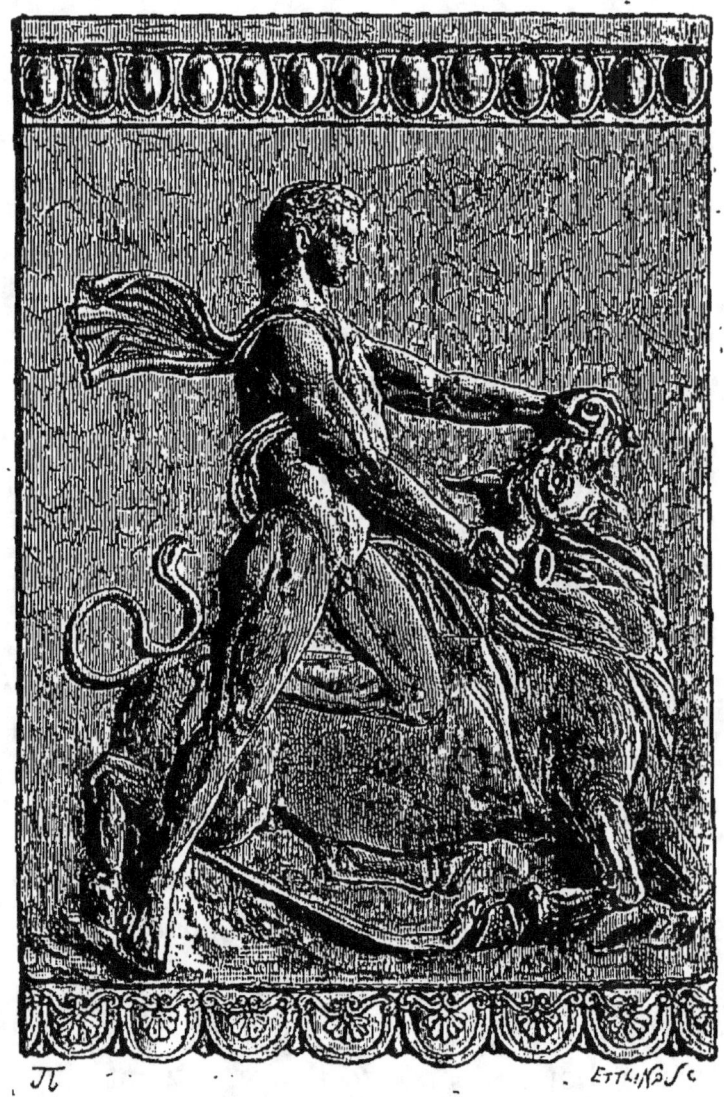

Terre cuite. (Musée du Louvre.)

Le cycle troyen fournit aussi son contingent; Pâris, en habit phrygien, fuit sur un quadrige en-

traînant Hélène enveloppée dans sa draperie. Le pendant de cette scène nous montre l'épouse pardonnée ramenée par son époux; cette fois Hélène ne cache plus ses attraits; triomphante dans sa beauté, elle l'étale fièrement à tous les yeux et guide le char où Ménélas, debout derrière elle, un pied pendant prêt à toucher la terre, semble impatient de retrouver le toit conjugal.

Penthésilée tuée par Achille et inspirant de l'amour à son meurtrier, est l'un des sujets affectionnés par les artistes grecs; Panœnus, frère de Phidias, l'avait peint sur les barrières du trône d'Olympie; beaucoup de sarcophages le reproduisent avec une intention symbolique et sacrée; le Louvre nous l'offre sur une terre cuite trouvée à Ardée : l'amazone mourante laisse tomber sa bipenne (hache double); Achille soutient la guerrière, après l'avoir débarrassée de son casque et de ses armes; ainsi dépouillée elle laisse voir des traits dont Quintas, de Smyrne, nous dit que les Grecs furent éblouis « parce qu'elle ressemblait aux dieux bienheureux. » L'expression donnée par l'artiste à Achille rend bien la pensée du poëte; il y a plus que de la pitié et du regret dans cette mâle et noble figure.

L'histoire d'Ulysse occupe aussi une large part dans cette suite : voici le roi d'Ithaque attaché au mât de son vaisseau et fuyant les séductions des

Sirènes ; là, Pénélope assise, pleure l'absence de son époux ; ailleurs, revenu dans son palais, le prudent monarque cache sa présence et impose silence à sa nourrice qui l'a reconnu ; il ne veut reparaître aux yeux de sa chaste épouse qu'après l'avoir délivrée de ses odieux prétendants.

Mais laissons les héros, car voilà les dieux ; c'est Jupiter entouré des Curètes qui dansent en frappant sur leurs boucliers pour empêcher ses vagissements de parvenir jusqu'aux oreilles de Saturne ; c'est Apollon et la Victoire, puis Minerve présidant à la construction du navire Argo : ici la déesse est assise, enseignant au pilote Tiphys, debout devant elle, comment il doit attacher la voile au mât, tandis qu'Argus assis lui-même, le ciseau et le marteau à la main, travaille attentivement cette galère destinée à la première entreprise nautique des Grecs. Bacchus et son thyase fournissent de nombreux sujets ; le dieu, monté sur un char traîné par des lions ou des panthères, dirige le bruyant cortége des Bacchantes échevelées, des Satyres, des Faunes et des Ménades. Plus loin on le voit chez Icarius ; l'Athénien, étendu sur le lectisternum, a sa fille Érigone assise auprès de lui. Dans cette autre plaque de revêtement à fond bleu, voyez ces faunes sveltes et nus qui dansent en foulant dans une cuve les raisins mûrs ; comme ils sont alertes et vigoureux ; comme la violence de leur

exercice tient déjà du délire orgiaque! Que disons-nous, leur mouvement est repos, leur délire est sagesse, comparés à ce que nous montre la bacchanale voisine. Quelle pose voluptueusement violente dans cette femme jouant de la double flûte et laissant aller au vent les vêtements qui couvraient ses charmes; le bacchant qui ne peut plus danser sans l'appui de son thyrse, le Faune dont la main alourdie frappe un tympanum, seraient enivrés par tant de beauté si leurs yeux n'étaient obscurcis déjà par les fumées du vin.

Ce que nous venons de dire est presque une digression, car, dans un livre spécialement consacré à l'histoire des vases, devait-il nous être permis d'entrer, sous prétexte de terre cuite, dans le domaine de la statuaire? Certes une juste admiration nous a peut-être entraîné un peu loin sur cette pente glissante; mais nous ne pouvions nous arrêter à la limite exacte où la sculpture devient un art spécial indépendamment de la matière qu'il a plu à l'ébauchoir ou au ciseau d'animer de sa suprême puissance.

Est-ce que nous garderons le silence sur cette série nombreuse de statuettes en terre, chefs-d'œuvre de délicatesse et de goût, qui de la Grèce ont rayonné dans toutes les contrées civilisées? Non, car un fait nouveau, important pour l'histoire de la céramique, vient de prouver l'étroite liaison

existant entre ces simulacres et les vases eux-mêmes.

Nous n'avons pas besoin de rappeler que ces figurines représentent, pour la plupart, les divinités nombreuses des cultes hellénique et romain ; notre savant ami, M. Adrien de Longpérier, a pu même réunir au Louvre une série presque complète de statuettes d'enfants qui ne sont autres que les génies de ces dieux ; mais, dans sa profonde sagacité archéologique, l'éminent conservateur des antiques avait deviné qu'il y avait certaines de ces figurines, qui, aussi bien que des fleurons ou des emblèmes détachés, trouvés en grande quantité dans les fouilles, devaient être le complément de monuments quelconques, et concourir à un ensemble ornemental. Les vases à figures modelés dans la grande Grèce, vinrent démontrer l'exactitude de ces suppositions ; on y put voir en place et les statuettes, et les emblèmes d'applique dont les spécimens égarés encombraient les musées en se dressant comme autant de points d'interrogation devant les historiens et les curieux.

On sait donc ce que sont ces divinités à base souvent irrégulière, ces génies voltigeant pourvus d'un point d'attache, ces néréides, ces centaures tronqués par le milieu, et tel vase brisé pourrait retrouver sa parure au moyen de ces fragments dépareillés.

La plus intime liaison existait, on le voit, entre les modeleurs de statuettes et les modeleurs de vases; on pourrait peut-être même identifier les artistes gréco-italiens qui ornaient les vases de l'Apulie aux *sigillarii* si nombreux dans la Rome des Césars, et dont le métier consistait, paraîtrait-il, non pas à faire des sceaux, mais des images de terre destinées à figurer chez chaque citoyen à titre de dieux lares et de protecteurs du foyer domestique.

LIVRE III.

MOYEN AGE.

Le luxe des bas temps de l'empire romain devait avoir pour effet de réduire à néant l'industrie céramique; des gens vêtus de pourpre et de soie qui, jusque sur leurs chaussures, se couvraient de broderies, de perles et de pierres précieuses, ne pouvaient souffrir autour d'eux la rude poterie de terre, même ornée des teintes sombres acceptées par les Grecs. Les vases d'or, de jaspe, de sardoine, d'onyx, voilà ce qu'on trouvait chez les grands et dans les temples.

Le pavage des basiliques empruntait au marbre ses dispositions symétriques; les voûtes brillaient de l'éclat des mosaïques à fond d'or; les colonnes elles-mêmes se tordaient en spires multicolores, et

des voiles de soie s'étendaient devant l'autel au moment où le prêtre prononçait les paroles sacramentelles.

Eh bien, comme pour protester contre l'ingratitude et la mobilité humaines, la terre, l'humble terre cuite se glissait au milieu de ces pompes ; les voûtes hardies que l'œil osait à peine mesurer sous leurs éclatantes images, ces voûtes qui, construites en pierre, se seraient effondrées par leur propre poids, c'est à la céramique qu'elles doivent d'exister encore pour exciter notre admiration ; des espèces de bouteilles tronquées, enfilées l'une dans l'autre et disposées par courbes parallèles, forment la charpente ingénieuse de ces vastes constructions, chefs-d'œuvre de l'architecture en voie de transformation.

Certes, au moment où l'Italie employait ses usines à une production aussi spéciale et aussi bornée, d'autres ouvrages devaient sortir des mains de ses potiers ; la modeste lampe du campagnard, les ustensiles culinaires du pauvre, les vases à transporter l'eau, à conserver l'huile, le vin, les graines nourricières, tout cela continuait à se fabriquer, mais sans caractère artistique et sans goût.

Il faut traverser les époques de luttes entre la civilisation mourante et les barbares envahisseurs, il faut laisser ceux-ci chercher à leur tour les lumières d'une civilisation nouvelle, pour retrou-

ver la céramique courbée l'une des premières sur le rude sillon du progrès.

Nous ne décrirons pas ici les espèces de transition qu'on appelle poteries germaines et gauloises, et qui ne sont qu'un dernier reflet de l'art païen, désormais condamné comme les religions qui l'avaient fait naître.

Nous voici dans l'époque chrétienne; les aspirations septentrionales se manifestent d'abord par les tendances rêveuses de l'architecture ogivale, et par les sveltes conceptions de la statuaire; puis les hommes du Nord, non contents d'avoir envahi des contrées tempérées, semblent deviner l'Orient; ils imagineront bientôt les croisades pour aller réchauffer leurs cœurs au foyer de la religion, pour enrichir leur poésie du mirage étincelant du soleil et de l'art.

Une sorte d'intuition indique à ces naïfs chercheurs qu'en d'autres lieux la nature, interrogée avec amour, a dévoilé des secrets dont l'ornementation a tiré le plus heureux emploi. Sculpteurs, peintres, potiers regardent autour d'eux; la vigne, l'églantier, le trèfle des champs leur apparaissent comme choses dignes d être reproduites par le ciseau, l'ébauchoir et le crayon, et tout un art, toute une veine fertile s'ouvrent devant leur intelligente initiative.

Or, du portique des temples, du chapiteau com-

pliqué des colonnes, cette ornementation ingénieuse va descendre sur les dalles historiées, en attendant qu'elle pénètre dans l'intérieur de tous pour enrichir la vaisselle d'usage et rehausser la parure des dressoirs en chêne. Jusqu'au douzième siècle, les pierres de diverses couleurs, combinées

Carreau incrusté. (Normandie.)

en mosaïques, avaient satisfait aux besoins de l'architecture; à ce moment, une idée nouvelle s'applique partout à la fois; des briques en terre rouge, de formes diverses, se substituent à la pierre; on couvre leur surface d'une couche mince d'argile blanche, dans laquelle s'incrustent des figures ou des méandres d'une terre plus foncée; ou récipro-

quement; ces briques vernissées et cuites peuvent résister ainsi aux effets réitérés de la marche des fidèles, et remplacer à peu de frais les ruineuses mosaïques. D'ailleurs, la combinaison des pièces permet de faire concourir des motifs restreints à une ornementation d'ensemble, et le changement du ton fondamental des terres introduit une variété relative dans des compositions condamnées à une sorte d'uniformité. Rien n'est plus curieux que l'étude de ces carreaux où, avec des moyens rudimentaires, l'art commence déjà à manifester sa puissance; là, dans un échiquetage gracieux, la fleur de lis de France rehausse, de distance en distance, un semé de trèfles et de rosaces; ailleurs, des rinceaux aux feuilles découpées se combinent en bordures gracieuses; des cercles divisés en sautoir reçoivent dans leurs sections des étoiles ou des soleils héraldiques; ici ce sont des guerriers couverts d'armures et montés sur des chevaux richement caparaçonnés, qui courent l'un sur l'autre, l'épée levée, le bouclier couché sur la poitrine; puis des têtes, des bustes, des lions, des aigles, tout ce que la fantaisie pittoresque, aidée des ressources de la science du blason, peut inventer pour animer les froids compartiments de la dalle et donner un sens aux vastes nefs que le chrétien foule chaque jour sous ses pas.

L'abbaye de Voulton, près Provins, la galerie

des chasses de saint Louis à Fontainebleau, un château près Quimperlé, Saint-Étienne d'Agen, les monuments du Crotoy, de Rue, de Cosne, des départements de l'Ain et du Calvados, offrent de curieux spécimens de cette fabrication céramique, non moins répandue et non moins brillante en Angleterre.

La plupart des combinaisons ornementales rappellent ce que l'on est habitué à voir dans les anciennes étoffes de l'Orient, et l'on doit d'autant moins s'en étonner que, dès le neuvième siècle, les carreaux incrustés ou émaillés étaient en usage en Égypte et en Syrie.

Il serait donc oiseux d'examiner aujourd'hui si, comme on l'a prétendu pendant longtemps, l'art de couvrir la terre d'un vernis de plomb fut inventé à Schlestadt par un potier anonyme dont la mort eut lieu en 1 83 Non-seulement alors l'emploi des carreaux vernissés était fort répandu, mais encore le fragment de vase conservé à Sèvres et provenant d'une tombe de l'abbaye de Jumiéges, qui date de 1120, prouve que les enduits colorés s'appliquaient aussi aux poteries réservées pour brûler l'encens dans les cérémonies religieuses. Des Grecs de l'Asie Mineure, le secret du vernis de plomb avait passé aux Romains, qui le transmirent certainement à leurs nombreux clients, et surtout aux intelligents Gaulois.

Au douzième siècle, la fabrication et le commerce de la poterie en France avaient pris un énorme développement. « La céramique, nous dit le Bas, est mentionnée parmi les principaux articles qui figuraient sur les marchés et dans les grandes foires du pays. »

Les sables de nos rivières ont conservé pendant des siècles les fragments de poteries qui viennent aujourd'hui révéler aux curieux l'état des arts dans ces époques si peu connues ; c'est ainsi qu'on a pu retrouver, à l'extrémité orientale de la cité, des pots ornés de fleurs de lis en relief ou de la légende en lettres gothiques : vive le roi ; c'était dans ces récipients que les bourgeois de la capitale venaient retremper leur patriotisme et leur gaieté ; les guinguettes officielles retentissaient de chansons bachiques, et les pots vides allaient dans la Seine, soit pour exprimer le comble de la joie, soit pour dissimuler le nombre trop répété des libations votives. Mais le cabaretier ne calculait pas l'écot sur le nombre des mesures vides ; la craie fatale inscrivait sur le mur ses hiéroglyphes irrécusables, à mesure que la fille jouflue venait remplir un nouveau hanap de terre.

Nous venons de parler de l'inscription si fréquente *vive le roy*; cette habitude de faire parler la poterie est un des signes de l'enfance de l'art aussi bien que de sa décadence ; au moyen âge les légendes entrent

pour la plus grande part dans la décoration des vases. Aussitôt que la vernissure s'applique sur une terre à deux couches, l'engobe sert aussi bien à faire ressortir des lettres que des ornements.

Expliquons ici, avant tout, quels sont les principaux modes d'embellissement de la terre cuite grossière. Déjà nous l'avons dit, la poterie commune a pour base une pâte poreuse à texture lâche composée d'argile figuline, de marne argileuse et de sable; elle renferme toujours du calcaire et quelques éléments ferrugineux qui lui donnent une couleur rougeâtre. La glaçure, composée en grande partie de plomb, est vitreuse et transparente; elle laisse donc apercevoir la couleur du dessous, en sorte qu'on est réduit à ne mêler au vernis que des oxydes métalliques plus ou moins foncés, tels qu'un vert de cuivre ou un brun de manganèse.

En perfectionnant les procédés, on eut l'idée d'étendre sur le noyau de terre brune une couche mince d'argile blanchâtre qui pût ranimer le vernis, puis, pour varier les colorations, de gratter dans la couche supérieure, dite engobe, des cercles, des zigzags, des ornements, des légendes qui ressortaient en ton vif sur la terre blanche qu'on panachait elle-même en la couvrant d'un vernis généralement incolore parsemé de macules vertes ou brunâtres.

Voilà l'engobe; un autre mode plus primitif

encore a été employé pour décorer la terre : avec des argiles délayées, et teintes parfois au moyen d'oxydes métalliques, on dessine sur la pâte blanche ou même sur le vernis brun des traits, des rinceaux, des personnages ; on sème des fleurs et des perles qui, après la cuisson, conservent une saillie sensible et forment presque un pastillage. Le mode d'exécution est plus barbare que l'exécution elle-même ; des cornes de bœuf percées à leur extrémité renferment les couleurs, et c'est en promenant la pointe du récipient avec plus ou moins de rapidité qu'on obtient les traits déliés ; les masses se forment en laissant couler plus longtemps la bouillie décorante. Les contrées du Nord-Est, la Suisse en particulier conservent, dans leurs poteries grossières, ce mode expéditif d'ornementation. Nous ne doutons pas qu'il n'ait été associé à l'engobe aux époques du moyen âge ; c'était, en effet, un acheminement vers le pastillage, qui lui-même conduisait au décor sigillé. Dans le pastillage proprement dit, des ornements sont modelés à part et collés sur la surface nue au moyen de la barbotine ; la sigillation consiste, au contraire, à imprimer sur le vase, avec des moules spéciaux, certains ornements dont la réunion concourt à former un ensemble souvent fort riche. La transmission des moules de génération en génération produit souvent des anachronismes dangereux pour

l'observateur superficiel, et il faut discuter avec soin des détails qui pourraient conduire à l'erreur.

Ce genre de fabrication, qui remonte certainement au moyen âge, établit une sorte de transition entre cette époque et la Renaissance, ainsi qu'entre la terre cuite vernissée et le grès; il semble avoir été pratiqué partout, soit à l'étranger, soit en France; M. B. Fillon le mentionne dans ses lumineuses recherches sur la céramique poitevine, et il dit ceci : « De la seconde moitié du treizième siècle sont aussi les vases funéraires en forme de pommes de pin, complétement enduits d'un vernis vert....

« En somme, le système décoratif de ces diverses poteries se rattache, par un côté, à celui employé du cinquième au neuvième siècle, qui n'a jamais été tout à fait abandonné.... et il contient en germe celui des faïences sigillées de la Renaissance. » Dans une déclaration de biens situés au village de la Poterie, paroisse du Champ-Saint-Père, et faite en 1378, le même auteur trouve que le potier Jourdain Bégaud se dit redevable au seigneur de la Mothe-Freslon, « par chacun an, d'une buye verde godronnée et d'une ponne de buée (vase à lessive). »

Or, si le Poitou, monde nouveau de la céramique découvert par M. Fillon, fournit de pareilles œuvres, que seront les produits d'usines aussi célèbres que la Chapelle-des-Pots, Beauvais et Savignies? L'in-

ventaire de Charles VI, daté de 1399, renferme l'évaluation d'un « godet de terre de Beauvais garni d'argent. » Il fallait une poterie de choix pour mériter une monture d'orfévrerie. Sans doute le monarque avait reçu ce vase en présent de la part de la ville ; les archives font connaître, en effet, qu'une offrande semblable fut faite le 17 octobre 1434, au roi Charles VII de passage à Beauvais. A son tour, François I^{er} traversa la ville pour se rendre à Arras ; cette fois, le chapitre diocésain décida, le 16 mai 1520, qu'il présenterait à la reine, *des bougies et des vases de Savignies*. Une autre délibération du 4 décembre 1536 porte qu'il sera fait don au roi d'un *buffet de Savignies*. De semblables hommages sont renouvelés le 6 août 1540 et le 16 juillet 1544. Enfin, lorsque le 3 janvier 1689 la reine d'Angleterre, Marie d'Este, traversait en fugitive la route de Calais à Saint-Germain, un présent de même nature lui fut offert ; trois siècles n'avaient donc point affaibli la réputation de l'usine.

Les différents auteurs qui ont écrit sur les poteries du Beauvoisis ont discuté la question de savoir si les pièces de choix, celles où se manifeste une certaine recherche de forme ou de décor, devaient être assimilées au grès ou à la terre vernissée. C'est là une question sans intérêt et à laquelle on n'attache nulle valeur lorsqu'on a vu, dans l'une et l'autre matière, des pièces sorties des mêmes mou-

les et travaillées avec un soin égal. Certes, on peut présumer, d'après les expressions employées au seizième siècle pour désigner les vases de Savignies, qu'il s'agit d'un grès, puisqu'on dit: *la poterie azurée*, et que la plupart des grès montrent du bleu; mais nous avons vu fréquemment des buires, des hanaps, fond brun ou fond vert, à reliefs relevés de vernis jaunes et violacés qui ne cédaient en rien, pour la netteté des fleurs de lis, des couronnes, des rinceaux sigillés, aux plus belles cruches azurées à réserves grisâtres et à rehauts de manganèse.

Mais nous reviendrons plus longuement sur les grès français en parlant de la Renaissance et des fabrications réputées de la Flandre et de l'Allemagne.

Ici la véritable difficulté consiste à distinguer des provenances et à déterminer des époques : en effet, il faut aujourd'hui, à côté des œuvres de Beauvais, reconnaître celles de la Bretagne et du Poitou, et même, grâce aux recherches de notre regrettable ami Tainturier, les terres vernissées et les poêles de l'Alsace et de la Lorraine, longtemps confondus parmi les produits allemands.

De ces restes de nos anciennes industries, les uns portent les signes indubitables de la Renaissance, et nous en parlerons le moment venu ; mais les autres ont des caractères tellement ambigus, ils

tiennent si étroitement aux anciennes époques, qu'on nous pardonnera de n'être point trop scrupuleux dans leur classification.

Un seul exemple fera comprendre la difficulté d'un classement rigoureux des poteries de transition, et le danger des anachronismes dont nous parlions plus haut : chacun a vu, soit au musée du Louvre, soit à Sèvres, les exemplaires d'un grand plat vernissé en vert ou en brun et richement relevé d'inscriptions, d'ornements et d'emblèmes en relief; ces inscriptions, en gothique, ont, comme beaucoup d'autres détails, un caractère religieux; on y lit : *O vos ōnes qui trāsitis per viā, attendite et videte si est dolor similis sicut dolor meus. Pax vobis* + *Fait en décembre MDc. XI.* O vous tous qui traversez cette vie, examinez et voyez s'il est une douleur semblable à ma douleur. Paix à vous. Fait en décembre 1511. Tous les insignes de la passion dessinés en relief, le chiffre de Jésus entouré de rayons, celui de la Vierge et les mots *Ave Maria*, disent assez de quelle bouche tombent les tristes paroles imprimées plus haut. Entre chacune des lettres de la salutation est un écu couronné et renfermant, par alternance, une fleur de lis et le chiffre K, initiale de Charles VIII. Sept autres grands écussons montrent les armes de France à la couronne ouverte, celles écartelées de France et de Dauphiné, l'écu parti de France et de Bretagne,

celui aux seules hermines de sable sur argent, et enfin un blason de fantaisie où, au-dessus de deux étoiles et d'une sorte de *masse*, figure parlante, ressort le nom de Masse, qui est évidemment celui de l'artiste.

Or, il est facile de remarquer une flagrante contradiction entre la date et les emblèmes de ce plat; Charles VIII, dont il porte le chiffre, était le premier époux d'Anne de Bretagne qui fut remariée en 1499 à Louis XII. C'est donc le double L de celui-ci qui eût dû remplacer le K, si l'artiste n'avait employé, sans scrupule et sans choix, des moules conservés depuis longtemps dans l'atelier.

Mais un intérêt particulier s'attache ici à la reproduction répétée des hermines de Bretagne. N'est-ce point une présomption d'origine lorsque l'on sait que cette contrée fut un centre important de fabrication céramique? En effet, la collection de M. Giraud de Savine offre, en particulier, plusieurs faïences vernissées en vert, spécialement ornées des hermines ou de l'écu de Bretagne ; ce sont, entre autres de ces pots à surprise à couvercle soudé, ou à jour par le haut, qui faisaient la joie de nos naïfs ancêtres.

On peut voir à Cluny plusieurs pots semblables vernissés en brun avec pastillages blancs, jaunes et verts qui viennent établir comme une transition entre le moyen âge et la Renaissance. On y trouve

également un biberon armorié avec la devise : **TANT QVE IE VIVE AVLTRE NAVRE**; cette devise est celle adoptée par Philippe le Bon, duc de Bourgogne, lors de son mariage, en 1429, avec Isabelle de Portugal. Le vernis bleu terni par la terre sous-jacente prouve qu'il ne faut pas considérer absolument l'expression de poterie azurée comme signifiant un grès cérame, et qu'on a fabriqué des *vases azurés* ailleurs qu'à Beauvais, car celui-ci est très-certainement bourguignon.

Mais pour revenir aux choses d'un aspect plus franchement gothique et où se révèle peut-être la même inspiration orientale qui a produit les *graffiti* italiens, arrêtons-nous devant le plat à engobe du musée de Sèvres ; au centre, un arbre à grosses fleurs, semblables aux tulipes persanes, se dresse orgueilleusement; autour, une bordure coupée de galons est simplement losangée; puis, sur le marly, interrompue par des fleurons, est cette devise : *Je cuis planter pour raverdir. Vive Truppet*. Ce brave vilain, qui ne craignait pas d'accoler son nom à une acclamation bien plus souvent réservée au souverain, était sans doute l'auteur de l'ouvrage, et il se l'était consacré par un vœu de bon augure. Son œuvre annonce d'ailleurs un homme de talent, et elle forme à nos yeux le type d'un genre que nous croyons pouvoir attribuer au midi de la France.

Au surplus nous considérons le plat de Truppet

comme l'un des chefs-d'œuvre de maîtrise qu'il était d'usage d'exiger des artisans au moment de leur accession dans le corps de métier dont ils voulaient faire partie. Cette obligation, celle plus vexa-

Plat gravé sur engobe. (Musée de Sèvres.)

toire d'offrir en redevance au seigneur de la terre certaines pièces de choix, avaient pour résultat de maintenir l'industrie dans une voie constamment progressive. M. Benjamin Fillon, en donnant la figure d'un fragment enrichi de l'écu des d'Argenton sou-

tenu par une sirène, écrit : « Cet échantillon provient sans doute d'un pot analogue à ceux mentionnés dans l'extrait suivant d'un aveu rendu au seigneur de Villeneuve, paroisse de Plénée Jugon, par les potiers qui avaient établi leurs fours sur la lande aux Brignons, dépendance de ce manoir :

« Lesdits potiers ont reconnu et reconnaissent ledit seigneur pour leur seigneur terrien, et se sont obligés de s'assembler le dimanche de devant le jour de Saint-Jean Baptiste de chaque année, et d'accompagner et assister le dernier marié d'entre eux, qui doit avoir un vase de terre garni de fleurs, avec les armes dudit seigneur; et chacun desdits potiers doit avoir une fleur en main, avec un sonneur et joueur d'instrument, et tous de compagnie doivent entrer en l'église paroissiale de Plénée, en la chapelle dudit seigneur, qui sera dans son banc, lui présenter ledit vase, ou à autres de sa maison ou à ses officiers, à peine audit nouveau marié de soixante sous monnoie. Outre, chacun desdits potiers doit, le premier jour de chaque année, aller trouver ledit seigneur à Villeneuve, et, pour étrennes, lui présenter un chef-d'œuvre de leur main et métier, à peine de quinze sous d'amende. Doivent en outre, sur tous les vases qu'ils font, excédant le prix de trois sous, mettre les armes du seigneur, à peine de quinze sous. »

Nous ne prétendons pas généraliser ce qui peut

n'être ici qu'une exigence individuelle; pourtant, si l'on pouvait supposer que le seigneur de Villeneuve eût basé cet aveu sur des coutumes assez répandues en France, cela expliquerait et la fréquence des armoiries sur les anciennes poteries, et l'absence presque absolue des marques d'ateliers; le blason disait tout et assurait au tenancier la protection du seigneur contre toute concurrence.

Les contrées de l'Ouest n'ont fourni à M. Fillon qu'une figure emblématique sous un vase : c'est l'oie de la plaine de Thouars,

et encore ce signe n'est-il peut-être, après tout, qu'une allusion à la puissance des seigneurs d'Oiron?

LIVRE IV.

RENAISSANCE ITALIENNE.

CHAPITRE PREMIER.

Ses premières œuvres céramiques.

Il est une chose fort digne de remarque; dans les sociétés civilisées, les idées marchent incessamment; le progrès se prépare par la modification graduelle du travail intellectuel et de l'œuvre des mains; puis, à un moment donné, sous l'impulsion d'une intelligence supérieure, les masses s'aperçoivent du chemin parcouru; on crie au miracle, on fait honneur à celui qui a vulgarisé la pensée latente, de la gloire qu'elle va répandre sur une époque; c'est ainsi que se font les grands siècles; c'est là l'histoire de la Renaissance, en Italie comme en France.

Que l'on ne croie pas cependant que nous voulions nous faire les détracteurs de Léon X, de Louis XII et de François I^{er}. Notre intention est de prouver seulement, et notre conviction à cet égard est celle de tous les hommes d'étude, qu'il faut chercher l'origine des grands mouvements sociaux, bien au delà de l'époque de leur manifestation éclatante.

Au point de vue spécial de la céramique, la renaissance italienne, c'est l'invention de l'émail d'étain et son apposition sur la sculpture en terre cuite par Luca della Robbia; c'est l'application de cet émail sur une vaisselle élégante qui, décorée habilement de sujets empruntés aux grands maîtres des écoles nouvelles de peinture, devait rivaliser avec l'orfévrerie et même la remplacer en partie.

Est-ce bien au seizième siècle qu'on doit chercher les commencements de ce procédé? Non, évidemment. Dès le quatorzième siècle nous voyons apparaître des œuvres éparses, qu'on ne saurait rattacher à aucune école, et qui montrent l'emploi avancé de la majolique : telle est la brique votive conservée au musée du Louvre, où figurent saint Crépin et saint Crépinien, entourés des instruments de la *Cordouanerie* et travaillant à la confection de poulaines exagérées. Par la perfection du vernis, la sûreté des procédés et l'harmonie de l'ensemble, on croirait cette plaque sortie des mains

d'un ouvrier persan rompu dès longtemps à la pratique des carreaux émaillés.

Au quinzième siècle la majolique est courante; à sa limite extrême voilà d'abord une œuvre curieuse; c'est un plat ou mieux l'un de ces disques qu'il était d'usage d'incruster dans la façade des maisons ou dans les vestibules, pour rehausser les lignes architecturales; un homme à cheval, coiffé du bicoquet, chaussé encore des poulaines, élève un gobelet vers ses lèvres en portant une santé; les deux lettres gothiques ᎱT placées à côté du verre ne permettent pas de douter de l'intention : Te, à toi, dit le buveur; c'est le souhait du départ, le coup de l'étrier. Autour du sujet principal courent des rinceaux chargés de feuillages et de sortes de tulipes dont le style, presque persan, permet de reconnaître à quelle école le potier a demandé ses inspirations.

Mais voici autre chose; c'est un retable d'autel composé de groupes détachés concourant à une action commune : la Mise au tombeau. Ceci est presque une ronde bosse, et nous fait voir le passage de l'ornementation en bois sculpté aux bas-reliefs de terre cuite. Du reste, pas de doute sur la date : l'artiste inconnu qui a signé l'œuvre d'une simple initiale G, a inscrit dans un cartouche le chronogramme 1486. Or, il pourra sembler singulier que nous voulions discuter cette date et la reculer de

trente ans au moins. Exposons donc, avec notre pensée, les éléments de la question à résoudre.

Si, comme nous l'avons dit au commencement de ce chapitre, les idées et les faits marchent lentement et progressivement, les milieux et les distances doivent avoir une action directe sur l'accélération ou le retard du mouvement. Il y a trois ou quatre cents ans, non-seulement la presse n'existait pas, mais les voyages étaient chose si dangereuse et si difficile, qu'on ignorait aussi bien ce qui se passait à trente lieues de chez soi, que les révolutions survenues en Chine ou les perturbations du parcours d'une comète. Les grands centres seuls dataient les faits; partout ailleurs on ne percevait que l'écho lointain des proclamations de la renommée, en sorte que des hommes attardés continuaient, dans leur coin, à cultiver des traditions oubliées ailleurs.

Telle est, selon nous, l'histoire du retable de la mise au tombeau : fait en 1486, il nous révèle les tâtonnements de la première moitié du quinzième siècle. Ces figures longues à l'expression ascétique, vêtues de draperies aux plis cassés, c'est le reste de l'école dite gothique; la richesse des étoffes aux broderies polychromes, l'inspiration antique des ornements sculptés sur le sépulcre du Christ, ce sont bien les indices généraux du retour vers les idées renaissantes; mais ces tendances, incon-

scientes d'elles-mêmes, disparaissent et s'effacent sous les traditions du passé.

Voilà la cause des hésitations et même des anachronismes qu'on remarque souvent dans les époques de transition, et qui déroutent parfois la critique.

Comme œuvre d'art, la mise au tombeau a une importance notable; elle a toute la perfection technique de la statuaire des della Robbia sans en être une imitation; elle prouve surabondamment que le statuaire florentin appliquait à la décoration des églises des procédés connus, parfaits, dont on lui a fait honneur parce qu'il en a usé avec plus d'éclat et d'apparat que ses devanciers.

Puisque nous parlons des della Robbia et de leurs ouvrages, esquissons en quelques traits l'histoire de cette famille qui a eu, on n'en saurait disconvenir, une influence notable sur les développements de la majolique.

Luca della Robbia, le chef de la famille, naquit en 1399 ou 1400; comme la plupart des grands artistes italiens, il consacra sa jeunesse à l'étude de l'orfévrerie, puis, sentant ses instincts se développer, il aborda la grande sculpture et se mit à tailler le marbre; vers 1438 il avait achevé les bas-reliefs célèbres qui représentent des chœurs de musique, bas-reliefs placés à la tribune de l'orgue de Sainte-Marie des Fleurs, à Florence. Accablé des

commandes que lui attiraient ses succès, Luca cherL'ca, selon Vasari, un procédé expéditif au moyen duquel il pût éviter les tâtonnements du ciseau ou les opérations multiples de la fonte. Or, comme tout statuaire doit d'abord traduire sa pensée par un modèle en terre dont l'œuvre achevée n'est que la reproduction, il imagina de faire cuire ce modèle et de le soustraire aux influences perturbatrices des variations atmosphériques en l'enveloppant d'un enduit vitrifié et inattaquable, l'émail d'étain et de plomb.

Ses premiers ouvrages dans ce genre remontent peut-être à une date antérieure à 1438; le plus ancien qui lui soit attribué par Vasari, est le bas-relief de la Résurrection, placé au-dessus de la porte en bronze de la sacristie de Sainte-Marie-des-Fleurs; or, les comptes de fabrique, conservés à partir de cette époque, n'en font pas mention. Le second bas-relief, l'Ascension, placé en 1446, indique certaines modifications dans les couleurs; on y voit apparaître le vert, le brun violacé et le jaune; le premier détachait uniquement ses figures blanches sur un fond bleu lapis.

M. H. Barbet de Jouy, qui a résumé dans un excellent volume l'histoire des della Robbia, fait observer avec raison que Luca se distingue de ses successeurs par le sage emploi des procédés de la peinture vitrifiable: statuaire, il ne s'écarte pas des

principes de son art; souvent il épargne les chairs et jette l'émail blanc sur les seuls accessoires; toujours une coloration modérée rehausse les draperies ou les encadrements de ses suaves compositions; les moulures sont en petit nombre, et s'il les entoure d'une couronne de feuillages ou de fleurs, celles-ci sont d'un doux relief et choisies parmi les plus simples, comme la rose d'églantier ou le lis. Le style pur, souvent raphaélesque des ouvrages de Luca n'est pas le seul caractère auquel on puisse les reconnaître; ses procédés sont tout spéciaux : l'émail qu'il emploie est mince, délié, presque transparent ; le bleu de ses fonds est calme et modéré. A ces divers indices on peut lui attribuer le bas-relief du Louvre, *la Vierge adorant l'enfant Jésus*. Les œuvres de Luca, répandues dans toutes les églises de la Toscane, s'arrêtent vers 1471; l'artiste mourut en 1481, laissant ses traditions et son héritage à Andréa, son neveu et son aide.

Andréa était né en 1437, il avait donc quarante-quatre ans lorsque son oncle décéda; on lui devait déjà, sans doute, un grand nombre d'œuvres qui se confondent parmi celles de l'inventeur du genre; on sait pourtant que les figures d'enfants qui décorent l'hospice des Innocents à Florence sont de lui, bien qu'elles se rapprochent du goût et du faire de Luca. Où ils devient lui-même; c'est dans la fabrication des médaillons, des tableaux d'autel et

des tabernacles, facilement transportables en tous lieux, et s'adaptant à tous les besoins.

En général cette fabrication est habile, la composition est agréable, les airs de visage sont expressifs ; mais un peu de manière gâte le style ; les figures courtes ont des extrémités grêles ; les draperies sont roides et les cadres, alourdis par l'abus des têtes de chérubins et par la substitution des fruits aux fleurs, paraissent plus riches que gracieux.

Lorsqu'il mourut en 1528, Andrea confia à ses quatre fils le dépôt des doctrines céramiques. L'aîné, Fra Ambrosio, avait pris en 1495 l'habit dominicain ; les trois autres Giovanni, Girolamo, et Luca, eurent des fortunes diverses. L'œuvre commune de la famille décore l'hôpital du Ceppo, à Pistoja, construit en 1525 et achevé en 1586 par d'autres mains.

Médiocres, généralement, les ouvrages de Giovanni sont signés et ne se prêtent ainsi à aucune confusion. Ceux de Luca et de Girolamo sont loués par Vasari ; mais il est à croire, cependant, que la plupart des terres émaillées de valeur secondaire, qu'on attribue à Luca l'ancien, sont sorties de leurs usines. Luca alla s'établir à Rome ; quant à Girolamo, il vint en France diriger la décoration du château de Madrid, au bois de Boulogne ; après avoir commencé la construction en 1528, il dut l'abandonner en 1550, par suite des manœuvres jalouses

de Philibert Delorme. En 1553 il retourna donc en Italie; mais lorsqu'en 1559, le Primatice remplaça Delorme disgracié, Girolamo fut remis à la tête des travaux et y resta jusqu'à sa mort vers 1567.

Le château de Madrid, appelé ironiquement par Philibert Delorme « le château de faïence, » abondait effectivement en terres cuites émaillées ; malheureusement nous ne connaissons rien de cette brillante décoration, si convenable dans un climat comme le nôtre. Lorsqu'on démolit cette brillante villa en 1792, les terres cuites, mises à part, furent vendues à un paveur qui en fit du ciment.

Telle est la rapide esquisse de l'histoire de cette famille illustre dont le nom résume presque un genre spécial et une phase de l'art de terre.

N'exagérons rien pourtant, les della Robbia eurent des compétiteurs et des élèves. Luca le vieux accueillit dans son atelier un certain Agostino da Duccio, que Vasari crut être un de ses frères, mais qui n'avait avec le maître d'autre parenté que celle du talent. Les œuvres d'Agostino ont une grande analogie de style avec celles de Luca; les chœurs de musique de celui-ci furent traduits en terre par son élève pour décorer la façade de l'église de San-Bernardino, élevée en 1461.

Dans les premières années du seizième siècle, un artiste florentin porta en Espagne l'art des majoliques, et plusieurs bas-reliefs que M. Ch. Davillier

lui restitue, décorent la façade de l'église de Santa-Paula, à Séville ; cet artiste est Niculoso Francisco de Pise qu'on peut croire, d'après son style, élevé dans les ateliers primitifs de la Toscane, et peut-être par les della Robbia eux-mêmes.

Il ne faut pas oublier, d'ailleurs, que Vasari considère Luca l'ancien comme celui qui essaya le premier d'appliquer la peinture en couleurs vitrifiables sur la vaisselle ; les artistes de son école auraient pu, dès lors, unir les bas-reliefs à une décoration de ces carreaux émaillés dits *azulejos* que nous trouvons si abondamment en Espagne et en Portugal.

Quant à la vaisselle émaillée, les doutes sur ses commencements ont persisté jusqu'au jour où les curieux et les écrivains céramistes ont été d'accord pour restituer à la Toscane toutes les œuvres primitives qu'on avait attribuées d'abord aux Marches ou au duché d'Urbin.

Pour étudier avec quelque fruit les ouvrages des majolistes, il faut en effet les grouper par régions, et voir bien plutôt l'influence du patronage local, ou du talent des chefs d'école, que l'initiative individuelle des inconnus dont on parvient à distinguer la manière ou à colliger les monogrammes.

C'est ainsi que nous allons passer en revue les merveilles de l'art de terre en Italie. Mais, avant tout, tâchons de bien définir les objets sur lesquels

va porter cette étude, et de faire comprendre les progrès techniques qui se sont accomplis presque simultanément dans toutes les usines, sans qu'on puisse en faire honneur à l'une plutôt qu'à l'autre.

La base de la faïence italienne est une argile figuline mêlée de marne argileuse calcarifère et de sable; on la cuit une première fois, puis on la couvre d'un émail composé de plomb, d'étain qui lui donne la blancheur opaque, de sable quartzeux, de sel marin et de soude.

La pâte est toujours rayable par le fer et calcarifère, ce qui la distingue de la base des terres vernissées et lui permet de s'unir étroitement à la couverte; celle-ci est toujours opaque et peut être décorée, soit sur le cru, pratique difficile et chanceuse, soit sur l'émail cuit et en couleurs de moufle ou de petit feu. Les majoliques de la Renaissance sont exécutées par le premier procédé; elles y gagnent une franchise de ton extraordinaire; un vernis plombeux posé par-dessus la peinture lui donne, d'ailleurs, un gras et un glacé tout à fait merveilleux.

Disons, toutefois, qu'il y a une distinction difficile à établir, dans les produits italiens, entre la vraie faïence émaillée et une fabrication très-voisine que les auteurs anciens, notamment Passeri, désignent sous le nom de demi-majolique. Celle-ci

rentrerait dans la classe des poteries vernissées, car sa blancheur ne serait pas due à l'oxyde d'étain, mais à une couche légère d'argile blanche étendue sur la pâte pour dissimuler sa couleur; c'est ce qu'on nomme, en céramique, une engobe; la peinture étant exécutée sur cette terre blanche, on aurait recouvert le tout d'un vernis plombeux à *reflets nacrés* qui, toujours selon Passeri, aurait fondé la réputation de l'usine de Pesaro.

Les reflets nacrés, dorés, ou rouge rubis des faïences hispano-moresques et italiennes, ne tiennent pas à la nature du vernis, mais à l'emploi de certains métaux révivifiés au four par un tour de main; ce qui le prouve c'est que, même dans les produits de Pesaro, les parties blanches ne sont jamais chatoyantes; le jaune et le bleu s'irisent seuls sous l'influence du rayon lumineux; quant à la question de savoir si toutes les pièces à reflets sont en demi-majolique, elle ne pourrait être résolue qu'après de nombreuses expériences de laboratoire; il nous paraît y avoir eu des demi-majoliques décorées de couleurs diverses et des faïences émaillées teintes entièrement de reflets métalliques. Au surplus, au point de vue de l'art et de la curiosité cette question est sans intérêt réel; l'histoire non plus n'a rien à y voir, car, s'il est vrai, comme l'admettent les lexicographes italiens, que *majolique* dérive de Majorque, il est également démontré

qu'une poterie émaillée existait en Italie antérieurement à l'introduction des vases dorés de l'Espagne, et que les ouvrages de l'extrême Orient, les faïences persanes surtout, ont été les véritables modèles de la céramique italienne.

CHAPITRE II.

Fabriques de la Toscane.

CHAFFAGIOLO. Rien n'est plus fréquent, dans l'histoire de la céramique, que de rencontrer une fabrication illustre affublée du nom de la plus obscure bourgade; Sèvres, chez nous, en est un exemple. Voici un lieu peu connu, révélé depuis quelques années seulement par des ouvrages signés, et qui résume en lui les efforts de l'art florentin dans la voie des terres émaillées.

Situé sur la route de Florence à Bologne et dans le voisinage de la première de ces villes, Chaffagiolo ou Caffagiolo, car l'ortographe du nom varie souvent sur les pièces de faïence, dut sans doute de devenir le grand centre de la céramique toscane à cette circonstance que Cosme le Grand y fit con-

struire un château grand-ducal, et, selon les habitudes du temps, y établit les artistes dont il voulait encourager les travaux et les découvertes.

Posons d'abord les caractères au moyen desquels les œuvres de cette usine se peuvent reconnaître; nous examinerons ensuite la série chronologique des pièces principales. Le bleu en traits déliés, en masse, ou jeté en fonds, est toujours foncé, presque noirâtre; les reprises du pinceau sont assez visibles pour qu'on juge que le cobalt a été employé peu fluide et posé en épaisseur; un jaune orangé vif, plus opaque encore et sans analogue dans les autres fabriques, s'harmonie avec le bleu et ressort d'autant mieux qu'il est entouré d'un émail très-blanc. Les autres couleurs perdent naturellement à un tel voisinage, et le vert de cuivre surtout y prend une demi-transparence toute particulière.

Quelques poteries empreintes de ces émaux spéciaux portent le nom de la fabrique, parfois accompagné d'un monogramme composé d'un P principal combiné avec un L, un S et accompagné de sigles accessoires. Ceci est donc une marque de fabrique et non point une signature personnelle, car une distance considérable de temps et une différence absolue de style, séparent des ouvrages inscrits du même signe.¹

Si, comme tout porte à le croire, c'est à Chaffa-

giolo que Luca della Robbia a puisé la connaissance de l'émail stannifère, nous devons chercher les œuvres qui se rapportent au commencement de la fabrique parmi des pièces presque gothiques. En effet, des plats émaillés d'un seul côté et où la terre reste nue en dessous, montrent des bordures orangées relevées d'arabesques en blanc et bleu, de style antique; au centre, des sujets presque gothiques, l'un expliqué par une légende en caractères de la fin du quatorzième siècle, expriment dans un dessin lourd, imité de quelques vieux bois d'éditions primitives, les naïfs efforts de l'industrie naissante; dans les scènes historiques, les costumes sont ceux que le peintre avait sous les yeux; dans l'hagiographie (les images saintes) on reconnaît encore les figures fluettes, taillées dans le bois ou la pierre et affublées de nimbes exagérés, de draperies aux plis cassés arrangés de pratique. Le bleu seul dessine d'abord le tableau; à peine si le rouge orangé teint les cheveux et enflamme les nimbes sacrés; plus tard quelques lavis jaunes et verts rehaussent les terrains et les costumes; enfin, au quinzième siècle, les maîtres ont paru, les églises se sont couvertes de fresques, la statuaire a peuplé les monuments publics; alors le style se manifeste, les écoles se fondent. Les potiers sont entourés de modèles qu'ils traduisent sur l'émail blanc; des plaques de revêtement nous montreront

des figures d'anges tenant des lis, des armoiries entourées de gracieuses arabesques, tout cela tracé encore avec le beau bleu de Chaffagiolo, et à peine relevé de quelques couleurs accessoires.

Mais au seuil du seizième siècle, quand la ma-

Carreau de la fabrique de Chaffagiolo.

jolique a pris rang dans le mobilier des palais, lorsque les plats gigantesques, les vases aux riches contours, s'étalent sur les crédences sculptées, les potiers florentins abordent les plus hautes difficultés de la technique; leurs émaux chauds, pres-

que violents, viennent, comme ceux des Chinois, affrontent des contacts audacieux; mais, à force d'art, l'harmonie se fait dans ce chaos; le rouge vif, le jaune, le bleu, le blanc se distribuent en fonds partiels, en arabesques, en bordures du plus merveilleux effet; les armoiries éclatent au milieu de cette pompe et montrent leurs partitions tranchées, leurs métaux nettement accusés; point d'ambiguïté, l'or c'est un jaune puissant aussi vif que le métal même; l'argent, remplacé par l'oxyde d'étain, est miroitant comme la médaille sortant du balancier; le rouge gueules est fulgurant et l'azur égale l'ardeur du lapis de Perse. Les dates de 1507 et 1509 se lisent sur les chefs-d'œuvre du genre, et l'on y voit apparaître le monogramme caractéristique de l'atelier.

Ici se présente une question délicate; pour les auteurs anciens, Passeri entre autres, les poteries à reflets métalliques, imitées des Mores d'Espagne, seraient les plus anciennes en date; nous avons dit déjà que les pièces polychromes remontaient bien au delà des œuvres dorées; mais à quel moment la mode de ces reflets a-t-elle envahi l'Italie? Pourquoi renoncer tout d'un coup à la palette composée pour retomber dans ces images jaunes et bleues qui ne parlent à l'œil que par une irisation capricieuse? La Toscane, malgré son goût sévère, n'a point échappé à cette aberration d'un

moment, et nous trouvons un grand plat, orné de l'écu des Médicis, qu'on pourrait certainement croire sorti de l'usine de Pesaro si le chiffre

ne se montrait au centre du revers. Des signes très-voisins

inscrits sur des faïences métalliques à jaune d'or et à rouge rubis, prouvent que Chaffagiolo n'est resté ni en dehors, ni au-dessous du mouvement des autres centres italiens. Or, il semblerait que l'établissement a eu trois genres presque simultanés : les riches décors arabesques dont nous venons de parler; les faïences à reflets qu'on peut voir au Louvre sous les nos 518 et 60 (coll. Campana); enfin, une fabrication essentiellement soignée où l'art se manifeste dans toute sa puissance, en montrant les caractères charmants du passage de la naïveté gothique au style élevé de la Renaissance. Le monument le plus remarquable de cette dernière série est un plat appartenant à

M. de Basilewski, et portant au centre un sujet tiré des églogues de Virgile ; on le croirait dessiné par Botticelli tant on y retrouve la sûreté magistrale, l'ampleur sévère de l'école florentine. Au pour-

Coupe à grotesques de Chaffagiolo.
(Collection de M. le comte de Nieuwerkerk.)

tour, sur un fond bleu, court une frise de génies montés sur des animaux fantastiques terminés en rinceaux ; le ton général de cette bordure est doux, l'aspect fin, et sans quelques touches d'un rouge vif caractéristique, on n'y retrouverait pas la pa-

lette audacieuse de l'atelier. Ici la marque est le P S de la pièce à reflet des Médicis; or, d'autres pièces non moins précieuses et signées autrement sont évidemment sorties de la même main ; un triomphateur sur son trône entouré de prisonniers auxquels il semble adresser une allocution, forme le sujet d'une coupe couronnée de la même bordure et dessinée avec une finesse sans égale; son revers chargé de rinceaux bleus a pour motif principal un génie tenant un dauphin et posé sur une bandelette inscrite du mot GONELA. Un autre drageoir portant la même frise, mais dont le médaillon central, fond jaune, est chargé d'oiseaux fantastiques en réserve rehaussés de bleu, offre en même temps le sigle

le nom de *Chaffagiuolo* et un trident

attribut maritime qu'il n'est pas sans intérêt de rapprocher du dauphin et qui peut être une allusion au nom de l'artiste.

Voilà donc deux divisions bien tranchées ; l'une où des émaux vifs, presque violents, satisfont aux

besoins d'une ornementation riche et savante. Cette division répond à la fin du quinzième siècle et au commencement du seizième, alors que la république florentine, gouvernée par les princes de la maison de Médicis allait faire alliance avec Rome et lui donner deux pontifes, Léon X et Clément VII; aussi, dans les cartouches voit-on apparaître les célèbres *palle* ou boules armoriales et les sigles S. P. Q. F. *Senatus populusque florentinus*, le Sénat et le peuple de Florence, avec cette autre devise antique : S. P. Q. R. *Senatus populusque romanus*, le Sénat et le peuple romain. Une autre légende : *Semper Glovis*, dont le sens nous échappe, accompagne, ou les premières, ou les armoiries de Léon X, et semble, par sa fréquence, offrir un caractère de plus pour reconnaître les œuvres de Chaffagiolo.

La seconde division comprend les œuvres d'art proprement dites où, pour laisser à la figure humaine toute son importance, le peintre évite l'emploi des émaux brillants et se maintient dans une gamme tranquille appropriée à la recherche du dessin et au fini des détails.

Un genre intermédiaire, qui semblerait être plutôt une manifestation individuelle qu'une phase particulière de l'atelier, montre des œuvres fort intéressantes ; l'une, conservée au musée de Cluny, est une plaque votive à couleurs fondues, orne-

ments archaïques et monogramme du Christ en caractères gothiques ; autour est la légende : Nicolaus de Ragnolis ad honorem Dei et sancti Michaelis fecit fieri ano 1475. L'autre représente un guerrier céleste appuyé sur sa lance après avoir vaincu le dragon ; est-ce saint Georges, ou l'archange saint Michel auquel était consacrée déjà la plaque décrite ci-dessus ? Dans tous les cas, les teintes, minces et transparentes comme une chaude enluminure, s'épandent sur ces pièces sans laisser apercevoir l'émail blanc. Quelques-unes, moins anciennes, montrent le P barré ordinaire et il demeure ainsi hors de doute pour nous que cette fabrication est florentine.

L'usine de Chaffagiolo a duré pendant tout le seizième siècle, en suivant les phases diverses du goût ; M. Delange (traduction de Passeri) cite un plat signé : *In Chaffaggiolo fato adj* 21 *di junio* 1590. La pièce 2106 de Cluny, Diane et Endymion, annonce aussi la décadence ; enfin les coupes à entrelacs bleus comme celles du Louvre n° 150 et 151, marquées

sont aussi d'une assez basse époque, bien que leur

prototype, remontant à Léon X, se manifeste avec éclat dans la collection de M. Gérente.

La fabrique a eu, d'ailleurs, des succursales; on n'en saurait douter d'après un plateau appartenant à M. Fortnum. On y trouve avec l'SP habituels et les initiales AF, cette mention : *In Galiano nell'ano 1547.* Le sujet est Mutius Scævola devant Porsenna.

SIENNE. Les ouvrages des beaux temps de cette fabrique sont assez rares et l'on peut supposer même que quelques-uns sont confondus parmi les pièces attribuées à Chaffagiolo. Le musée de South-Kensington en fournit le type; c'est une écuelle dont le médaillon central représente, en camaïeu bleu, Saint-Gérome dans le désert; en dessous on lit : *fata i siena da m° benedetto,* fait à Sienne par maître Benoit. C'était un peintre distingué que ce Benedetto; son dessin pur, son exécution fine, le recommandent autant que la grâce des arabesques *porcellana* jetées autour du sujet. Nous lui restituerions volontiers une autre coupe de la collection de M. le baron Alphonse Rothschild, où le même camaïeu ressort sur un fond jaune à médaillons; les arabesques bleues se retrouvent en dessous, entourant une coquille univalve, sorte de bulime.

Nous serions porté à croire qu'on aurait abordé, à Sienne, la statuaire émaillée; un bas-relief du

Louvre, la mise au tombeau, semble être une déviation de l'école des della Robbia, et son inscription, malheureusement tronquée, indique qu'il a été donné, sinon fait, par un : FRE BERNARDINVS. DE SIENA. IN B. S. SATVS; la date ne peut être lue.

Quoi qu'il en soit, il faut traverser deux siècles pour retrouver l'usine dans toute son activité; à ce moment l'Italie essayait de faire renaître l'industrie des majoliques, longtemps compromise par l'importation des porcelaines orientales. Mais les temps étaient passés; la peinture expirante succombait sous les lourdes conceptions des Carrache, et, malgré le talent de quelques majolistes des plus féconds, ce retour aux anciennes fabrications fut une tentative éphémère. Parmi les artistes qui se font remarquer par une exécution savante nous pouvons citer Terenzio romano, en 1727; Bar. Terense; Bar. Terchi romano; Ferdinando Maria Campani-Senense, 1733; Ferdinando Campani 1736-1744. Les chiffres F.C sous un plat à trophées en grisaille lui sont attribués. L'assiette du Louvre n° 167 peut être donnée à Ferdinand Maria Campani, surnommé le Raphaël de la majolique. Quant au plat n° 168 qui est signé TM et non FM nous ne le croyons pas du même maître; l'initiale du nom de famille d'un artiste n'eût point manqué dans sa signature à cette basse époque.

Pise. Voilà une ville dont il n'est parlé dans les auteurs, que comme centre d'une exportation considérable de terres émaillées, en échange desquelles l'Espagne, particulièrement, renvoyait ses œuvres dorées. Certes, la situation de Pise près de l'embouchure de l'Arno, en faisait un entrepôt naturel des marchandises de la Toscane; mais, ce rôle important ne devait pas faire oublier que la ville avait eu sa part dans la fabrication des majoliques, ainsi que le prouve un beau vase où le nom : PISA occupe deux cartouches réservés sous les anses. Cette œuvre, aussi remarquable par sa forme cherchée que par son décor à grotesques, explique presque l'oubli des écrivains du seizième siècle; elle a la plus grande ressemblance avec les fabrications renommées d'Urbino, et l'on devait la confondre avec celles-ci. Faisons ressortir toutefois une particularité qui n'a point échappé à la critique moderne : à Urbino les vases blancs à grotesques sont revêtus de la couverte vitreuse ou *marzacotto* qui leur donne le glacé fluide d'une peinture vernie. A Pise, au contraire, le décor posé sur le cru conserve sa vigueur presque rude et laisse à la couverte un blanc mat particulier.

Florence. La principale ville de la Toscane a-t-elle eu ses fourneaux? S'est-elle contentée des œuvres sorties de Chaffagiolo? Ce sont des questions fort difficiles à résoudre aujourd'hui; Vin-

cenzo Lazari, se basant sur des indications historiques, dit que Flaminio Fontana, justement apprécié par le grand-duc François de Médicis, fut emmené à Florence et retenu plusieurs années pour y décorer des vases; mais, le regrettable écrivain de Venise, ne peut méconnaître que les œuvres de Flaminio sont bien plutôt empreintes du style d'Urbino que de celui de la Toscane, et qu'il serait fort difficile de séparer les fabrications faites par le même artiste dans un lieu ou dans un autre.

Nous ne chercherons donc pas même s'il existe des ouvrages toscans de la main de Fontana; nous ferons ressortir seulement ce point de vue nouveau : Si François-Marie, de 1574 à 1587, s'occupait encore de la gloire de ses fabriques, c'est que jamais l'art céramique n'avait été abandonné en Toscane; seulement les ouvrages florentins, identifiés par le faire et le style avec ceux des nombreux artistes peignant sur émail, vers le milieu de ce grand siècle, n'ont point un caractère propre qui permette d'affirmer leur origine.

Mais, à côté de cette production courante, destinée aux besoins du luxe et du commerce, le prince cherchait à en créer d'autres susceptibles d'ajouter à la gloire du nom de son pays : Si Cosme le grand avait eu ses laboratoires à Chaffagiolo, il établit, lui, dans son château de San-

Marco, l'atelier d'expériences d'où devait sortir, presque à l'état pratique, la première poterie translucide européenne.

D'après Vasari, Bernardo Buontalenti fut l'auteur de la découverte; il ne s'agissait point encore d'une porcelaine véritable, et purement kaolinique, mais d'un produit composé dans lequel le Kaolin de Vicence entrait pour une faible part, tandis que le quartz et une fritte vitreuse en formaient la base; on vernissait au plomb mêlé de quartz et de fondant, c'est là ce que Brongniart a classé à part sous le nom de *porcelaine hybride* ou *mixte*, parce qu'on y rencontre en effet une partie des éléments *naturels* de la poterie chinoise, et une partie de ceux employés pour fabriquer la porcelaine tendre, ingénieuse invention dont nous aurons occasion de parler ailleurs.

En 1581, les essais du grand-duc avaient porté leurs fruits et il offrait déjà sa poterie translucide en présent aux autres souverains de l'Europe; nous en avons la preuve par deux pièces conservées au musée de Sèvres, très-riche, il faut le dire, en porcelaine des Médicis; ce sont deux bouteilles imitées des boîtes à thé de l'extrême Orient; sur l'une des faces s'étend le riche écusson de Philippe II, roi d'Espagne, et parmi les motifs d'ornementation jetés ailleurs on trouve un cartouche inscrit de la date indiquée ci-dessus.

François-Marie pouvait-il s'enorgueillir d'une réussite complète ? Pas précisément ; les œuvres sorties de son laboratoire laissaient toutes plus ou moins à désirer ; la pâte était parfois grisâtre ou jaunie par le feu ; l'émail n'était pas toujours également glacé ; le camaïeu, car le décor est souvent en cobalt pur et parfois rehaussé de quelques traits de manganèse, le camaïeu, disons-nous, était assez rarement intense de ton et égal dans toutes les parties ; l'excès de cuisson le faisait fréquemment évaporer ou couler sous la couverte fluide. En un mot, la porcelaine grand-ducale a tous les caractères d'essais plus ou moins heureux, mais n'est point une fabrication suivie.

Les recettes, conservées dans le livre de laboratoire de San-Marco, permettent de reconnaître qu'on eût pu régulariser les procédés en pratiquant sur une grande échelle ; mais, tels qu'ils sont, les résultats sont une merveille pour le temps et en présence des moyens employés.

Les spécimens, au nombre d'une vingtaine, qui sont conservés dans les collections publiques ou privées, montrent que la porcelaine des Médicis affectait deux formes correspondant à deux destinations particulières. La première est toujours de style italien pur ; le décor est à grotesques comme dans les plus riches faïences à fond blanc, et souvent l'armoirie aux palles, la couronne spéciale

aux trèfles et fleurs de lis alternant avec les pointes de fer, indiquent un emploi personnel; cette porcelaine, qu'on appelait *royale*, portait en dessous, pour marque, les six palles, cinq disposées en cercle avec le tourteau de France au centre, et toutes inscrites d'initiales qu'il faut lire ainsi : F.M.M.E.D.II. *Franciscus Medici, Magnus Etruriæ dux secundus*, François de Médicis second grand-duc d'Étrurie.

L'autre forme, plus fréquente, est celle des pièces qu'on distribuait aux grands pour répandre le bruit de la découverte; là les ornements sont plus particulièrement empruntés à l'Orient et surtout à la Perse; des bouquets composés, des entrelacs, des réseaux à chrysanthèmes, des oiseaux perchés sur des tiges fleuries, meublent la surface des plats ou la rotondité des vases; la marque de ces produits n'est plus l'armoirie ducale, mais la

coupole de Sainte-Marie des fleurs avec le chiffre

de François-Marie. Le prince donnait ainsi un caractère national à la nouvelle poterie, et, en faisant intervenir le chef-d'œuvre de Brunelleschi dans une spécialité plus modeste des arts, il rappelait la grandeur de la civilisation florentine et manifestait cette pensée philosophique, que tout se tient dans les produits de l'intelligence.

François-Marie n'est pourtant pas le seul prince italien qui, frappé de la pureté des poteries orientales, ait cherché à en rendre le secret accessible à son pays. Vasari parle des efforts tentés dans le même but par Alphonse II duc de Ferrare; M. le marquis Giuseppe Campori, de Modène, va plus loin; il prouve qu'à Venise des essais entrepris par un artiste inconnu avaient excité l'émulation d'Alphonse I^{er}; ce prince tenta donc de s'attacher

l'inventeur et de développer sa découverte. Quant à Alphonse II, des documents certains établissent, comme nous le dirons en son lieu, quelle part lui revient dans l'œuvre du progrès. Toutefois, les Médicis seuls nous ont laissé leur porcelaine ; les pièces sont là, appréciables pour tous ; il est donc juste qu'on leur attribue l'honneur de la vulgarisation d'un secret poursuivi par toute l'Europe et qui ne devait passer dans la domaine industriel qu'un siècle plus tard par la persévérance du génie français.

Dans ses voyages en Italie M. Eugène Piot a trouvé la trace de travaux d'essais dirigés à Pesaro par Guidobaldo della Rovère avec l'aide de maestro Jacopo da Sant'Agnolo, Oratio detto Ciarfuglia et Camillo del Pelliciaio ; un maestro Francesco Guagni, d'Urbin, aurait aussi poursuivi le grand arcane à la cour d'Emmanuel-Philibert de Savoie. Ces choses s'enregistrent dans l'histoire des idées bien plutôt que dans celle des faits.

Asciano. Nous n'abandonnerons pas la Toscane sans parler d'une localité sans doute plus importante qu'on ne pourrait le supposer et sur laquelle Alexandre Brongniart, nous donne ces renseignements : « Luca trouva dans cette ville une fabrique avec de bons fourneaux, ce qui lui permit d'achever un grand tableau pour l'église des Minori conventuali, représentant la Vierge avec l'ange

Raphaël, le jeune Tobie et saint Antoine, tous peints de grandeur naturelle et avec les couleurs les plus brillantes. » Un établissement où de pareils travaux pouvaient s'exécuter a dû laisser autre chose qu'un vague souvenir.

Monte-Lupo. Située près de Florence, cette fabrique est moins connue pour ses majoliques que pour ses terres vernissées; ce n'est pas qu'on doive la considérer comme exclusivement livrée à une production commune, destinée à la consommation locale ; Monte-Lupo, comme Avignon chez nous, semble vouloir prouver qu'avec les éléments les plus simples, l'art peut encore satisfaire les gens de goût.

La terre qu'on y travaillait est d'un rouge vif; elle est généralement vernissée en brun de manganèse et ornée de reliefs élégants ; dans quelques spécimens certains ornements ont été engobés d'une terre blanchâtre, et ils ressortent en jaune sur le fond brun; des formes cherchées, des rosaces d'acanthe, des moulures profilées avec soin, relèvent la plupart des grandes pièces. Quelquefois la dorure a été posée discrètement sur des bordures ou sur un ombilic trop nu. Nous avons rencontré quelques pièces où de légères arabesques, destinées à imiter la dorure, avaient été tracées en émail jaune sur le vernis.

On attribue aussi à Monte-Lupo les vases de

forme, vernissés en brun, et marbrés de macules fondues d'émail blanc..

L'usine pourtant n'est pas restée étrangère au genre de fabrication qui florissait autour d'elle. Le musée de Sèvres possède une coupe à pied, bien travaillée, émaillée d'un beau blanc, à décoration polychrome. Le bord est à torsade ; sur un fond jaune se détachent des figures assez mal dessinées, entourées de rinceaux et feuillages d'un pauvre goût et en tons durs; sous le bord on lit : *Dipinta Giovinale Tereni da Montelupo* Ceci se rapproche de la décadence et annonce la transformation des majoliques. Pourtant on peut supposer que Tereni n'avait pas été l'importateur de la faïence émaillée dans ce centre.

Un plateau marqué $\genfrac{}{}{0pt}{}{M}{1627}$, une tasse portant trois cavaliers, et signée : Raffaello Girolamo fecit Mte Lpo 1639, sont les derniers spécimens de la décoration historiée.

Parmi les pièces vernissées, on en cite une seule marquée

FABRIQUE INCONNUE. Il semblera peut-être singulier que nous parlions ici d'un centre particulier, non déterminable, à propos de produits qui pour-

raient se classer avec plus ou moins de probabilité sous l'une des rubriques qui précèdent. Encore une fois, nous aimons mieux semer le doute que l'erreur; l'inconvénient est moindre.

On rencontre assez souvent des majoliques bien fabriquées, blanches, d'un bon style et d'une date ancienne, dont le décor est simplement tracé en bleu pâle et en jaune; cette parcimonie dans les émaux n'est certainement pas le résultat d'une économie dans le travail, car la pièce la plus intéressante que nous ayons vue faisait partie d'un service destiné au grand-duc de Toscane. Lequel, dira-t-on? Nous allons tâcher de le savoir. L'objet est une *spezeria* portative ou boîte à épices; son plan est un rectangle, ayant en arrière une paroi verticale découpée par le haut et munie d'une poignée en S; cette paroi se rattache à deux autres, latérales et descendant en doucine jusqu'au bord antérieur; dans le haut de la cloison postérieure est soudée une coquille inscrite du mot: IZVCHER, le sucre; en bas sont deux places entourées d'une moulure en relief destinée à retenir deux burettes; les noms OLIO, ACETO, huile, vinaigre, disent assez ce que devaient contenir ces récipients; au milieu du bord antérieur une coquille semblable à celle du haut est destinée au sel, SALES; puis enfin, les cloisons latérales se continuent par deux courbes en spirale qui renferment les mots PEPE,

poivre, et ·I·SPEZIO, les épices. Tout cela est écrit en lettres ornées comme on les employait généralement au commencement du seizième siècle; l'exiguïté des places réservées au sucre et aux autres condiments indique aussi une époque où ces produits exotiques se montraient parcimonieusement même sur la table des princes.

Derrière la boîte et de chaque côté de l'anse apparaît la couronne grand-ducale, traversée par deux palmes et une branche de laurier ; or, un

seul prince a pu réunir ces emblèmes, c'est Cosme de Médicis, fils de Jean l'Invincible, guerrier comme son père, vainqueur des ennemis du dehors et du dedans, et créé grand-duc par le pape en 1569.

Certes, cette date, rapprochée des caractères rappelés plus haut, doit paraître un peu avancée; mais elle devient incontestable d'après les témoignages de l'histoire ; voilà pourquoi nous n'avons voulu assimiler la pièce, ni aux ouvrages de Chaffagiolo, beaucoup plus compliqués et d'un art plus

parfait, ni à ceux de Pise, généralement confondus avec les ouvrages d'Urbino. Cette spezeria est certainement sortie d'un centre arriéré et naïf qui suivait à son aise les traditions du siècle et prenait son temps pour le progrès. Celui qu'allait trouver dans sa retraite une couronne et un sceptre inattendus, ne dédaignait pourtant pas de faire imprimer ces insignes sur la modeste poterie de cette usine.

CHAPITRE III.

Fabriques des Marches.

Faenza. Quelques auteurs ont considéré cette fabrique comme la plus ancienne de l'Italie; cela tient surtout à ce qu'on lui a d'abord attribué toutes les œuvres de Chaffagiolo. On cite, il est vrai, un pavement de l'église de Saint-Sébastien et Saint-Pétrone à Bologne, où, avec la date de 1487, on lit : *Bologniesus Betini fecit : Xabeta. Be. Faventcie: Cornelia. Be. faventicie: Zelita. Be. Faventicie: Petrus Andre de Fave.* Mais il est évident que ce sont là des noms de donateurs appartenant à une même famille, et non pas des signatures d'artistes.

La vraie origine de l'usine, au moins dans ses produits intéressants, doit être fixée à l'époque où les della Rovere, les Médicis apportaient à Rome

et faisaient rayonner autour d'eux les idées de la Renaissance. En effet, comme le reconnaît M. Alfred Darcel, on a donné à Faenza, non-seulement la presque totalité des œuvres de Chaffagiolo, mais encore toutes celles à décor archaïque, de ton un peu dur, qui appartiennent à Deruta et à d'autres usines primitives. C'est là, selon nous, un grand danger; il vaut mieux classer des objets non définis dans une catégorie à part que de les affubler d'un faux nom, et de tromper ainsi la généralité des curieux.

Vincenzo Lazari, poussé par la vérité, avait donné, des œuvres faentines, une définition qui convient parfaitement aux pièces incontestables : c'est la douceur des teintes, la correction du dessin, la blancheur de l'émail du revers : nous acceptons d'autant plus volontiers ce signalement qu'il correspond à celui donné en 1485 par Garzoni, dans la *Piazza universale*; il déclare que les majoliques de Faenza sont blanches et polies, et qu'on ne peut pas plus les confondre avec celles de Trévise qu'on ne prendrait des vesseloups pour des truffes.

En général, les œuvres primitives de Faenza ont une ornementation très-simple; des entrelacs, des zones successives de couleurs variées relevées de zigzags, à peine quelques bandes en sopra bianco, c'est-à-dire à dessins d'émail blanc sur fond blanc rosé, forment les bordures. Quant aux revers, on y trouve des lignes concentriques en bleu et jaune,

des spirales ou des imbrications. C'est au centre de cette décoration compliquée et très-voisine de celle qu'on rencontre sous les pièces de Chaffagiolo, que s'inscrivent les marques des artistes faentins. Parmi celles-ci, il en est une composée d'un cercle croiseté avec un point ou un croissant dans l'un des secteurs

qu'on voit fréquemment, soit sur la majolique couverte en *berettino*, c'est-à-dire en émail bleu pâle ou empois, soit sur des plats à grotesques primitifs; elle paraît donc appartenir à l'usine de Faenza; pourtant nous avons retrouvé le croissant accompagnant la lettre P dans une œuvre de Chaffagiolo, facilement reconnaissable à ses émaux purs et à la devise : *semper glovis*.

Un certain masque de face, au crâne pyriforme, et terminé inférieurement par une barbe élargie en feuilles d'acanthes, est très caractéristique;

nous le trouvons à Cluny, dans une pièce fort ancienne, à sujet camaïeu, représentant la mort d'Holopherne (n° 976); là sur un fond bleu noir grossier, il se détache en couleurs vives et donne naissance à de charmants rinceaux délicats et fermes de dessin; un médaillon de saint Pierre et une armoirie complétent la décoration du marly; sur la chute courent de riches arabesques noires sur fond jaune. Or, ce que l'on remarque d'abord sur ce plat, c'est la timidité du dessin des figures, la forme enfantine et pénible du modelé, en complet désaccord avec la science ornementale des accessoires; selon nous, c'est le caractère des œuvres primitives de Faenza. Une charmante coupe du même musée (n° 2082) confirme cette assertion; au centre, sur un fond blanc pur, se détache un cavalier dessiné et légèrement ombré en bleu; armé d'une lance, il perce un cœur colorié en manganèse, qui gît à terre devant lui; le cheval est lourd de dessin, les formes de la figure sont rondes et sans accent, le modelé mou et inexact. Autour règne une bordure d'un jaune orangé voisin des plus riches émaux de Chaffagiolo, et relevée d'ornements de style oriental. Un grand plat dont le sujet représente la décollation d'un saint et signé en dessous : FAVENZA, a tout à fait les mêmes caractères.

FATO.IN
1523

Nous sommes donc peu disposé à considérer

comme sortie de cette fabrique la plaque ayant appartenu à M. de Pourtalès, et qui reproduit avec une incroyable finesse de contour et une parfaite fidélité de style, la résurrection du Christ, d'après un carton de l'école d'Albert Durer; les chairs, légèrement teintées, certains tons rosés des draperies, et un rouge vif en touches rares reportent bien plus naturellement notre pensée vers les ouvrages précieux de la Toscane, et particulièrement vers ceux de Sienne. La plaque dont il vient d'être question est marquée du chiffre TB traversé d'un paraphe;

on le revoit sous une confettière ornée au fond d'un paysage, et, sur les bords, de figures jouant du violon; les écrivains anglais signalent cette pièce comme ayant un caractère particulier de finesse et de style.

Pour trouver des œuvres faentines empreintes de cette perfection de dessin dont parle V. Lazari, il faut arriver au premier tiers du seizième siècle, et surtout aux produits de la *Casa Pirote*. Quelle est cette fabrique? Nous ne le saurions dire; M. le baron Gustave de Rothschild possède l'un des plus beaux et des plus anciens spécimens qui en soient

sortis; une composition nombreuse, bien peinte et sérieusement étudiée, montre les officiers de Joseph arrêtant la caravane des enfants de Jacob, et découvrant, dans le bagage de Benjamin, la coupe qu'on l'accuse d'avoir dérobée. L'inscription du revers est ainsi conçue : 1525. FATE, IN. FAE. IOXEF. ICA. PIROTE. Deux ans séparent donc cette pièce de la décollation mentionnée plus haut, et ce court espace a suffi pour une transformation complète ; là où des ornemanistes essayaient timidement d'aborder les scènes historiques, un artiste a surgi, et la majolique s'est révélée dans toute sa perfection. Un plat du musée de Bologne, non daté, mais représentant le couronnement de Charles Quint, a probablement été fait en 1530, lorsque le célèbre rival de François Ier reçut l'investiture du royaume de Lombardie. On lit encore au revers : FATO IN FAENZA IN CAXA PIROTA.

Vers le même temps un artiste faentin devint célèbre; ce fut Baldassare Manara, dont M. le marquis d'Azelio possède un plat représentant Pyrame et Thisbé; mais une autre œuvre datée nous ferait penser que Baldassare a pu travailler ailleurs, et peut-être à Ferrare. Derrière une effigie du porte-étendard d'Hercule II, on trouve en effet : *Mille cinque cento trentasei a dj tri de luje Baldesara Manara faentin faciebat.* Le trois juillet mil cinq cent trente-six, le faentin Balthasar Manara a fait. Or, cette

forme, *le faentin*, ou *de Faenza*, est loin d'avoir la même signification que : *in Faenza*. Cette dernière forme indique le siége actuel, la résidence ; l'autre exprime la provenance, l'origine.

L'exemple d'une ambiguïté analogue se trouve immédiatement sous notre plume. Derrière une majolique où l'artiste a peint la fable si fréquente d'Apollon et Marsyas, est écrit : *Apollo e Marsio fat. in la botega di maestro Vergillio da faenza. Nicolo da fano.* La pièce a-t-elle été peinte à Fano, chez un potier de Faenza, ou à Faenza par un artiste de Fano? La dernière supposition est généralement admise; elle est presque prouvée par un document puis dans les archives de la maison d'Este; en 1556, Alfonse, duc de Ferrare, achetait des majoliques à un Nicolo de Faenza, qui est certes le même que Nicolo da Fano. C'est à celui-ci que nous attribuons également la magnifique coupe appartenant à M. de Basilewski, et où ressort, dans un portique d'architecture, la figure de Charles Quint, vêtu à l'antique, et portant la couronne radiée. Le curieux monogramme :

nous donne le nom de l'artiste. La légende : *Charles Quint, empereur* 1521, prouverait que Nicolo illus-

trait la fabrique de Faenza, même avant l'établissement de la casa Pirote.

Un musée allemand offre, dit-on, le nom d'un Giovano Brama dj Parlerma, avec la date de 1546, la mention in faenza, et le chiffre suivant, qui

$$M_f$$

figure seul sur quelques pièces classées jusqu'ici aux provenances inconnues.

En 1559, maître Pierre-Paul Stanghi recevait de la chambre ducale de Ferrare un à-compte sur un service exécuté pour le prince. Peut-on attribuer à ce maître le plat de la collection du Louvre, daté 1561 IN FAEN ? Un combat de cavaliers antiques couvre CA toute sa surface, et si les couleurs sont moins vives que celles de l'école d'Urbino, il y a ici une prestesse de dessin, une hardiesse dans la désinvolture des chevaux, qui annoncent une main savante et exercée.

C'est encore à un artiste de Faenza, du nom de Baldassar (sans doute Manara?), que le duc Alphonse de Ferrare commandait, en 1574, des vases pour sa pharmacie de l'Isola. Enfin, les cardinaux envoyés en ambassade portaient la majolique faen-

tine à Rome et en France. Henri III s'éprenait à tel point de cette poterie, qu'en novembre 1580, il en faisait faire de grandes provisions, désirant qu'elles lui fussent envoyées avec la vitesse des enchantements.

Une pareille vogue s'explique, nous le répétons, et par le style pur et délicat des spécimens *à histoires*, et par l'élégance et la vivacité de ceux à décoration arabesque. Parmi ceux-ci, beaucoup sont exécutés sur berettino, c'est-à dire sur émail bleu empois; la bordure, réchampie en bleu foncé, montre les masques mentionnés précédemment entourés de riches rinceaux et de figurines, vivement rehaussés de blanc; souvent au centre est un sujet poychrome, qui emprunte du dessous une teinte verdâtre assez prononcée.

Mais où la fabrique excelle, c'est dans les coupes à pied bas, minces et divisées par des godrons ou des bossages réguliers d'une élégance rivale de l'orfévrerie; les compartiments à fonds divers, bleu vif, jaune pur, orange, vert ou noir, sont relevés par des arabesques en réserve ou en émaux tranchés. M. le baron Dejean possède un spécimen exceptionnel tout noir avec les arabesques blanches réservées. Les coupes à reliefs sont très-rarement marquées, nous en avons pourtant trouvé une avec ces signes :

Les grands plats dont les bordures se distinguent par le masque caractéristique sont ceux où l'on trouve le plus souvent le cercle croiseté avec le croissant.

Les vases à compartiments arlequinés avaient eu un succès qui devait porter les autres usines italiennes à les imiter. Castel-Durante surtout se consacra à ce genre; mais on reconnaît facilement ses produits aux tons habituellement plus pâles et aux ornements plus lâchés d'exécution; les couleurs dominantes des fonds sont un jaune rouille et un vert fluide et froid.

On a généralement attribué à Faenza des marques très-variées, le plus souvent tracées à l'extérieur des vases de pharmacie, et où domine, soit une croix archiépiscopale, soit un christme dévié, qui, évidemment, est un signe adopté par des établissements conventuels. Il peut y avoir un intérêt réel à étudier ces signes et à découvrir à quelle région ils appartiennent : ce serait une espèce de probabilité d'origine; mais on n'y saurait voir, comme nous le dirons à propos de Gubbio, ni la marque d'une fabrique, ni la signature d'artistes majolistes. On trouvera ces marques à leur ordre alphabétique dans la table générale donnée plus loin.

Forli. Voilà encore une de ces fabriques peu connues, dont la réputation a été absorbée par les

centres voisins; il est incontestable que la grande usine de Faenza avait imposé ses pratiques et son genre à Forli, et que beaucoup de pièces non signées, sorties de cette localité, sont considérées aujourd'hui comme faentines.

Pourtant Forli possédait de bonne heure le secret des fabrications céramiques; Passeri cite un acte de 1396, dans lequel intervient un certain « Pedrinus Joannis des poteries (*a bocalibus*), autrefois à Forli, maintenant fixé à Pesaro. » Or, ce Jean des vases n'aurait pas quitté son pays pour venir dans un autre où l'industrie avait de nombreux représentants, s'il n'eût laissé également derrière lui des hommes capables de satisfaire aux besoins de la ville.

Quoi qu'il en soit, il faut attendre l'année 1542 pour voir se manifester l'art forlivien par un spécimen important : c'est un plat en berettino (émail bleu pâle) de l'ancienne collection Campana, classé au Louvre sous le n° 92; il représente le massacre des Innocents, d'après la composition de Baccio Bandinelli; le trait hardi, la touche large et sûre jusqu'à la dureté, annoncent une main exercée à la traduction des maîtres; aussi, malgré l'aspect verdâtre qui résulte de la superposition des tons jaune et bistre sur le bleu, cette œuvre a un aspect sévère et grand qui captive l'œil. Au revers, avec la date et la mention : *fata in Forli*, se trouve une inscrip-

tion ainsi conçue : *Que ton cœur ennuyé, si difficile à émouvoir, considère ceci : Vois et comprends de quel âpre et rude coup l'amour et la cruauté m'ont frappé !* Ainsi, cette scène de carnage était le prétexte d'un madrigal ; un *patito*, un amoureux non favorisé, faisait appel à de pareils moyens pour attendrir sa belle. Nous verrons bientôt d'autres singularités de cette époque extraordinaire ; mais quelles femmes que celles dont la sublime intelligence pouvait être remuée par les vigoureuses conceptions des maîtres de la Renaissance !

Une autre pièce du Louvre, moins primitive de faire, porte encore la mention FATA IN FORLI ; c'est une coupe représentant Crassus, prisonnier des Parthes ; il est assis et lié sur son banc ; les barbares lui versent de l'or fondu dans la bouche en prononçant ces paroles, que le peintre a inscrites dans le sujet : *Aurum sitis, aurum bibe ;* tu as soif d'or ; bois de l'or. L'exécution de cette pièce est remarquable ; son dessin est large et l'aspect des tons est harmonieux.

Le musée de South-Kensington possède une œuvre très-recommandable signée : *I la botoga d. m° Iero da forli.* Maestro Jeronimo, qui tenait boutique, n'a certainement pas fait cet unique ouvrage, et les autres sont à chercher. M. Marryat a signalé un plat, aujourd'hui égaré, où se lisait l'inscription : *Leochadius solōbrinus picsit forolivium ece*

MDLV. Leochadius Solombrino a peint à Forli en 1555.

L'usine avait donc ses peintres spéciaux, ce qui révèle son importance; s'il était permis de hasarder une conjecture sur les tendances particulières d'un atelier dont les œuvres sont si rares, nous dirions que Forli affectionnait le genre *porcellana*; sous le plat de Crassus, on trouve une frise de motifs bleus, finement composée; les revers de plusieurs autres pièces portent aussi des rinceaux inspirés par la poterie orientale. Mais ces tendances se retrouvent ailleurs, notamment à Sienne, a Ravenne, à Fabriano, et nous aimons mieux laisser le doute dans l'esprit des curieux que d'y enraciner une erreur.

Rimini. Les faïenceries de cette ville, citées par Piccolpasso dans un ouvrage de 1548, ne sont connues que par un très-petit nombre d'ouvrages certains, tous datés de 1535; on voit l'un d'eux à Cluny, sous le n° 2098; signé : *de Adam ed Eva in Rimino*, il manifeste un art facile; le dessin, peu châtié, est relevé par un travail en hachures jaune-roux dans les ombres, blanc dans les lumières; le paysage est plus étudié que dans les autres produits contemporains; mais ce qui spécialise l'usine, c'est une glaçure merveilleuse jetant sur l'ensemble du coloris une fraîcheur et un velouté exceptionnels. Ces qualités se retrouvent dans la chute

de Phaéton, du British museum, — 1535 *in arimin*.
— et dans certaines pièces du Louvre, sans indication d'origine, mais que M. Alfred Darcel a pu rapprocher, par comparaison, des types incontestables. La coupe n° 96 offre cette particularité : à côté de l'indication du sujet *Noé* est un Z et une tige tordue et rameuse comme pourrait l'être un cep dépourvu de feuilles. Il y a là évidemment un rébus, soit que l'artiste portât le nom de *Zampillo*, ce qu'indiqueraient les bourgeons ou ramuscules, ou celui de *zuccaia*, appliqué à une sorte de vigne. C'est encore à Rimini qu'est attribuée la coupe n° 105, portant au revers : *Guidô Selvaggio*. Longtemps cette inscription a été prise pour le nom d'un artiste, Guido Selvaggio ou di Salvino, lequel, d'après Piccolpasso, aurait porté, en 1548, l'art des majoliques à Anvers. L'o suscrit, indiquant la terminaison *on*, et le sujet tiré de Roland le furieux : *Guidon le sauvage dans l'île des f mmes*, démontrent qu'il faut voir dans la légende une simple référence au poëme de l'Arioste.

RAVENNE. Dans son intéressant ouvrage sur les marques et monogrammes des diverses poteries, M. Chaffers avait attribué, sous réserve, à la fabrique de Ravenne une majolique portant le chronogramme 1552 et les lettres R. V. A, qu'on pouvait expliquer par *Ravena*. Aujourd'hui l'on n'est plus réduit aux conjectures pour savoir si la patrie du

graveur Marc a eu ses majolistes ; une coupe appartenant à M. Ch. Davillier résout la question ; le nom *Ravena* en grands caractères est inscrit en dessous entre deux paraphes ; à l'intérieur, une peinture en camaïeu bleu représente Amphion porté sur les ondes par trois dauphins, et jouant de la lyre ; la composition paraît empruntée à un maître du quinzième siècle ; elle est exécutée sur un émail gris bleuté et entourée d'une bordure *porcellana* à très-fins motifs. On retrouve des ornements de même style autour de la signature. C'est là, certes, une des plus intéressantes découvertes faites en céramique par notre zélé confrère.

Bologne. Cette ville a eu ses faïenceries, nous n'en saurions douter, puisque Piccolpasso expose quelle est l'espèce de terre qu'y travaillent les potiers ; néanmoins, jusqu'à présent, aucun document ne nous est parvenu sur le nom des artistes attachés à l'établissement ni sur le style de leurs ouvrages ; c'est encore une série de pièces confondue dans le grand inconnu que chacun dénomme à sa guise.

Bologne était, d'ailleurs, le centre d'un commerce important de majoliques ; celles d'Urbino y trouvaient un débit facile, d'après M. Giuseppe Campori ; cette prédilection peut nous faire supposer quel était le genre adopté par les artistes du lieu.

IMOLA. Selon certains écrivains, cette fabrique aurait produit, non pas des majoliques, mais de très-belles terres cuites à reliefs, dans le genre de notre Bernard Palissy. Nous n'avons aucune certitude à cet égard ; on rencontre, il est vrai, des ouvrages italiens tout à fait étrangers aux pratiques habituelles des centres connus : ce sont parfois des pièces à reliefs plus ou moins importants ; d'autrefois des grès émaillés ou gravés. Mais, ce sont de si rares exceptions, qu'il pourrait paraître bien hardi de rattacher ces spécimens à telle ou telle usine.

Attendons patiemment le travail du temps, et ne hasardons rien au moment où le goût des recherches sérieuses va sans doute éclairer bien des questions délicates.

CHAPITRE IV.

Fabriques du duché d'Urbin.

Pesaro. Si nous devions croire le savant écrivain qui nous a donné l'histoire des faïences pésaraises, cette fabrication serait la plus ancienne de l'Italie. Mais Passeri écrivait vers 1750 (sa première édition est datée de Venise 1752), et alors les traditions de l'art étaient complétement perdues et les notions d'un passé de deux siècles s'effaçaient de la mémoire de tous. Aussi, tout intéressant qu'il soit, son opuscule fourmille d'indications erronées et laisse apercevoir de regrettables lacunes.

Après avoir parlé de ce Pedrinus Joannis *des poteries* venu en 1396 de Forli à Pesaro, il recueille, dans les archives, un décret du 1er avril 1486, rendu par Jean Sforce d'Aragon, comte de Pesaro, pour

défendre l'introduction des poteries étrangères dans la ville et dans le comté.

Il distingue en outre, sans trop nettement en définir les caractères, deux poteries à reflets métalliques qui se partagèrent les premières époques de l'art; vers 1450, la terre, couverte d'un côté seulement, d'une engobe blanche, recevait les dessins tracés au manganèse et dont certaines parties étaient remplies de cette couleur jaune que la cuisson rendait étincelante comme de l'or; ceci est la *demi-majolique*. Plus tard, les mêmes couleurs furent appliquées sur un émail d'étain ce qui constitue la *majolique fine*.

Nous attachons assez peu d'importance à cette différence industrielle, du moment où Pesaro n'a nulle prétention à l'invention du vernis stannique; nous avouons d'ailleurs, qu'il est assez difficile de distinguer à l'œil si une pièce archaïque est peinte sur engobe ou sur un émail imparfait. Ce que nous remarquons dans les œuvres primitives de la province métaurienne, c'est une inspiration directe de l'art persan, qui se manifeste dans la rigidité de certaines figures courant à cheval, entourées de chiens et d'animaux semblables à ceux tracés par les peintres de l'Iran. Il y a plus, non-seulement ces sujets sont empreints du lustre métallique à reflets nacrés, mais il s'y mêle d'autres couleurs, du vert, du bleu de cobalt, ou même ils sont en-

tièrement exécutés avec ces couleurs, pratique que Passeri fait remonter jusque vers l'an 13.0.

Il est donc évident qu'à Pesaro, comme ailleurs, les essais polychromes ont devancé l'application des couleurs dorées et qu'il faut renoncer à voir dans l'importation des faïences hispano-moresques de Majorque l'idée première de la poterie italienne et l'origine de son nom. Passeri le reconnaît lui-même, lorsque trouvant la trace de sommes importantes empruntées, en 1462, par Ventura, de Sienne, et Matteo, de Cagli, pour l'augmentation d'une usine et pour l'achat de sable de Pérouse, il en induit que ces négociants sont les importateurs de l'art céramique dans le duché, au quinzième siècle, et qu'ils l'apportaient de la Toscane.

Pesaro pourrait prétendre à l'invention des pièces ornées de portraits et de devises; c'est ici un trait de mœurs trop curieux pour que nous ne nous y arrêtions pas un moment. Dans cette société élégante et demi-païenne qui contribuait au grand mouvement de la renaissance, toutes les expansions se manifestaient librement, et les passions n'avaient à se préoccuper que de revêtir des formes nobles et pompeuses. On sait quel retentissement eurent certaines amours, quels crimes des rivalités publiques faisaient commettre, quels scandales produisaient les débordements des grands. Dans sa *Piazza universale*, Garzoni gémit sur ces écarts et il

lance cette boutade : « Vois combien l'art de la galanterie se montre et se répand par des moyens infinis ! Soumis aux enchantements de l'amour, les hommes, trop simples, ne sont plus avertis de l'astuce et de la malignité qu'il imagine pour les séduire. Dans quel but penses-tu qu'on adopte les noms de Ginevra, de Virginia, d'Isabella, d'Olympia, d'Helena, de Diane, de Lidie, de Victoria, de Laure de Domitia, de Lavinia, de Lucretia, de Stella, de Flora, sinon pour captiver par leur grâce de jeunes cœurs qui, follement, inscrivent en lettres d'or ces noms harmonieux et se plaisent à chanter leurs louanges dans des sonnets et des madrigaux. »

Ces madrigaux, la terre émaillée nous en conserve les traces ; des bustes de femmes avec un nom et la simple épithète *bella* nous montrent quels étaient les présents que les amoureux offraient à leurs idoles ou à leurs fiancées ; quelquefois un soupirant discret gardait le nom dans son cœur et, près de l'image plus ou moins reconnaissable, inscrivait une légende allégorique : *Chi semina virtu fama recoglie*, Qui sème la vertu recueille la réputation ; *Sola speranza el mio cor tiene*, L'espoir seul soutient mon cœur ; *S'el dono è picolo e di poco valore, basta la fede, el povero se vede*, Si le don est petit et de nulle valeur, il suffit de l'intention, la pauvreté disparaît.

RENAISSANCE ITALIENNE. 165

Ces effigies un peu rigides dans leur tournure, sèches par l'exécution, ont cependant une apparence magistrale ; de grands voiles, des ajustements largement drapés rappellent les magnifiques médailles des artistes florentins et pisans ; de puissants rinceaux, des bordures à compartiments coupés par des galons, avec imbrications et culots à l'antique, ajoutent à la sévérité de l'ensemble.

Vase à reflets métalliques. Pesaro. (Musée du Louvre.)

Les plats, à reflets ou en couleurs polychromes, ont dû se fabriquer pendant un siècle au moins, car nous voyons sur quelques-uns les portraits de Louis d'Armagnac, duc de Nemours (1477-1503), des princes de la maison de Sforce, et parmi ceux où les figures sont remplacées par des armoiries, nous trouvons une pièce à l'antique écu de France,

entouré des blasons du Dauphiné et de la Bourgogne, les armes du pape Léon X et de Clément VIII de Médicis.

La plupart des œuvres anciennes sont dépourvues de marques; une seule pièce métallique porte: *De Pisauro ed Chamillo*, et représente, en or et en rouge, un homme à cheval.

Le caractère particulier des majoliques nacrées de Pesaro, c'est un jaune pâle et limpide associé à un bleu pur; sous les effets du rayon lumineux ces couleurs s'animent et renvoient les faisceaux rouge, jaune doré, vert et bleu, avec une intensité remarquable; il n'en est pas de même dans les œuvres de Deruta, dont nous parlerons plus loin.

Quant aux anciennes pièces polychromes, elles se distinguent par un dessin assez mâle et un coloris plus harmonieux que celui de Deruta.

Voilà pour les productions antérieures aux premières années du seizième siècle. Au moment où Guidobaldo II della Rovere devient duc d'Urbin (1538), le goût des *histoires*, comme les appelle Passeri, s'était répandu partout, et Pesaro aborde les compositions à figures, d'après les maîtres, en y introduisant, suivant les modes du moment, les rehauts brillants de l'or et du rouge rubis. Dès 1541, un plat représentant Horace seul, défendant son pays contre la Toscane tout entière, est signé : *Fatto in Pesaro;* un autre, avec la même mention et

la date de 1542, porte : *in bottega di mastro Gironimo Vasaro. I. P.* En 1545, voici Samson tuant les Philistins ; en 1566, Mutius Scævola, puis, avec la simple indication : *de Pisauro*, un plat vivement rehaussé représentant Camille mettant son épée dans la balance, sujet connu sous le nom de *Væ victis!* malheur aux vaincus !

Le potier Gironimo n'était pas le seul tenant boutique, *bottega*, à Pesaro vers le milieu du seizième siècle ; il est question d'un autre fabricant sur une pièce à trophées et instruments de musique, on y lit : *fatto nella bottega di maestro Baldasar vasaro da Pesaro per la mano di Terenzio figl. di maestro Matteo boccalaro. Terenzio fece.* 1550. Fait dans la boutique de maître Balthasar, fabricant de vases, par la main de Terenzio, fils de maître Matthieu, potier. Terenzio a fait. 1550.

Quelques années plus tard, le 1er juin 1567, Guidobaldo II rendait un édit en faveur de Jacomo Lanfranco, artiste pesarais, qui avait découvert le secret de mettre de l'or vrai sur les faïences. Nous ne saurions dire à quels travaux se rapporte cet édit, car l'or apparaît pour la première fois, au su de tous les connaisseurs, sur des pièces de Castelli, du dix-huitième siècle.

Le vase de Terenzio, dont il a été parlé plus haut, mérite quelque attention, car c'est encore une de ces inventions galantes contre lesquelles

s'élevait Garzoni ; sa forme, que nous retrouverons souvent, est celle-ci : au centre est une cavité profonde, presque hémisphérique et aplatie seulement assez pour obtenir la station ; autour de cette cavité s'étend un large bord toujours très-orné où les instruments, la musique écrite, les vers inscrits sur des cahiers ouverts semblent inviter au plaisir de la danse ; on appelait donc ces coupes *ballate*, et, dans les bals, les jeunes gens les offraient à leurs danseuses remplis de dragées ou de fruits conservés ; or, lorsque la cavité se trouvait vidée, on y voyait le plus souvent un amour ou quelque emblème aussi éloquent, que l'offrande seule faisait pressentir. De là le nom de *coppe amatorie* qu'on donnait aussi à ces pièces.

Quoi qu'en puisse dire la *Piazza universale*, une semblable coutume avait du bon, puisqu'elle a fait parvenir jusqu'à nous une foule d'œuvres du premier mérite.

Castel-Durante. Selon la judicieuse remarque de M. Alfred Darcel, cette ville du duché d'Urbin a fourni de potiers et de peintres non-seulement la majeure partie des ateliers de l'Italie, mais encore les Flandres et Corfou ; pourtant nous ne connaissons guère de ses œuvres que celles de la décadence. Cela se comprend : pour les contemporains, l'usine n'existait pas ; le protecteur, le souverain personnifiait l'art : on disait les faïences d'Urbino

parce que tel était le nom du duché, que les vases fussent faits d'ailleurs à Castel-Durante, à Gubbio ou à Pesaro.

Dès l'année 1361, on trouve mention dans les archives durantines d'un *Giovani dai Bi;tugi*, Jean des Biscuits ; or, la terre ne se cuit à deux fois qu'autant qu'un premier feu est nécessaire pour la rendre apte à recevoir une couche d'émail; en 1361, la majolique existait donc à Castel-Durante. On en peut conclure qu'un certain maestro Gentile, fournissant la vaisselle de la cour ducale en 1363, était un faïencier.

Que sont devenues les productions des artistes nommés dans un mémoire de M. G. Raffaelli sur les ateliers durantins, productions qui ont alimenté la consommation locale jusqu'à 1508 ? Nous les voyons sans doute sans les reconnaître ; à la date indiquée, nous trouvons une coupe avec cette inscription : *Adi 12 de setēb facta fu ī Castel Durāt Zouā Maria Vrō :* le douzième jour de septembre fut fait à Castel-Durante, Giovana Maria d'Urbino Est-ce bien Urbino qu'il faut lire dans la dernière abréviation ? Nous ne l'affirmerions pas ; mais il semble impossible de ne pas voir un nom de femme dans la signature qui précède et nous nous étonnons qu'on y ait lu *Jean Marie*, les deux terminaisons étant bien féminines. L'œuvre, destinée au pape Jules II, dont elle porte les armoiries, est des plus

remarquables; ne refusons pas à une femme l'honneur de l'avoir faite.

Le genre de décoration qui caractérise, d'ailleurs, les premières compositions ornementales du duché d'Urbin, est ce que l'on appelle des *grotesques* ou mieux *candelieri*, selon l'expression italienne de Piccolpasso ; ce sont des rinceaux grands et symétriques avec enroulements capricieux se terminant par des corps de sirènes, de monstres ailés, de chevaux marins, ou par des masques de forme antique; c'est donc tout autre chose que les grotesques sur fond blanc qui apparaîtront plus tard à Urbino et ailleurs, et qui semblent avoir pris naissance à Ferrare.

Nous trouvons déjà les grotesques (candelieri) à Castel-Durante, sur des vases de pharmacie datés du 11 octobre 1519, et à partir de cette époque les ouvrages se succèdent sans interruption jusqu'au dix-septième siècle, avec les modifications que comporte l'état des arts.

Le caractère général des majoliques de Castel-Durante c'est une bonne fabrication et une peinture facile, annonçant une pratique sûre ; les couleurs sont très-glacées, un peu pâles peut-être, mais harmonieuses et largement posées. Les arabesques sont d'abord en camaïeu gris verdâtre sur fond bleu, puis, sur compartiments de teintes diverses. Vers la seconde moitié du seizième siècle, les gro-

tesques et les trophées prennent un ton orangé, bistre, cru et désagréable à l'œil; l'excès de la pratique se manifeste et l'intérêt de l'art se perd.

Quant aux sujets, la même habileté pratique peut leur être reprochée; mais, nous le répétons, c'est que nous ne connaissons guère que l'œuvre

Coupe de Castel-Durante, 1525. Apollon et Marsyas.
(Musée du Louvre.)

commerciale, le produit du métier; les commencements, toujours plus serrés puisqu'ils émanent des initiateurs, nous échappent encore. Cependant des noms dignes d'être conservés apparaissent sur certaines pièces; tel est celui de Sebastiano de Mar-

forio, qui, en octobre 1519 signait de beaux vases de pharmacie.

En 1525, des coupes du Louvre (numéro 236, 237) nous montrent Apollon et Marsyas et l'enlèvement de Ganymède faits d'une main expérimentée; la Bacchanale de 1530 (numéro 238) est encore fort remarquable; vers 1550, le chevalier Piccolpasso, chef d'une fabrique importante, livre à ses contemporains, dans un opuscule intéressant, tous les secrets du métier. Les types dessinés dans son manuscrit indiquent un homme habile, mais plutôt exercé au métier qu'à l'art; l'ornementation le préoccupe surtout et, grâce à lui, nous savons les noms courants des genres adoptés alors dans toutes les usines. Enfin le 5 juin 1562, maestro Simone signe une *stoviglia* (vaisselle) armoriée dont huit pièces existent encore à Fermo.

Nous ne dirons rien ici de l'artiste qui signait *Guido durantino*, cette dernière désignation de son origine nous paraissant suffisante pour prouver qu'il travaillait ailleurs qu'à Castel-Durante, et certainement à Urbino. Quant à Guido di Savino, parti pour Anvers dès les premières années du seizième siècle, il a sans doute peu produit dans sa patrie, et nous avons expliqué déjà pourquoi le plat du Louvre devait cesser de lui être attribué.

Giovanni, Teseo et Lucio Gatti, expatriés à Corfou vers 1530, n'ont laissé derrière eux aucun ouvrage

certain ; enfin Francesco del Vasaro, établi en 1545 à Venise, doit y avoir exécuté la plupart de ses travaux.

Mais lorsque le pape Urbain VIII obtint la tiare en 1623, il voulut élever le lieu de sa naissance au rang de cité, et il donna à la ville nouvelle le nom d'*Urbania;* la majolique témoigne de ce changement en nous conservant la trace des artistes qui exerçaient encore alors à Castel-Durante; l'un, Hipollito Rombaldotti, peignait le triomphe de Flore (Louvre, numéro 291), un autre signait : *Fatta in Urbania nella botega del signor Pietro Papi*, 1667. Tels étaient les derniers potiers italiens à l'aide desquels Passeri devait essayer de faire renaître une fabrication dont l'existence éphémère est pourtant attestée par quelques brillants spécimens du dix-huitième siècle. Nous n'en parlerons pas ici; leur style et leur date nous obligent à en rejeter l'histoire parmi les merveilles des temps modernes et à les rapprocher des porcelaines qu'ils tendent à imiter.

Urbino. D'après ce que nous avons dit plus haut, on comprend quelle est l'importance céramique de cette cité italienne, et avec quel empressement les artistes devaient y accourir; ils savaient trouver là les applaudissements et la fortune. Mais, il est une question que Passeri n'a point hésité à trancher dans le même sens que nous : *Urbino*,

pour lui comme pour les vrais connaisseurs, ne signifie pas une ville; c'est l'influence protectrice du souverain. L'auteur de l'histoire des majoliques croit même qu'il faut placer le siége des usines, non pas à Urbino même, mais à Fermignano, château situé sur les bords du Metauro, dans un lieu propice pour recueillir les argiles déposées par le fleuve. Cette pensée de généralisation domine si bien son esprit qu'en parlant des artistes célèbres auxquels Guidobaldo II dut sa réputation de Mécène, il déclare s'inquiéter peu de savoir s'ils ont peint à Urbino, à Castel-Durante, à Fermignano ou ailleurs.

Au reste, cela est si vrai qu'aucun écrivain ancien ne mentionne les faïences d'Urbino fabriquées à la fin du quinzième siècle et au commencement du seizième; il appartenait à la critique moderne de se livrer à la recherche ardue de ces monuments primitifs.

Luigi Pungileone, dans sa *notice sur les peintures en majoliques faites à Urbino*, cite, en 1477, un certain Giovanni di Donino Garducci, *figulo* (potier); en 1501, Francesco Garducci recevait la commande de plusieurs vases pour le cardinal de Carpaccio. Ce n'est que vers 1530 que les noms d'artistes commencent à se multiplier et qu'on peut espérer de les retrouver sur des œuvres importantes : Federigo di Giannantonio, Nicolo di Gabriele et Gian-

maria Mariani, travaillaient en 1530; Simone di Antonio Mariani est connu en 1542; Luca del fu Bartolomeo date de 1544; Cesare Cari, de Faenza, peignait en 1536 dans l'atelier de Guido Merlino ; un autre, Guy, originaire de Castel-Durante, Guido Durantino, dirigeait, en 1535, une officine célèbre, car il en est sorti, à cette époque des pièces timbrées aux armoiries du connétable de Montmorency, grand amateur de choses d'art, et à celles des Duprat, qui ont donné à la France un chancelier cardinal. Sur ces services, exécutés par des mains diverses, on lit : *In botega de M° Guido Durantino, in Urbino*, 1535.

L'un des artistes qui jetèrent le plus d'éclat sur la fabrique d'Urbino, apparaît en 1530 et travaille douze ans environ ; c'est Francesco Xanto Avelli da Rovigo ou Rovigiese, comme il se plaît à signer souvent. Chose assez extraordinaire, Passeri le connaissait à peine, et s'il en parle c'est en le désignant sous le nom de son pays, Rovigo. Arrivé au moment où le goût des lustres métalliques était dans toute son effervescence, Francesco Xanto sacrifia à la mode, et releva (si le mot n'est pas une antithèse) la plupart de ses œuvres de cette éclatante parure; pourtant, il était particulièrement séduit par la pureté du dessin et la sagesse des compositions grandioses ; c'est surtout à Raphaël qu'il empruntait, sinon des scènes entières, au

moins des groupes qu'il appliquait assez heureusement au sujet à représenter. Son dessin a de l'ampleur, et s'il manque parfois de correction, il conserve l'empreinte d'un grand style : on voit en un mot qu'il s'était nourri des saines doctrines de l'art. Sa peinture brillante ne tombe pas dans les exagérations du modelé; des teintes presque plates posées simplement, des noirs brillants et un vert vif pour former opposition à la froideur des carnations bistrées; tels sont ses artifices de palette. Quant aux rehauts métalliques, ils sont posés en traits minces et énergiques, et se distinguent ainsi de ceux de l'école de maestro Giorgio, dont il sera bientôt question.

Francesco Xanto, comme tous les hommes de talent, a nécessairement fait école; il a eu des imitateurs, des élèves peut-être, et nous ne doutons pas qu'il n'y ait, parmi les ouvrages qu'on lui attribue, bon nombre de pièces d'autres mains; ainsi, nous ferons remarquer le soin avec lequel le maître a toujours indiqué ses deux noms *fondamentaux :* si en 1530, à peine connu il écrivait : FRANCESCO XANTO AVELLI DA ROVIGO VRBINO PINSE, ou bien : Frãcesco Xãtỏ Avelli Rovigiese pīse ī Urbino, ou encore : Fran⁰ Avello R. pt., Fra : Xãto, Fra X; il se contenta plus tard de simples initiales, parfois avec l'indication de la résidence, soit, par exemple :

·1531·
f.X.A.Ri
J Urbino.

F.co X:
Rou:

mais nous n'avons jamais vu de pièces incontestables de lui avec l'X seul, tandis que cet X avec ou sans points dans les intersections nous paraît indiquer d'autres ateliers ou même des contrefacteurs; il marque souvent des œuvres de pratique, lourdes de dessin et sans distinction. Nous voyons de plus une pièce signée ainsi et datée de 1548, limite postérieure à l'œuvre du maître, selon toute probabilité.

Passeri se plaît à faire ressortir l'érudition des peintres de Pesaro, dont les sujets sont puisés aux sources historiques et accompagnés de légendes explicatives; mais comme le fait remarquer M. Alfred Darcel, rien n'approche à cet égard de la veine de Francesco Xanto; poëte lui-même il commente avec pompe les passages de Virgile ou d'Ovide auxquels il emprunte l'idée de ses compositions; son pinceau traduit l'Arioste et les écrivains contemporains; il fait plus, les événements du jour n'échappent point à sa critique; dans un groupe de deux personnages pleurant près d'une femme deminue et blessée, il personnifie les malheurs de la guerre civile, et il écrit en dessous : *Di tua discordia, Italia, il premio hor hai,* De tes dissensions, Ita-

lie! tu as maintenant le prix. Ailleurs, prenant un groupe du massacre des innocents de Baccio Bandinelli, il en fait la représentation de Florence pleurant ses enfants morts de la peste; il va même jusqu'à tracer une satire contre Rome, acceptant l'outrageuse victoire du connétable de Bourbon.

Mais, nous en disons trop peut-être sur les œuvres d'un artiste qui eut de redoutables rivaux; sa réputation dut être immense; elle fut dépassée pourtant par celle d'un homme dont on ne connaît qu'une pièce capitale signée, Horatio Fontana. Voici ce que Vicenzo Lazari a pu recueillir sur la famille de cet illustre céramiste. Son aïeul Niccolo Pellipario, potier de Castel-Durante, mort vers 1547, eut un fils du nom de Guido qui, avant 1520, s'établit à Urbino pour y exercer la profession paternelle; appelé d'abord Guido Durantino, à cause de son origine, il adopta ensuite le surnom de *Fontana* qu'il transmit à sa descendance; il vécut longtemps, car son dernier testament, daté de 1576, est postérieur à la mort de deux de ses fils, Niccolo, père de Flaminio Fontana, et Orazio, dont nous nous occupons plus particulièrement. Celui-ci, né à Castel-Durante vint à Urbino avec Guido et s'y livra aux études céramiques. En 1565, il ouvrit une usine particulière et fut enlevé prématurément à l'art en 1571.

Quelques critiques discutent ces documents et

se refusent à reconnaître le même homme dans Guido Durantino et Guido Fontana; une seule pièce sans date porte la mention : *Fatto in botega de M° Guido Fontana vasaro in Urbino;* c'est trop peu, ce nous semble, pour admettre l'existence d'une officine rivale de celle de Guido Durantino dont on connaît des œuvres importantes et assez nombreuses.

Quant à Orazio Fontana, d'après les traditions contemporaines, on lui doit les meilleures majoliques de la pharmacie ducale d'Urbino, aujourd'hui à Lorette. Or, les caractères de ces majoliques sont les suivants : dessin ferme et hardi, modelé des chairs entièrement nouveau, composé d'un dessous large en bleu qui produit des tons fins et légers, et qui permet d'introduire dans les groupes le clair obscur, et une perspective aérienne inconnue aux autres peintres de faïences; de plus, une science technique consommée amène Orazio à cuire ses ouvrages au point de la fusion parfaite des émaux, en sorte que le travail du pinceau disparaît, et qu'un fondu charmant, noyé sous une glaçure irréprochable, rend ses œuvres sans rivales.

Ici se présente une difficulté réelle; le signalement que, d'accord avec tous les connaisseurs, nous venons de donner des ouvrages d'Orazio s'applique à deux séries de majoliques : les premières, très-

serrées de faire, sont toujours exécutées d'après les compositions des grands maîtres; c'est le massacre des Innocents de Raphaël; le martyre de saint Laurent copié sur l'estampe de Marc-Antoine; le triomphe de Galatée, etc. Après 1540, lorsque le

Coupe d'Urbino par Orazio Fontana. L'enlèvement d'Europe.
(Musée du Louvre.)

goût changea sous l'impulsion de Guidobaldo II, qui avait appelé près de lui Raphaël del Colle, Battista Franco et Federigo Zucchero, les compositions faciles, le dessin lâché de ces artistes se reflètent sur les faïences, et surtout sur celles du grand Fon-

tana. Donc, s'il est l'auteur des pièces de la première série, ses travaux remontent à 1531 ; s'il n'a contribué qu'à la confection de la seconde, alors le genre ne lui appartient plus, et les plus beaux spécimens de Lorette ne sont pas de lui. — Raisonnons : Guido arrivé à Urbino avant 1520 y avait amené son jeune enfant; en 1531, Orazio devait compter de quatorze à seize ans, âge où, au seizième siècle, les hommes éminents s'étaient souvent révélés, comme le prouvent Pic de la Mirandole, Raphaël Sanzio, et tant d'autres. On peut admettre, dès lors, chez Orazio, une étude suffisante, en 1531, pour copier les compositions des maîtres en les animant des couleurs dont l'emploi lui était familier depuis ses premiers ans.

D'ailleurs, un plat, véritable chef-d'œuvre, passé du cabinet de Mme la comtesse de Cambis dans celui de M. le baron Sellières, va nous expliquer bien des choses : on lit au revers : *Fatto in Urbino in botega di M° Guido da Castel Durante.* ✕. Or, ce plat, qui représente les Muses et les Piérides d'après la composition de Perrino del Vaga, offre toutes les perfections du dessin et du modelé ; on doit le considérer comme le prototype de l'art des Fontana, et sans doute comme le *Summum* des œuvres de Guido. Nous écartons en effet le signe ✕ qu'on ne peut ici attribuer ni à Xanto, ni à nul autre artiste connu, et dès lors, de Guido à Oratio,

nous voyons se dérouler toute cette série de peintures merveilleuses, conservées à Lorette et ailleurs, dont la production s'explique sans recourir à des pinceaux anonymes.

Nous avons dit qu'on connaissait à peine des pièces signées d'Orazio ; en effet, le beau plat du Louvre de la première manière (le massacre des Innocents) porte seulement un

entre deux points, et la plupart des connaisseurs y veulent voir l'initiale du peintre ; plusieurs autres majoliques, habituellement datées de 1544, offrent le chiffre suivant

où le nom ORATIO se trouve tout entier ; elles seraient la dernière expression de la première manière du maître. Quant à la marque donnée par Passeri d'après des documents puisés dans les archives locales, et qui consisterait dans les initiales

inscrites dans un cercle : « Orazio Fontana Urbino fecit, » elle n'a jamais été vue par personne.

Il nous reste à parler d'un vase classé aujourd'hui dans la splendide collection de M. le baron Alphonse de Rothschild ; sa vasque trilobée, soutenue par un piédouche ornementé à reliefs, et par des mascarons et autres motifs puissamment modelés, est peinte extérieurement de grotesques sur fond blanc ; à l'intérieur, une vaste composition reproduisant les épisodes d'un repas public donné dans la ville de Rome, montre la science de l'auteur. C'est le sujet traité sur un plat de la collection Campana précédement attribué par nous à Oratio. Cette fois, le doute n'existe plus ; on trouve sous la pièce : *Fatto in Urbino in bottega de Oratio Font ina*.

Une inscription voisine existait sous un spécimen offert à Sèvres par son possesseur, réclamé par les héritiers de celui-ci, et vendu à l'étranger : FATE + IN + BOTEGA + DE + ORATIO + FONTANA + ; mais, il n'y avait rien là de curieux, sinon la mention du fait industriel ; l'artiste avait compris qu'à l'abri de sa réputation, il pouvait se faire entrepreneur et se lancer dans les *affaires* ; la pièce, œuvre commune d'un vulgaire ouvrier, ne rappelait en rien les qualités du maître.

Pour en finir avec la famille Fontana, disons que la descendance d'Oratio se composa d'une fille, nommée Virginia, qu'il avait eue de sa femme

Agnesina Franchetti, de Venise. De ses frères, Nicolò, père de Flaminio, mourut avant 1576 ; Camillo aurait eu un fils du nom de Guido, que Pungileoni fait naître à Castel-Durante, et qui mourut en 1605, après avoir appartenu quatorze ans à la confrérie de Sainte-Croix d'Urbin. C'est ce même Guido, qui, d'après Raffaelli, aurait repris *la bottega* paternelle à Urbino, lorsque Camillo partit pour Ferrare, en 1567, afin d'aider Alphonse II à remonter les fabriques créées par son aïeul.

Flaminio, neveu d'Orazio, sut, de son côté, relever la fabrication florentine, et contribuer peut-être à l'invention de la porcelaine des Médicis.

Mais la famille Pellipario nous a fait perdre de vue la marche chronologique des faits ; il nous faut donc remonter le cours du seizième siècle, afin de retrouver quelques-unes de ces individualités presque éclipsées par la gloire de Xanto et des Fontana. Un précieux fragment du Parnasse de Raphaël, légué au Louvre par Sauvageot, porte la signature :

Ce Nicolò dont on trouve là le nom complet, ne peut être le père des Fontana, puisque celui-

ci demeura fixé à Castel-Durante; serait-ce le frère d'Orazio et le père de Flaminio? Le style sérieux et fin du morceau nous ferait porter sa fabrication à une époque plus ancienne; il n'y a d'ailleurs rien qui rappelle dans cette œuvre les traditions de l'atelier des Fontana; nous laissons donc, avec Vicenzo Lazari, ce Nicolò, parmi les inconnus du premier tiers du seizième siècle.

Nous nous sommes montré disposé à regarder Guido Durantino et Guido Fontana comme un même fabricant; quant à Guido Merlini ou Merligno, c'est bien un potier à part, étranger à la famille Pellipario; en 1542, sa boutique était située à San Polo; il travaillait encore en 1551, et nous venons de voir que Guido II Fontana s'était établi en 1567, lors du départ de son père Camillo pour Ferrare. Une pièce importante datée de 1541 et représentant le siége de la Goulette, est sortie d'un autre atelier, on y lit: *In Urbino nella boteg di Francesco de Silvano;* une sorte d'X avec deux points à fait attribuer cette peinture à Xanto; elle prouve tout simplement que le même signe donné par les uns comme spécial à Faenza, par les autres comme une marque pésaraise, est une contrefaçon, par un artiste d'Urbino, postérieur à Xanto du sigle de ce maître.

On a coutume de rattacher à Urbino toutes les peintures du style de cette fabrique signées de mar-

ques inconnues; nous ne suivrons pas cette méthode, car il nous est prouvé qu'au moment de la grande prospérité des majoliques, tous les peintres puisaient aux mêmes sources, obéissaient au même goût, et possédaient les mêmes secrets ; une seule

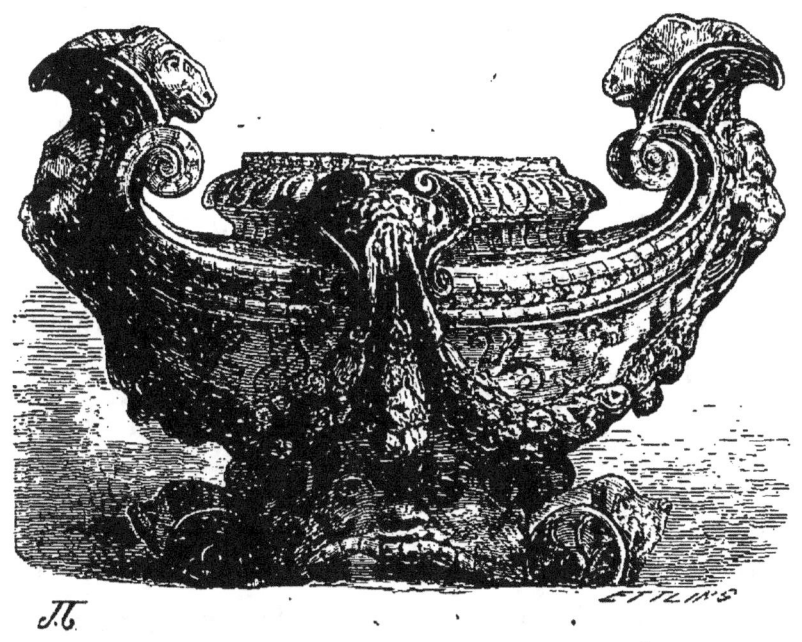

Salière à grotesques, d'Urbino. Coll. de M. le baron Gust. de Rothschild.

pièce, représentant le baptême du Christ et portant, dans le sujet, le chiffre G M. nous paraît incontestablement identique aux produits d'Urbino, et contemporaine du grand mouvement imprimé par Xanto; nous croyons pouvoir y lire les initiales de Gianmaria Mariani.

Pour les sigles inexpliqués, nous donnerons ici,

à leur ordre chronologique, ceux qui sont accompagnés d'une marque de provenance, rejetant tous les autres en appendice à l'histoire de la poterie italienne.

Gironimo Urbin. feccie 1585. Cet artiste peignait particulièrement des grotesques sur fond blanc; son style est lâché et indique la dégénérescence de l'art.

Fatto in Urbino. 1587. *T. R. F.* Vase représentant les Israélites recueillant la manne dans le désert.

Par une remarquable exception, la fabrique d'Urbino s'est maintenue jusqu'à la fin du premier tiers du dix-septième siècle, on pourrait même dire qu'elle n'a jamais interrompu ses travaux, puisque, plus tard, nous la verrons imiter la poterie orientale et renouveler son style pour le mettre en harmonie avec les mœurs du jour. Nous allons, toutefois, mentionner ici les ouvrages de la famille Patanazzi, parce qu'ils sont le dernier souffle de la puissante inspiration du seizième siècle. Le premier membre de cette famille a signé en toutes lettres un plat cité par Passeri, et ainsi : « ALF ⁂ P ⁂ F » VRBINI 1606 un Romulus recevant les femmes sabines, œuvre conservée, au musée de South-Kensingson. Alphonse marquait souvent du simple chiffre A. P. Une pièce datée de 1607 nous fait d'ailleurs connaître qu'il tra-

vaillait dans l'atelier de *Jos. Batista Boccione*. En 1608, la famille avait sa fabrique, comme le prouve une grande coupe inscrite : *Urbini ex figlina Francisci Patanatii;* les sigles F. P. indiquent en même temps que François était peintre lui-même, et décorait ses poteries. Le dernier des Patanazzi est le jeune Vincenzio qui, dès l'âge de douze ans, marquait ses œuvres du double sceau de la faiblesse ; Passeri cite de lui une pièce de 1620 inscrite de cette triste mention, preuve complète de décadence : *Vincenzio Patanazzi da Urbino di età d'anni tredici.* Treize ans ! Pauvre enfant ; ne vous vantez pas, mais courez à l'école où se sont formés vos prédécesseurs.

Gubbio. — Voilà certes l'une des fabriques sur lesquelles la critique a le plus erré. Prenant pour point de départ l'histoire de Passeri, chacun l'a commentée à sa manière sans s'apercevoir qu'il donnait un démenti continuel à son texte, et qu'en expliquant l'auteur il réduisait le livre à néant. Là, en effet, comme sur beaucoup d'autres points, un grand nom résume tout. Georges Andréoli, *gentilhomme* de Pavie, après avoir reçu, dans sa patrie, les honneurs dus à son mérite, vint s'établir à Gubbio avec ses deux frères Salimbene et Giovanni ; il y obtint, en 1498, le droit de cité noble, et, plus tard, il fut même nommé Gonfalonier. Voilà pour l'état civil ; examinons les titres artistiques. Giorgo

était statuaire de profession; le genre des Della Robbia lui était familier, et, en 1511, il exécuta deux retables d'autels, l'un dans la chapelle privée de la famille Bentivoglio, l'autre dans la chapelle de Saint-Antoine abbé, de l'église de Saint-Dominique; en 1513, il élevait, dans la même église, l'autel de Notre-Dame-du-Rosaire et celui de l'église des *Osservanti*, près Bevagna. On cite encore de lui six anges dans la basilique de la Portioncule, près d'Assise, et une madone chez les moines mineurs de Gubbio. Dans ces travaux, les chairs n'étaient pas recouvertes; cela seul suffirait pour indiquer un statuaire de goût, assez fort de lui-même pour craindre d'atténuer, sous les épaisseurs et les durs reflets d'un émail, les finesses de l'expression et du modelé! Concurremment à ces travaux, Andréoli peignait des majoliques. Or, les commencements du genre ne peuvent pas appartenir à Gubbio, mais à Pavie, puisque nous savons que là les talents de l'artiste lui avaient valu les premiers honneurs Cherchons donc s'il existe, dans nos musées, quelque pièce qu'on puisse attribuer à sa jeunesse. La collection de Sèvres renferme un plat grossier de facture, à couleurs assez dures, ayant, en un mot, tous les caractères d'un essai, malgré de frappantes analogies avec certaines œuvres primitives de Chaffagiolo; le sujet est l'*Ecce homo;* le trait, d'un bleu violacé vif, est assez étudié; un bleu pâle modèle

les chairs, et les cheveux du Christ aussi bien que la croix dressée derrière lui sont en jaune métallique légèrement irisé; au pourtour, des caractères gothiques enlevés sur le fond bleu lapis forment la légende : Don Giorgio 1489; tout cela est encore un peu barbare et n'a rien, de commun avec les œuvres de Gubbio où nous voyons apparaître l'épithète de maestro dont Passeri nous explique la valeur; le naïf écrivain, cherchant à prouver que le *gentilhomme* de Pavie, le *noble citoyen* de Gubbio n'avait point à rougir de son métier de majoliste, s'exprime ainsi : « Je dois dire deux choses pour le justifier de tout soupçon d'avoir dérogé. La première.... c'est que la peinture exercée pour le compte des grands seigneurs passait pour une profession noble : l'idée ne s'était pas introduite alors que la noblesse consistât à prouver quatre quartiers de personnes oisives et incapables. L'autre chose est que le titre de maestro était, dans ces temps, un titre qui se donnait seulement à ceux qui professaient les arts libéraux et nobles comme est la peinture; en voici un exemple concluant : Raphaël d'Urbin avait, du temps de Léon X, le rang de baron romain.... et cependant, dans les actes publics, il prenait le titre de maestro. » Or, DON, abréviation de *Donno*, et que nous traduisons en français par le mot Dom, est synonyme de maestro; la différence d'usage ajoute donc encore ici à la

présomption de différence de lieu; quant aux autres pièces, que quelques savants ont rapprochées de celle de Sèvres, nous ne leur croyons pas la même origine, et le monogramme suivant, sur-

$$\widetilde{M} \cdot \widetilde{G}$$

monté d'un globe crucigère soutenu de deux palmes, nous paraît signifier *Mater gloriosa*.

Un plat à bossages en relief, au pourtour, et orné, au centre, d'une demi-figure de saint Jean naïvement modelée et rehaussée d'un contour bleu peu châtié de style, semblerait être un des essais de l'usine de Gubbio; les reflets, le rouge rubis surtout, demeurent au-dessous de leur éclat habituel; sous les deux bords on lit en bleu :

$$\mathrm{M\widehat{a}tr^o:\ \widetilde{Gio}^o:}$$

Ce précieux spécimen, appartenant à M. Leroy Ladurie, apporte un élément nouveau dans l'histoire d'Andréoli, et permettra de lui attribuer bon nombre de pièces incertaines.

C'est en 1519 qu'apparaissent les premières vaisselles signées, en couleurs métalliques, de la marque habituelle du maître, c'est-à-dire des sigles

qui se perpétueront sans variante tant que l'atelier sera dirigé par Georges Andréoli.

Nous ne considérons donc pas comme étant de lui les ouvrages où le G s'enlace à la lettre A :

puisque le plateau de Sèvres prouve que, dès ses commencements, Giorgio n'a jamais signé de son nom de famille. Rien n'est difficile, d'ailleurs, comme d'assigner, dans la masse des fabrications sorties de Gubbio, la part qui lui revient; aussi les théories les plus étranges ont été émises à cet égard : certains critiques ont rapproché des écoles voisines les œuvres qui offraient quelque analogie de style avec celles-ci, et ont avancé que maestro Giorgio se bornait à promener dans les diverses fabriques son lustre métallique qu'il accompagnait de son chiffre. Étrange manière de comprendre la dignité de l'art à une époque où, nous venons de le voir, talent entraînait noblesse ! Quoi, ce statuaire, cet homme il-

lustré par le travail et qu'on avait jugé digne de porter la bannière ducale, se serait fait le nomade, non pas d'une industrie, mais d'un tour de main, d'un secret d'atelier ? Exploitant une mode passagère, il aurait déchu jusqu'à vendre à tout venant, à porter en tous lieux une mixture chimique destinée à rehausser les travaux d'autrui ? Oh ! Passeri, c'était bien la peine de nous apprendre la valeur du mot maestro et de nous prouver qu'Andréoli était resté noble en exerçant l'art céramique ! Et quels peintres eussent donc consenti à s'effacer devant quelques touches dorées et à souffrir que le nom d'un arcaniste remplaçât le leur ? Non, les sigles de M° Giorgio sont une marque de provenance et non point une signature; voilà pourquoi nous les rencontrons sur des peintures de mains si différentes.

Dans ces derniers temps, une pièce appartenant à M. Dutuit, de Rouen, est apparue comme pour embrouiller encore la question; sur la face, dessinée avec un soin merveilleux et modelée en tons sobres, s'étend la fable du jugement de Pâris; bien que les figures soient un peu courtes, l'influence de l'école de Raphaël y est évidente; les reflets métalliques sont d'ailleurs tellement subordonnés au reste, qu'il est facile de juger combien l'artiste était dominé par la pensée de la forme et du style. Au revers, écrit cette fois non en couleurs chatoyantes, mais en bleu, on lit : *M° Giorgio*, 1520

Adi 2 de Otober B. D. S. R. in Ugubio. Est-ce une œuvre personnelle ainsi qu'on pourrait le croire d'après la signature en toutes lettres ? Que peuvent signifier les initiales précédant le nom de la ville ? Il y a là beaucoup à chercher. Ce que l'on peut affirmer, c'est que plusieurs ouvrages de la même main caractérisent les commencements de la majolique Ugubienne *à histoires*.

Mais, avant de parler des artistes au concours desquels Gubbio dut sa gloire, disons d'abord quels genres divers ont été abordés dans la fabrique. On se rappelle que les premières pièces *datées* sont de 1519 ; cela ne veut pas dire que la platerie commence à cette époque ; des arabesques, des bustes au contour réchampi de bleu, et à reflets rouge et jaune d'or, imitent les produits de Pesaro et de Chaffagiolo ; la similitude des œuvres de ces usines est si grande qu'il faut souvent recourir au monogramme du revers pour reconnaître leur provenance.

C'est au moment où Giorgio se spécialise dans le genre arabesque et dans les sujets *à histoires* que des groupes se dessinent et peuvent même se subdiviser en œuvres personnelles. Voici d'abord la série des *ballate* ; ordinairement sur un fond métallique central ressort une figure d'amour, en tons très-pâles ; au pourtour une riche composition de rinceaux et même de grotesques vivement

rehaussés de rouge rubis et d'or charme, nous dirions presque éblouit, les yeux. Parmi ces pièces certaines méritent une attention particulière ; leur bordure, fond bleu vif, n'a rien de la fantaisie habituelle ; des palmettes, de style antique, ont été gravées à la pointe, ou plutôt enlevées dans l'épaisseur du bleu ; puis cette réserve a reçu le chatoyant, en sorte, qu'au contact du doigt, on peut se rendre compte de la forme des ornements. Tout ce travail est serré de faire et particulièrement soigné ; or, plusieurs pièces de ce genre portant un même monogramme,

nous nous sommes laissé aller à la pensée qu'elles avaient pu être exécutées par Salimbène, l'un des frères de Georges Andréoli. Avouons-le, en archéologie faire des suppositions c'est une faute grave ; rien ne doit être avancé sans preuve, ou bien on tombe alors dans les rêveries les plus extravagantes. Certes Salimbène et Giovanni ont aidé leur frère ; mais pourquoi trouverait-on la signature

de l'un et non celle de l'autre? L'S reproduit plus haut n'est pas, d'ailleurs, un monogramme ordinaire; la croix qui le surmonte, le signe qu'on voit à sa base ont certes leur valeur ; le même S

inscrit dans un globe crucigère se montre sur une pièce de Giorgio datée de 1525; un autre chiffre accompagne encore, en 1528, la signature du maître :

Or M. Chaffers, avec les savants de son pays, croit voir là des marques spéciales de marchands; nous ne sommes pas tout à fait de cet avis : il nous semble plus naturel de trouver dans ces christmes l'indice d'un possesseur dignitaire de l'église, ou des grandes pharmacies attachées aux établissements religieux; quoi qu'il en soit, nous écartons ce genre de monogramme de la liste des signatures d'artistes.

Au moment où le décor à palmettes et à rinceaux est dans toute sa vogue, d'autres coupes commencent à se montrer; ce sont des vasques très-ouvertes, à pied bas, qu'un buste d'homme ou de femme occupe dans toute leur étendue. D'un dessin mâle, modelées en couleurs polychromes, adroitement touchées, ces coupes, tantôt rehaussées de couleurs métalliques, tantôt douces et sobres de ton, sont toujours élevées de style; les hommes sont les héros de l'époque à peine voilés sous les noms et les attributs des dieux ou des héros de l'antiquité; quant aux femmes, leurs dénominations poétiques, accolées de l'épithète de *bella*, expliquent assez que ce sont les *donne amate*, dont Garzoni redoutait les galants artifices pour les jeunes gens de son temps.

La largeur du dessin, l'adresse de la coloration, nous ont fait penser qu'il pouvait y avoir de ces ouvrages qui fussent de la main même d'Andréoli; une pièce du Louvre porte, sur une bandelette, cette indication : *ex o Giorg.*, de la fabrique de Giorgio.

Quelques auteurs, notamment Vincenzo Lazari, ont donné une statistique des productions ugubiennes, et ils ont essayé de tirer des inductions du nombre ou de l'absence des travaux pendant certaines périodes; l'idée est ingénieuse, mais pour qu'elle soit applicable n'est-il pas à craindre que

nous ne soyons trop éloignés du temps où un pareil travail eût été sérieux. En comparant la nomenclature de Lazari et celle que Passeri donnait un siècle auparavant, on remarque déjà que le premier considère comme nulles des années où le second énumère des œuvres nombreuses et variées.

Coupe de Gubbio (Musée du Louvre).

Passeri commence en 1519, tandis que nous connaissons d'admirables arabesques à reflets de 1518; de 1519 il passe à 1522, puis à 1525 et là se manifestent des marques intéressantes comme celle de la page 196 et celle-ci :

En 1526, des pièces nombreuses témoignent de la vogue et de l'activité de l'établissement; au nom du maître s'adjoint la mention, difficilement explicable, *da Ugubio;* ceci ne se rapporte certainement pas à l'homme, puisqu'il était originaire de Pavie. Voulait-il, en rapprochant ses sigles du nom de son établissement, prémunir les contemporains contre des œuvres marquées de griffonnements illisibles plus ou moins voisins de sa signature et où quelques savants modernes ont voulu voir le nom d'un maître Gileo, dont l'existence est plus que douteuse?

En 1527 la production semble se ralentir; puis, pendant les quatre années suivantes, le nom d'An

dreoli reparaît pour faire défaut en 1532 et 1533 : 1534 fournit son contingent, suivi d'une nouvelle interruption de deux ans, enfin 1537 et même 1541 viennent clore la série; pourtant maestro Giorgio vivait encore en 1552.

Mais, bien que ce grand artiste ait dominé la fabrique ce n'est pas à dire qu'on ne puisse trouver la trace de quelques-uns de ses collaborateurs; nous avons mentionné déjà ses frères Salimbène et Giovanni qui, au commencement de l'établissement, ont dû prendre une part très-active à la production; que l'on soutienne, contre notre opinion, que l'S surmonté d'un christme soit la marque de Salimbène, ou qu'on y voie avec nous un signe de destination, les œuvres à palmettes réservées n'en sont pas moins empreintes d'un faire individuel et particulier. Quant au fils d'Andreoli, Cencio ou Vicentio, nous ne pensons pas que sa signature existe; on a voulu la reconnaître dans une pièce ayant fait partie du cabinet de M. de Monville où avec la date de 1519 on lit :

Cette date seule nous ferait repousser l'attribution. En 1519 Cencio, inconnu, n'aurait pas mis

son chiffre là où son père était encore obligé d'inscrire son nom en toutes lettres. Une autre opinion accréditée en Angleterre, consisterait à voir le chiffre de ce même maître dans un N qu'on trouve

<p style="text-align:center">1535
N</p>

souvent seul sous des pièces à reflets, et qui se montre accompagnant les sigles de maestro Giorgio sous une coupe de 1537. Nous ne pouvons admettre qu'il y ait un groupe composé des lettres VIN dans la marque informe où Marryat avait lu, avec beaucoup plus d'apparence de raison, l'initiale du nom d'une fabrique, *Nocera*, qui aurait existé rue Flaminia ; sur quelles indications l'auteur de *l'histoire des poteries* avait-il annoncé l'existence de ce centre? Nous l'ignorons sans doute, toutefois, que Gubbio n'ait eu des succursales. On a prétendu prouver que l'N était un nom de peintre, en se fondant sur une pièce conservée à Sèvres et qui porte

il ne faut pas avoir une grande habitude des sigles pour reconnaitre qu'il n'y a aucune liaison entre ces deux lettres où l'on ne saurait lire : maestro N; la différence des caractères employés implique la divergence des significations. M. Darcel a parfaitement démontré l'inanité du chiffre prétendu de Cencio, lorsqu'il a demandé comment on expliquerait la signature de la coupe du Louvre n° 5?7, N G ou N C. Il donne encore un plus puissant démenti à l'opinion anglaise lorsqu'il reproduit l'N sous une pièce à palmettes semblable à celles du commencement de la fabrique, attribuées à Salimbène.

Laissons Vincentio Andreoli, qui se révélera peut-être un jour aux curieux, et parlons d'un autre élève de Georges, maître Prestino. La pièce principale de cet artiste est un bas-relief du Louvre représentant la Vierge soutenant l'enfant Jésus; les chairs sont d'un blanc rosé, les draperies, teintes d'une douce irisation jaune et rouge rubis, se détachent sur un fond bleu. Au revers est écrit : 1536. PERESTINVS, la date est répétée sur le rebord.

Cette œuvre, dernière manifestation de l'art inauguré par les della Robbia, ne manque ni de grâce, ni de style, et elle prouverait seule la valeur de l'atelier dans lequel Prestino s'était formé. Comme Andreoli, l'élève faisait concurremment les bas-

reliefs et la *stoviglia* (vaisselle); on connaît de lui un plat signé : *In Gubbio per mano di Mastro Prestino* 1557.

Gualdo. Voici une fabrique inconnue avant l'acquisition de la collection Campana, et qui n'est peut-être, à vrai dire, qu'un des rameaux du tronc Ugubien. Là, peu ou point d'art; mais dans la donnée des lustres métalliques, la plus brillante application qu'on puisse rêver de ce tour de main dont les esprits furent un moment férus au seizième siècle. Le rubis de Gualdo est si rutilant qu'il efface les bleus intenses; aussi celui qui a vu une pièce teinte de ce rouge reconnaîtra partout les œuvres de l'usine.

Castello. Città di Castello, située non loin de Gubbio, est le siège d'une fabrique ancienne et toute particulière, en ce sens qu'elle n'a jamais modifié sa pratique, et semble s'être spécialisée pour les vaisselles populaires. Est-ce à Castello que le genre a commencé? Nous l'ignorons; mais au seizième siècle lorsque Piccolpasso divulguait les secrets de son art, l'usine avait une pratique si sûre et possédait si bien, comme il le dit, l'*accord des couleurs*, qu'il donne le nom de *Castellane* à la méthode de décoration qui, de ce centre, rayonnait alors partout.

Cette méthode Castellane est fort simple et nous l'avons déjà décrite à propos de certaines œuvres

françaises du moyen âge : c'est la décoration sur engobe relevée d'un dessin gravé avec une pointe de fer, et recouverte d'un vernis coloré par des nuances peu nombreuses et souvent vaguement fondues. Piccolpasso nomme ce genre *Graffio*, par analogie avec certaines fresques ombrées de traits noirs sur blanc ; on appelle *Graffito* l'objet décoré de Graffio.

Voici maintenant comment Piccolpasso explique la fabrication : « Les couleurs castellanes sont une pratique à part ; on n'y mêle pas d'étain et, pour en faire usage, il faut avoir une sorte de terre qui vient de Vicence et à laquelle je ne saurais donner d'autre nom que *terre blanche* ou bien *terre vicentine*. Elle se moud comme l'émail et, bien broyée, on en couvre la terre rouge crue ; puis on cuit légèrement en restant le plus près possible du cru ; on dessine sur la terre blanche avec une pointe de fer, puis on vernit avec le blanc susdit étendu très-léger. » On le voit, c'est l'engobe avec ses artifices ; en effet, non-seulement on grave au trait sur le fond blanc, mais on l'enlève partiellement pour faire ressortir certaines masses ornementales, ou réciproquement. Un marzacotto jaunâtre, le jaune vif, un vert de cuivre très-dilué et mis en taches nuageuses, un peu de bleu et très-rarement du noir, voilà les couleurs appliquées à cette espèce de terre vernissée.

Les graffiti ne sont donc point ici à leur ordre technique ; ils ont dû, très-probablement, précéder la faïence émaillée, et y conduire par une pente insensible ; c'est du moins ce qu'on peut induire de ce passage de Passeri : « Vers 1300 on commença à couvrir les vases encore crus d'une couche de terre blanche dite terre de San Giovanni, qui servait de fond sur lequel les couleurs qu'on commençait à employer se détachaient mieux. Le vernis se mettait par-dessus. Les couleurs étaient le jaune, le vert, le noir et le bleu. » Ici il y a évidemment une confusion ; San Giovanni fournit un excellent sable blanc, base du vernis transparent ; la terre d'engobe est celle de Vicence.. A cela près, l'accord s'établit entre Passeri et Piccolpasso ; seulement le premier ne nous parle que des *peintures* sur engobe, tandis que le second s'attache aux *gravures*.

Nous ne pensons pas qu'il soit possible de spécialiser aujourd'hui les œuvres de Castello ; celles de Foligno et de la Lombardie doivent leur ressembler à tant d'égards qu'il serait téméraire d'essayer de les en distinguer. Ce qu'il importe, c'est d'indiquer aux curieux les plus beaux types du genre ; une coupe à pied exposée au Louvre (n° 708) et que son décor date de la seconde moitié du quinzième siècle, est remarquable tant par le costume et le style des personnages, que par la merveilleuse couronne de feuillages qui les entoure ;

les lions de support ont cette barbarie archaïque qui rappelle ceux entre lesquels on rendait la justice au moyen âge, *inter leones*. Cluny possède une

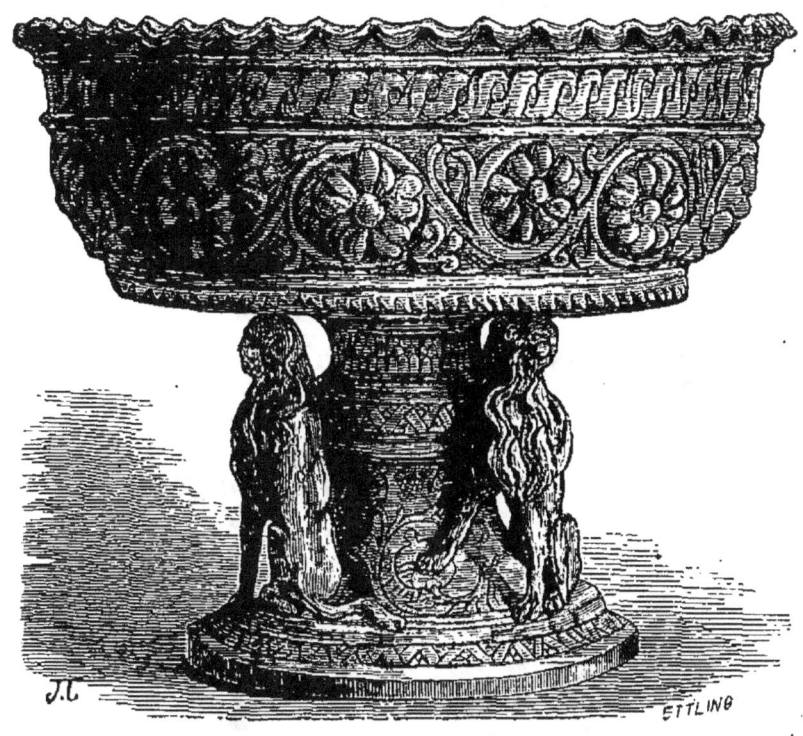

Coupe de terre à engobe avec graffiti. Fin du xv^e siècle.
(Musée du Louvre).

autre coupe (n° 2076) et un plat (2075) dont les armoiries viennent prouver qu'antérieurement à la majolique, la noblesse ne dédaignait pas de faire usage de cette vaisselle primitive et peu luxueuse. Il est à présumer même que la faïence émaillée ne parvint pas à la détrôner entièrement, car on

trouve des graffiti du seizième siècle et il s'est

Bordure intérieure en graffio.

rencontré à Pavie un amateur qui en a continué la fabrication jusqu'à la fin du siècle suivant.

Sujet intérieur de la coupe.

Le décor à la castellane n'a pas toujours été en-

tièrement gravé; certaines pièces ont reçu une véritable peinture sur la terre blanche de Vicence; telle est la Louve de la collection d'Yvon et nous pourrions en multiplier les exemples. Ainsi s'établit une sorte de passage entre le décor è engobe et les demi-majoliques de Passeri qui, elles-mêmes, s'unissent étroitement aux premières faïences couvertes d'étain.

CHAPITRE V.

Fabriques des États pontificaux.

Deruta. Voici une fabrique des plus importantes, des plus anciennes, dont l'existence a été révélée par des pièces à reflets métalliques. Est-ce à dire qu'aucune fabrication n'ait précédé et suivi celle-là ? Nous ne le pensons pas, car il est à remarquer que, bien loin d'être un début, les œuvres nacrées de Deruta offrent à leur première époque une perfection absolue, et qu'elles dégénèrent, à mesure qu'on avance vers le milieu du seizième siècle, pour finir très-médiocrement.

Vincenzo Lazàri attribue la fondation de l'atelier de Deruta, simple dépendance de la ville de Pérouse, à Agostino di Antonio di Duccio, élève de Luca della Robbia. En 1461 cet artiste travaillait,

dit-on, à Pérouse, et il y décora d'une frise en terre émaillée la façade de l'église des Bernardins. Nous acceptons volontiers cette illustre origine, car elle nous paraît expliquer les tendances élevées des premiers artistes en majoliques, et l'emploi simultané, dans leurs ouvrages, du dessin et du relief.

En effet, des plats élégants, dont le style annonce les premières années du seizième siècle, nous montrent, au pourtour et sur fond bleu, des arabesques et des trophées supportés par des têtes de chérubins; d'une saillie médiocre, ces ornements se relèvent suffisamment par la dorure orientée qui les recouvre; plus bas, sur la chute du marly, de grands rinceaux, partant d'une tête de méduse, se détachent en relief plus vif sur l'émail blanc et engendrent, dans leurs enroulements, des hippocampes ailés, des chimères de style antique, et jusqu'à des oiseaux et des limaçons dorés. Au centre, sur un ombilic à fond bleu, se détache un délicieux profil de femme, légèrement modelé, mais dessiné avec une sûreté magistrale.

Outre la couleur du jaune doré, plus fauve et moins orienté dans les pièces de Deruta que dans celles de Pesaro, la beauté du dessin peut, nous le répétons, faire reconnaître les œuvres de la première de ces fabriques. On en sera convaincu après avoir observé, au Louvre, le plat que nous venons de décrire, et surtout, à Cluny, la coupe où se

voit la métamorphose d'Actéon, d'après la compotion de Mantegna, et qui est signée au revers d'un grand C barré.

Aucun des spécimens de ces hautes époques ne porte le nom de la fabrique ; le premier chronogramme apparaît en 1501 sur un bas-relief représentant saint Sébastien debout dans une niche simulée ; le modelé en bleu et l'artifice du trait raffermissent le relief : la draperie, le fond et l'architecture brillent de l'enduit chamois orienté ; sur la plinthe est l'inscription : A DI 14 DI LUGLIO 1501, le quatorzième jour de juillet 1501. Il faut descendre à 1525 pour trouver la mention : *fatta in Deruta*; elle existe ainsi sur une coupe bleue à grotesques d'or de la collection Fountaine. Le plat qui fait partie du cabinet de Mme la baronne Salomon de Rothschild, représente Apollon poursuivant Daphné; au revers on lit FEBO DAFENE IN DERVTA 1544. Une chose utile à signaler ici c'est la disposition monogrammatique de l'NE et de l'VT liés ensemble ; déjà ces tendances se remarquaient dans la pièce de Cluny où le mot ATEON se lit sur le bandeau de l'indiscret chasseur.

Antérieuremeut à la pièce de Mme de Rothschild, un anonyme, qui signait *el frate* : le frère, décorait la majolique à Deruta; chose assez singulière, ce moine, si nous ne devons pas voir dans la désignation générale une collection religieuse consacrée à l'art céramique, ce moine ou ces moines, disons-

Drageoir de Deruta. (Musée du Louvre.)

nous, semblent adopter pour leurs œuvres les sujets empruntés à la fable et particulièrement aux Métamorphoses d'Ovide ; de 1541 à 1554 peut-être, ces œuvres se succèdent plus disgracieuses d'aspect, plus faibles de dessin, avec des nuances, toutefois, qui nous feraient croire à l'intervention de

mains très-différentes ; dans le principe, l'idée, les compositions sont puisées dans les maîtres anciens ; mais, loin de voir une sorte d'archaïsme dans la lourdeur et la rudesse des contours aussi bien que dans l'exécution sommaire du modelé, nous n'y trouvons qu'un témoignage de faiblesse et d'ignorance. Quand le peintre encapuchonné veut sortir de la monotonie des vaisselles chatoyantes pour aborder le faire polychrome, son inexpérience et sa gaucherie se manifestent au plus haut point ; il n'y a plus à hésiter, mauvais est le seul mot qui puisse caractériser de telles œuvres.

Ce qui nous ferait penser qu'il y a des usines distinctes à Deruta, c'est que, d'une part, il n'y a nul rapport entre les productions initiales et celles du fourneau conventuel confié au *frate*; d'un autre côté, les moules de l'atelier primitif sont certainement restés entre les mains d'artistes laïques plus forts que ce même *frate*, bien qu'inférieurs aux premiers maîtres ; ainsi MM. de Rothschild possèdent des épreuves du plat à relief signalé plus haut, où les ornements affectent des couleurs vives et où l'ombilic porte un sujet traité sommairement, mais au moins avec une certaine pratique manuelle et artistique.

Une coupe intéressante à étudier, figure dans la collection de Mme la comtesse de Cambis ; au centre, dans un cercle orné en *sopra bianco* l'a-

mour et Apollon armés se tiennent debout en face l'un de l'autre ; au pourtour, s'épandent divers épisodes de la vie du dieu du jour ; là, il s'arrête devant le laurier qui fut Daphné ; ailleurs, il tue le serpent Pithon. Tout cela traité sur un berettino pâle, est cru de ton, dessiné sans art et avec une pratique commune ; pourtant l'ensemble est saisissant d'effet. En dessous, l'artiste a inscrit son nom : FRANCESCO URBINI, i DERUTA. 1537. Quel était ce Francesco d'Urbin qui venait là, antérieurement au frate, peut-être, apporter des pratiques si inférieures à celles de son pays, et créer cette école où la faiblesse du dessin est mise en relief par la vivacité d'une peinture sèche et dure ? Comment les potiers primitifs, ceux qui employaient les reflets nacrés, laissèrent-ils dévier ainsi leur art ? L'histoire locale pourrait seule nous le faire comprendre.

C'est à la première école que nous attribuerions les nombreux plats à reflets ou en couleurs qui ne se distinguent de ceux de Pesaro que par un dessin plus sec et des détails plus petits.

Puisque nous venons de citer Pesaro, disons que, comme ce grand centre, Deruta a créé de beaux vases d'ornementation à reflets ; c'est aussi la maigreur relative des détails, le dessin anguleux des bustes placés dans les cartouches, et toujours la teinte chamois du jaune cuivreux, qui peuvent

les faire reconnaître. Il est pourtant un vase tout spécial à la fabrique; c'est celui directement imité de l'extrême Orient et de l'Asie Mineure antique ; il représente une sorte de pomme de pin portée sur un pied ; la pointe du cône forme couvercle. C'est là, croyons-nous, l'un des premiers ouvrages de Deruta, et la collection du Louvre semble prouver qu'on y a appliqué presque en même temps la couverte changeante et l'émail blanc ; en effet, l'un de ces cônes est blanc avec de légers rehauts bleus sur les écailles du fruit, un autre a reçu les rehauts préalablement à la couverte changeante et les autres sont entièrement dorés. L'emploi très-ancien de l'émail blanc dans l'usine est attesté, d'ailleurs, par un spécimen appartenant à M. le baron Gustave de Rothschild ; c'est une magnifique épreuve du plat à reliefs ; le blanc mat de la couverte est rehaussé par des fonds bleus, et le médaillon central porte un buste de femme semblable à celui des spécimens chatoyants. Le dessous blanc est orné d'une bordure verte à dentelures de style persan, preuve nouvelle de la source à laquelle s'inspirèrent les premiers céramistes italiens.

Évidemment les rapports étroits qui unissent les œuvres de Pesaro et de Deruta ont nui à l'étude de cette dernière fabrique ; aucun nom d'artiste ne nous a été révélé, et les monogrammes sont rares ; nous avons cité le C barré de la pièce de Cluny ; on

retrouve une marque où le D initial se combine avec le C ou un paraphe. La dernière variante existe

datée sur un plat du musée de Kinsington, avec les initiales G‘S; deux autres lettres, GV, relevées sous une pièce appartenant à M. le comte Baglioni de Pérouse, sont attribuées par M. Chaffers, à un Giorgio Vasajo dont nous ne retrouvons pas le nom ailleurs. Le même auteur publie l'inscription : ANTONIO LAFRERI, relevée par nous sur une pièce de l'ancienne collection Campana, sans y joindre aucune explication; or, nous voyons là une signature fréquente sur les gravures anciennes; Lafreri était un Français établi à Rome et qui y devint l'un des premiers éditeurs de la fin du seizième siècle; graveur lui-même, nous avons admis que l'œuvre céramique pourrait être de sa main; M. Darcel a pensé, au contraire, que l'inscription était l'*excudit* du marchand, naïvement copié d'après la gravure ayant servi de modèle au peintre. Ceci n'est pas impossible; pourtant M. Darcel lui-même a cité des exemples de la substitution de la marque d'un céramiste à celle du graveur dont il imitait l'œuvre. Quoi qu'il en soit,

nous n'avons jamais eu l'idée de grossir la liste des potiers de Deruta en y ajoutant le nom de Lafreri.

Nous retrouverons plus tard à Deruta des fabriques dans le goût du dix-huitième siècle, notamment celle de Gregorio Caselli.

FABRIANO. Cette usine oubliée a été révélée aux curieux par une magnifique coupe envoyée à l'Exposition universelle par M. Spitzer. Tout le fond de la pièce est occupé par une composition de Raphaël, que nous a conservée la gravure de Marc Antoine. Au milieu d'une foule sainte, la Vierge et sainte Anne gravissent les degrés d'un temple et s'avancent vers le Christ assis sous le portique; les chairs, hardiment dessinées, sont légèrement ombrées en bleu; les draperies et les accessoires empruntent à la palette polychrome, une coloration discrète qui rappelle les tendances de Faenza En somme, le style est grand, la pratique savante et sûre, et nous ne doutons pas que ce type ne serve à reconnaître de nombreux produits innommés.

Sous la coupe de M. Spitzer on lit: FABRIANO, 1527; au-dessous est une sorte de ✕ qu'on ne saurait cette fois attribuer à Xanto. Voilà donc les États de l'Église en possession d'une fabrique digne de rivaliser avec les plus importantes de l'Italie, par le talent de ses artistes!

Foligno. Cette ville devait être le centre d'une production considérable, puisque Piccolpasso cite et figure le moulin à eau qui servait à y broyer les couleurs. En donnant, d'ailleurs, la composition de ces couleurs, l'auteur nous apprend qu'elles s'employaient sur la terre blanche de Vicence et à la *Castellana*.

Viterbe. La fabrique de Viterbe n'est mentionnée nulle part, mais son existence est établie par un témoignage irrécusable ; on voit au Musée de South-Kensington une pièce bordée de trophées et représentant le sujet si fréquent de Diane et Actéon ; en dessous, une figure tient une bandelette sur laquelle on lit : I VITERBO. DIOMED. 1544. Que signifie ce nom de Diomède ? il ne se rapporte point au sujet et semble peu italien ; n'importe : Viterbe est ici le point capital, et la lecture *in Viterbo*, bien qu'en partie rétrograde, ne peut laisser aucun doute. Combien n'est-il pas d'autres ateliers secondaires que les grands centres ont effacés ?

CHAPITRE VI.

Fabriques des Duchés du Nord.

FERRARE. L'histoire des hommes et des choses a parfois à subir de singulières vicissitudes, et il est bien difficile d'arriver à démontrer la vérité La famille d'Este est une de celles qui, dans un siècle de lumière, se montrèrent empressés à seconder le progrès; Alphonse I*er*, bien qu'il eût épousé Lucrèce Borgia, la fille du terrible Alexandre VI, fut assez courageux pour se maintenir dans la ligue de Cambrai et pour lutter contre l'autorité papale; tout en défendant son duché et en combattant avec la France, il trouvait le temps d'organiser l'une des plus brillantes fabriques de l'Italie, et cependant c'est à peine si, jusqu'en ces derniers temps, les curieux consentaient à inscrire le nom de Fer-

rare dans les archives de la majolique ; il fallait nos efforts persévérants et surtout les lumineuses recherches du marquis Giuseppe Campori pour faire rendre justice à un Mécène digne de prendre rang près des Médicis.

C'est donc avec les travaux du savant modénais que nous allons reconstituer l'histoire de la faïence de Ferrare ; nous ferons remarquer, toutefois, que, comme tous ceux qui s'attachent spécialement aux documents écrits, M. le marquis Campori n'admet rien en dehors des chartes, et que leur absence implique pour lui une suspension dans les pratiques de l'art. Pour nous il n'en est pas de même : nous savons combien est ruineux le chômage d'une usine, même restreinte et protégée ; nous admettons le ralentissement et la reprise, mais non l'abandon périodique et la réédification.

Constatons d'abord un fait important : l'art des majoliques fut importé à Ferrare par des artistes de Faënza ; le premier, dont on trouve la trace, est un frère Melchior, *mastro di lavori di terra* en 1495. En 1501, des payements furent faits à maître Biagio, de Faënza, tenant boutique au Château neuf, pour des ouvrages fournis à un couvent et les ornements d'un poêle construit dans ce même Château neuf. A ce moment, Alphonse n'avait point à supporter le poids du gouvernement ; son père Hercule régnait encore ; rien n'empêchait

le jeune prince de s'occuper d'expériences chimiques et de trouver le beau blanc laiteux, *bianco allattato*, dont Piccolpasso lui attribue à plusieurs fois l'invention en constatant la fausseté de la dénomination de *blanc de Faënza* donnée à cette couleur.

En 1505, Alphonse I^{er} devenait duc de Ferrare, Modène et Reggio, et jusqu'en 1506, il est fait mention de Biagio, comme étant à son service. De cette date à 1522, il n'est plus question de majolique dans les archives ducales. M. Campori en conclut qu'il y eut une lacune dans la fabrication. En 1510 Alphonse était en guerre avec le pape Jules II dont l'armée, renforcée par celle des Espagnols, s'empara de Modène et de Reggio. Spolié ainsi d'une partie de ses États, pressé par le besoin d'argent, le prince, nous dit Paul Jove, « ne voulant pas imposer de nouvelles charges à ses sujets, mit en gage les objets les plus précieux qu'il tenait de ses ancêtres et jusqu'aux bijoux de sa femme Lucrèce Borgia. Privé de ce qui faisait l'ornement de ses buffets et de sa table, il se mit à faire usage de vases et de plats en terre, qui parurent d'autant plus relevés et propres à lui faire honneur, *qu'ils sortaient de ses mains et étaient le produit de son industrie.* » Ce témoignage nous suffit pour prouver la continuation des travaux ; nous comprenons facilement que, dans un moment de crise, on ait négligé

la comptabilité du plomb ou de l'étain achetés pour la fabrique.

En 1522, si l'acquisition de ces matières reparaît dans les comptes c'est qu'il est question en même temps d'un changement dans le personnel de l'usine; Antonio de Faenza y est attaché avec douze livres par mois, les aliments et le logement; un autre Faentin, Catto, lui succéda en 1528 et mourut en 1535.

Toutefois ces hommes nouveaux, simples potiers, sont d'une importance secondaire au point de vue de l'art; des peintres distingués au talent desquels Ferrare dut sa réputation, nous ne trouvons guère qu'une mention vague : c'est le payement de douze sols fait en 1524 à un nommé Camillo, « parce qu'il avait peint des vases pour le potier. » Les frères Dossi, d'ailleurs, dominaient l'atelier; employés par Alphonse d'Este pour décorer ses palais de tableaux et de fresques, ils ne dédaignaient pas de diriger de plus humbles travaux; en 1523, deux livres sont allouées à Dosso pour avoir employé deux jours à tracer des dessins pour le potier; Baptiste, son frère, reçoit une livre comme prix de modèles d'anses pour des vases.

M. Campori ne dit pas quelle fut l'influence particulière des Dossi sur l'ornementation des poteries, mais Giuseppe Boschini nous met sur la voie en rappelant combien ces artistes répandaient, dans

les palais confiés à leurs soins, les grotesques légers adoptés par Raphaël ; il faudrait donc étendre les termes de la protestation de Piccolpasso, et dire qu'on a faussement attribué à d'autres usines le beau blanc et les décors à grotesques inaugurés à Ferrare. Quant aux pièces à figures elles sont beaucoup moins rares qu'on ne le suppose ; on trouve abondamment dans les riches cabinets de la famille de Rothschild, les spécimens d'une admirable crédence évidemment fabriquée dans les années de transition du quinzième au seizième siècle, et dont une armoirie nous indique la destination et l'origine ; l'écu, parti de Gonzague et d'Este, ne peut être que celui de Jean François II, marquis de Mantoue, lequel avait épousé, en 1490, la célèbre Élisabeth ou Isabelle, fille d'Hercule Ier, duc de Ferrare, et sœur d'Alphonse, fondateur de la fabrique du château. Isabelle mourut en 1539 ; elle avait donc vu les majoliques de son frère dans le moment où elles brillaient du plus vif éclat ; femme éclairée, chantée par les poëtes, protectrice des lettres et des arts, il était naturel qu'elle voulût parer ses palais d'une vaisselle aussi remarquable que celle de Biagio de Faenza ; et, comme pour lui donner une consécration plus solennelle, elle y fit peindre, non pas seulement les armes réunies des familles de Gonzague et d'Este ; mais encore des chiffres, des devises, aujourd'hui inex-

plicables et qui donnent pourtant à la crédence un caractère tout particulier d'intimité familière : l'alpha et l'oméga, un Y enlacé avec un S, et quel-

ques autres de ces chiffres ont été pris pour des marques de peintres; Xanto, auquel on en a attribué quelques-uns, n'apparaît dans l'art qu'à une époque bien postérieure à la mort d'Isabelle et surtout à celle de son mari (1519).

Nous avons parlé jusqu'ici de la fabrique officielle, dite du Château, subventionnée par Alphonse Ier. M. Guiseppe Campori nous en fait connaître une autre que protégeait don Sigismond d'Este, frère du duc de Ferrare. Installée dans le palais de Schifanoia, sous la direction d'un maître ouvrier, Biagio Biasini de Faenza, on en trouve mention dans les archives, de 1515 à 1524, et, en 1523 on voit qu'il y résidait trois peintres dont le principal était el Frate, et les deux autres Grosso et Zaffarino.

M. Guiseppe Campori ne voudrait pas borner là l'œuvre de Ferrare pendant la première moitié du seizième siècle, et surtout la part d'Alphonse Ier. Selon le savant auteur, ce prince serait le véritable inventeur de la porcelaine européenne, et voici le titre qu'il donne à l'appui de son assertion : c'est

une lettre écrite au duc par son ambassadeur à Venise, Giacomo Tebaldi :

« J'adresse à Votre Excellence un petit plat et une écuelle de porcelaine contrefaite (*ficta*) que lui envoie le maître à qui elle les a elle-même commandés. Et le dit maître dit que ce travail n'a pas réussi comme il l'espérait, et il en allègue pour raison qu'il aura donné trop de feu. Le magnifique seigneur Catharino Zeno, qui était présent et fait bien ses compliments à Son Excellence, et moi, avons prié ce maître de vouloir bien faire d'autres plats, en cherchant à le ranimer par l'espoir du succès. Nous n'avons pu y réussir; et il m'a dit ceci en propres termes : « Je fais présent à votre duc de l'écuelle, et je lui envoie ce petit plat pour qu'il ne doute pas de mon désir de le servir; mais je ne veux, en aucune façon, continuer à jeter ainsi mon temps et mon argent. S'il voulait faire la dépense, je consentirais à y mettre mon temps, mais je ne veux plus faire de tentative à mes frais. »

« Je l'ai bien engagé à venir habiter Ferrare, et lui ai dit que Votre Excellence lui fournira toutes les commodités désirables, qu'il pourra travailler et gagner beaucoup, etc. Il m'a répondu qu'il est trop vieux, et ne veut pas s'en aller d'ici. Venise, 17 mai 1519. »

Ceci prouve, ce nous semble, un essai tenté à Venise par un artiste inconnu, dont les travaux

avaient été signalés à Alphonse I^{er}; mais le prince comprit lui-même qu'il n'avait nul honneur à retirer d'une découverte faite au loin, même à ses frais, et l'artiste ne pouvant venir à lui, il laissa tomber l'entreprise.

De 1534 à 1559, c'est-à-dire pendant le règne d'Hercule II, successeur et fils d'Alphonse, les majoliques furent peu encouragées; les archives de l'époque font présumer à M. Campori que Pierre-Paul Stanghi, de Faenza, fut le seul artiste qui s'occupa de la fabrique.

Alphonse II s'inspira des traditions de son aïeul et il donna une impulsion nouvelle aux travaux céramiques. Vasari en témoigne lorsqu'il parle « des vases merveilleux en terres de plusieurs sortes et d'autres en porcelaine d'une fort belle tournure » qui se font à Ferrare. Ici M. le marquis Campori place une observation fort judicieuse qui permettra d'établir, quant aux majoliques ferraraises, deux écoles bien distinctes; Alphonse I^{er} employa certainement des artistes faentins, et c'est parmi les ouvrages attribués aux Marches qu'il faut chercher leurs peintures. Alphonse II, arrivé au moment où la fabrique d'Urbino dominait toutes les autres, chercha à en imiter les produits et s'attacha des hommes rompus aux habitudes et au style de cette usine. Certes, nous reconnaissons avec le savant de Modène, combien est

délicate la répartition entre des centres divers, d'œuvres procédant de la même idée et obténues par les mêmes méthodes ; mais, dans la grande peinture, le vulgaire se contente de reconnaitre une école : les délicats distinguent la touche du maître de celle de ses élèves, et ils ne confondent pas un original avec une copie contemporaine ; il en sera de même en céramique pour ceux qu'une étude intelligente dirigera dans l'analyse sérieuse des choses analogues en apparence.

Les deux noms qui se répètent le plus souvent dans les archives de la maison d'Este sont ceux de Camillo d'Urbino et de Battista, son frère, tous deux peintres en majoliques. M. Campori établit par d'excellentes raisons que ce Camillo n'est point un membre de la famille Fontana ; il mourut accidentellement en 1567, époque à laquelle, suivant Raffaelli, Camillo Fontana fut appelé au service du duc de Ferrare. Il n'y a peut-être pas contradiction entre les deux documents, et l'on pourrait admettre qu'un Camillo vint remplacer l'autre dans l'exploitation des majoliques, ce qui n'expliquerait que mieux l'étroite analogie de certaines pièces de Ferrare avec l'œuvre du grand peintre d'Urbino. Le premier Camillo était déjà au service du duc en 1561, recevant un salaire de six ducats d'or, et tout doit faire supposer qu'il était spécialement occupé des essais dirigés par Alphonse II dans le but d'ob-

tenir une poterie translucide ou porcelaine. En effet, les documents recueillis sur sa mort tragique, laissent le fait à peu près démontré : le 21 août 1567, Camillo conduisit quelques gentilshommes d'Urbino à la célèbre fonderie où se trouvait l'artillerie ducale; le maître fondeur, oubliant qu'une pièce était chargée, y fit pénétrer une bougie attachée au bout d'une lance, afin de faire admirer le poli intérieur du métal ; l'explosion se fit et le boulet tua trois des gentilshommes et blessa grièvement et le maître fondeur et Camillo lui-même. Aussitôt on se préoccupa d'obtenir de cet homme toutes les révélations désirables sur son secret ; il promit de le faire si son mal s'aggravait, et d'ailleurs, le duc fut assuré que Battista possédait les recettes de la porcelaine, sauf la manière de mettre la dorure. L'événement fit assez de sensation pour que Bernardo Canigiani, ambassadeur du grand-duc de Florence, écrivît à sa cour, mentionnant parmi les victimes « Camillo d'Urbino, fabricant de vases, et peintre, et en quelque sorte chimiste de Son Excellence, qui est le véritable inventeur moderne de la porcelaine. »

En rapprochant ceci de ce que nous avons dit précédemment de la porcelaine des Médicis, il est difficile de ne point accorder à Alphonse II la priorité de ce genre de fabrication, ou plutôt des tentatives faites pour l'obtenir. Seulement, on est en-

core à trouver une pièce sortie des usines de Ferrare, tandis que la porcelaine de Florence existe dans toutes les collections d'élite. Revenons donc à la faïence : M. Campori ne trouve aucune mention qui y soit relative au delà de 1570, époque des tremblements de terre qui désolèrent la ville pendant neuf mois consécutifs ; des phénomènes semblables s'étant renouvelés jusqu'en 1574, l'auteur pense que la fabrication des objets d'art fut suspendue ou abandonnée.

Certes, dans des temps de calamités publiques, les arts éprouvent un arrêt momentané ; toutes les forces vives de la nation se concentrent sur les remèdes à opposer au mal. Mais le désastre réparé, il appartient aux chefs des peuples de remonter les ressorts détendus et d'imprimer un nouvel élan aux puissances intellectuelles. Ainsi dut faire Alphonse II ; et lorsqu'en 1579 il épousait Marguerite de Gonzague, ce n'est point à des artistes étrangers qu'il allait commander les crédences où son amour s'exprimait par l'emblème d'un bûcher incandescent entouré de la devise : *Ardet æternum* ; nous partageons à cet égard l'opinion de Giuseppe Boschini, et nous sommes confirmé dans notre croyance par deux pièces du Louvre, dont l'une est certainement de date ancienne, et l'autre, sortie du même moule, porte la légende amoureuse du service de mariage d'Alphonse II. On s'accorde,

d'ailleurs, généralement à attribuer à l'usine de Ferrare des pièces à relief, presque blanches, timbrées d'armoiries, dont la fabrication s'est prolongée sous le règne de César d'Este, et peut-être jusqu'à sa dépossession en 1598.

Modène. Nous incrirons ici pour ordre le nom de cette principauté, où se retirèrent les ducs de Ferrare, dépossédés par le pape Clément VIII. Nous n'y retrouverons, en effet, la majolique qu'au commencement du dix-huitième siècle, et dans une voie étrangère aux errements de la renaissance.

CHAPITRE VII.

Fabriques de la Vénétie.

Venise. Voilà un grand centre intellectuel pour lequel, jusqu'en ces derniers temps, l'histoire était restée muette; Venise, comme Florence, avait vu ses œuvres enrichir le bagage de fabriques moins anciennes et moins importantes que les siennes; les intéressantes recherches de M. le marquis Giuseppe Campori ont mis un terme à ce déni de justice : Ferrare et Venise reprendront désormais le rang qui leur est dû, et les curieux auront à colliger les précieuses majoliques qui témoignent de la gloire de ces deux foyers de lumière artistique.

Recueillons donc d'abord les renseignements écrits empruntés aux archives de Modène, puisqu'ils sont les plus anciens qui concernent Venise.

En 1520, Titien, dont les bonnes relations avec Alphonse Ier, duc de Ferrare, n'avaient jamais été interrompues, fut chargé par ce prince de faire exécuter une grande quantité de verres à Murano, et des vases de terre et de majolique destinés à la pharmacie ducale. Tebaldo, agent d'Alphonse, s'aboucha avec le peintre, qui voulut surveiller lui-même l'exécution de la commande et en constater la réussite.

Le 1er juin Tebaldo écrivait à son patron : « Par le batelier Jean Tressa j'envoie à Votre Excellence onze grands vases et onze moyens, et vingt petits en majolique, avec les couvercles commandés par Titien pour la pharmacie de Votre Excellence. »

La fabrication était donc alors dans toute sa perfection à Venise, puisque l'inventeur du plus beau blanc connu, le fondateur de l'une des plus importantes usines de l'Italie, se montrait empressé de posséder des ouvrages jugés *réussis à merveille* par un maître de premier ordre. Non-seulement la majolique était alors courante, mais on cherchait plus encore, le secret de la porcelaine ; nous avons donné, p. 225, les documents relatifs aux négociations entamées entre l'ambassadeur de Ferrare à Venise et certain maître inconnu qui, en 1519, envoyait deux essais de porcelaine à Alphonse Ier. Ce maître, trop âgé alors pour consentir à se rendre à Ferrare, devait être l'un des doyens de la faïen-

cerie, et, pour notre part, nous n'hésitons pas à faire remonter l'origine des fabriques vénitiennes à la seconde moitié du quinzième siècle. S'il fallait citer des preuves nous renverrions les curieux à un précieux Albarello de la collection de M. Fayet; on y voit une de ces têtes caractérisées des primitifs italiens, aux longs cheveux coupés droit sur le front, aux traits énergiques et accentués; des ornements hardis l'environnent, et dans la décoration court une légende en patois vénitien qui vient confirmer l'origine et la date révélées par le style de la peinture.

Cette époque reculée a des représentants parmi les vases en demi-majoliques de nos musées; quant aux commencements du quinzième siècle, il faut les chercher encore dans la masse des produits attribués aux usines anciennement connues; on comprend qu'ils peuvent facilement s'y confondre; en 1501 Venise enlevait la ville de Faenza à César Borgia, et la conservait jusqu'en 1508, malgré les réclamations de Jules II; la république acquérait en outre Rimini de Pandolphe Malatesta; elle se trouvait ainsi en possession de deux centres importants de fabrication céramique, et elle pouvait perfectionner ou modifier les premiers errements de ses artistes en se mettant au niveau de la pratique la plus avancée.

Lorsqu'en 1545, Francesco Pieragnolo vint élever

une faïencerie avec le concours de son père Gianantonio de Pesaro, ce Castel-Durantin put introduire un nouveau style à Venise, mais non y créer une industrie inconnue. Du reste l'erreur accréditée par Vicenzo Lazari, qui considère les poteries antérieures à 1545 comme le résultat d'importations faites de Faenza ou de Castel Durante, provient de ce que le savant conservateur du musée Correr n'avait pu découvrir, dans les archives de Venise, aucun document de date plus ancienne que le récit de Piccolpasso sur la fabrique de Pieragnolo. Aujourd'hui, on ne saurait plus hésiter à restituer aux artistes vénitiens et le pavage en majolique fait dans la sacristie de Sainte-Hélène, aux frais de la famille Giustiniani, qui y fit peindre ses armes en 1450 et 1480, et celui décoré de l'écu de la famille Lando, qui existe encore dans la chapelle de l'Annonciade, à l'église de Saint-Sébastien; celui-ci avec la date de 1510 porte le monogramme VTBL, renfermé dans la lettre Q en grande capitale.

Le 25 mai 1567, Battista di Francesco écrivait au duc de Ferrare cette singulière lettre :

« Le serviteur très-fidèle et spécial de Votre Excellence, maître Baptiste (fils) de François, maître en majolique et fabricant de vases très-nobles, rares, très-beaux et de différentes qualités, notifie, par cette lettre mal composée, à Votre Excellence,

qu'il habite actuellement Murano, dans le district de Venise, avec sa femme et ses enfants, et qu'il y tient une boutique bien pourvue de vases et autres productions du même genre. Ayant entendu exalter la magnanimité et la réputation de V. E. par plusieurs seigneurs et gentilshommes vénitiens, il a été pris du désir de la servir avec les ouvrages de son art, qui lui plairont, il l'espère, vu l'amour qu'elle porte à toutes les productions de l'art et à celles-ci particulièrement. Mais, ne pouvant pas abandonner sa boutique et ses pratiques sans l'aide de Dieu et de S. E., il lui demande un prêt de trois cents écus pour arranger ses affaires et venir fixer son domicile à Ferrare, dans le but d'y travailler à la requête de V. E. et de ses sujets. Et s'il lui plaît de lui accorder les trois cents écus qu'il demande, il obligera lui-même ses héritiers et tous ses biens, en la meilleure manière que l'on pourra, pour en assurer la restitution. Il prie de lui donner une réponse, à l'adresse de maître Baptiste de François, des majoliques et des vases, à Murano, Rio delli Verrieri, et il s'offre et se recommande à V. E. »

Nous venons d'épuiser les renseignements écrits; il nous faut maintenant recueillir, sur les faïences elles-mêmes, les indications qui confirment ou complètent l'histoire céramique de Venise.

Le Musée de South-Kensington renferme les dates les plus anciennes ; sur une pièce on lisait :

1540

Adi 16 Del ; sur l'autre : Adi 13 Aprille 1543. Mexe de Otubre.

Quant à la désignation d'origine on la trouve, sans date, sur un plat décoré en camaïeu bleu rehaussé de blanc sur berettino ; au revers est écrit : *In Venetia in côtrada di S^to Polo in botega dj M° Ludovico.* Elle est accompagnée d'indications précises, sur des échantillons conservés en Angleterre et au Musée de Brunswick ; le premier, représentant la destruction de Troie, porte: *Fatto in Venesia in Chastello 1546* ; le second : *1568 Zener Domenico da Venetia feci in la botega al ponte sito del andar a San Polo.* Cette boutique est probablement celle appartenant à M° Ludovico, et Domenico doit être un peintre attaché à l'établissement.

Au moment où il écrivait, les ouvrages certains de Venise étaient tellement rares, ou si bien méconnus, que Vincenzo Lazari attribuait à la concurrence des faïences continentales la prompte destruction de l'industrie factice un moment implantée sur un sol sans argile et sans combustible. Mais la reine des mers n'était pas habituée à marchander sa gloire ; l'une des premières à faire descendre sur la terre cuite les nobles effigies inventées par ses peintres, elle ne renonça jamais à l'industrie des majoliques ; le seul livre de Piccolpasso en fournit la preuve à qui sait le comprendre.

On n'a pas assez remarqué, en effet, que cet écrivain céramiste est bien plus fabricant et décorateur qu'artiste en *histoires;* il parle peu de scènes empruntées aux grands maîtres, et s'il décrit le genre d'un atelier, c'est dans les arabesques, les rinceaux et les compositions symétriques qu'il en cherche les caractères. Ainsi a-t-il fait pour Venise, dont il cite les paysages, les fleurs et fruits, les arabesques, livrés *alla dozzina*, en grand nombre, et destinés à une exportation commerciale considérable.

A mesure qu'on s'éloigne donc des débuts de la renaissance, l'industrie domine l'art et l'on arrive, par une transition insensible, aux grandes ruines presques dichromes, quelquefois marquées ainsi :

aux compositions fleuries imitées des étoffes du dix-septième siècle. Il est même très-difficile d'établir la limite probable du seizième siècle, car le goût s'est affaibli progressivement et le passage est insaisissable. Pour nous, tout ce qui procède encore de la facture ou du style anciens, restera renaissance ; nous ferons commencer les temps

modernes de Venise à cette fabrication à reliefs, en terre mince à son métallique, tout à fait étrangère aux traditions des usines continentales.

Par suite, nous mentionnerons ici les pièces de l'établissement inconnu et plus ancien qu'on ne l'admet généralement, dont la marque consiste dans un chiffre symbolique composé des lettres A R G G, A F G G, combinées avec une ancre, ou plutôt un grappin ; ce chiffre,

rapproché de celui-ci,

semble indiquer une commune origine, bien que le premier se trouve habituellement sous des pièces à paysages et le second sous le sujet de Judith et Holopherne entouré des reliefs dont il vient d'être question.

Une marque étroitement unie, par l'esprit, avec celle qui précède, se trouve sur une grande fontaine en forme de jarre, conservée au musée de Cluny ; des mascarons et des guirlandes en relief

la décorent ; quelques bouquets semés dans le fond et une armoirie ajoutent à sa richesse ; enfin une sorte d'hameçon tourné en C

se répète dans les guirlandes et rappelle les deux lettres du monogramme ordinaire. Un plat représentant la Salutation angélique offre cette même marque avec la date de 1571. Qu'est-ce que cet engin de pêche affectant comme l'autre la figure d'une lettre ? Est-ce une énigme, une sorte de calembour ? En italien l'hameçon s'apelle *amo* ; y a-t-il quelque rapport entre ce nom et celui de l'atelier ? Toutes ces questions sont à peu près insolubles aujourd'hui ; ce que nous pouvons comprendre, c'est qu'il est assez naturel qu'une ville émergeant des lagunes, et où l'on trouve à peine assez de terre pour asseoir les monuments, affectionne particulièrement les emblèmes maritimes. On a cité, il est vrai, une majolique signée par un certain Louis-Denis Marini, où les hameçons ont été placés de chaque côté de la date 1636. Une trop grande distance sépare la jarre de Cluny et le plat cité plus haut, pour que nous admettions qu'une même main a décoré ces pièces ; l'hameçon est donc une marque d'atelier et non une signature de peintre.

Au surplus, nous verrons plus tard l'ancre mar-

quer les porcelaines de Venise comme celles de l'Angleterre et manifester ainsi chez deux peuples éloignés et à des époques voisines, une même prétention à l'empire des mers.

Nous renvoyons, d'ailleurs, à l'histoire des temps modernes pour les fabrications intéressantes qui montrent la lutte du style ancien avec cette fabrication fleurie et coquette qui cherchait à faire concurrence aux poteries de l'extrême Orient.

Trévise. Dès le quinzième siècle cette ville avait ses usines céramiques, puisque Garzoni en parle dans la *Piazza universale*; il est vrai que la mention est peu flatteuse et tout à l'avantage des produits de faenza qu'il déclare aussi supérieurs à ceux de Trévise que les truffes le sont aux vesseloups. Mais le progrès était rapide, dans ces temps de passions violentes et d'exubérance morale, et une pièce conservée en Angleterre semble prouver qu'on était promptement arrivé à des résultats remarquables là où Garzoni ne trouvait qu'à blâmer.

Décrivons, d'après Chaffers, cette intéressante majolique : sa forme est celle d'un plat creux ou d'un bol évasé; au pourtour, des arabesques se détachent sur fond bleu; le sujet intérieur est le Sermon sur la montagne; en dessous est un portrait supporté par des amours et entouré de cette légende circulaire : D.O.N:P.A.R.I.S.I:OE.D:A.T.R.A. V.I.S.I.O. Un cartouche renferme la date MDXXX8;

la singularité du mélange des chiffres romains et arabes s'ajoute à celle de l'inscription, coupée par des points et par un groupe inexplicable. Don Parisi était-il l'artiste auteur de l'ouvrage ou le destinataire? Nous n'osons nous prononcer.

Cette pièce, comparée à d'autres, aiderait peut-être à reconstituer la part de Trévise dans l'histoire céramique; le travail n'a jamais dû y être interrompu, et nous trouverons une série intéressante d'œuvres du dix-huitième siècle qui prouvent que la technique s'y maintenait dans les bonnes traditions.

Il existait même alors, à côté des établissements où l'on imitait la porcelaine, une fabrique à l'enseigne de la cloche, qui faisait encore des *graffiti alla castellana*.

PADOUE. Cette fabrique est aussi fort ancienne et voici sur ses origines ce que rapporte V. Lazari :
» Dans la rue qui conserve encore le nom des *Bocaliers* (fabricants de vases), existe une maison récemment restaurée dans laquelle on a trouvé, il y a peu d'années, la trace des fours qui y étaient établis; les parois donnant sur la rue étaient revêtues de carreaux triangulaires alternativement blancs e bleus, parmi lesquels était encastré un disque de majolique de 52 centimètres de diamètre, qui se trouve aujourd'hui placé dans le musée de la ville. La Madone et son fils sont représentés sur un trône,

entre saint Roch et sainte Lucie et entourés de petits anges ; en bas est une armoirie ; le fond est légèrement creusé ; les figures en relief sont blanches, moins les cheveux, teintés en jaunâtre, et la robe de la Vierge qui est d'un bleu pâle. L'émail est peu abondant et la terre grossière. Ce précieux disque est connu pour avoir été fait d'après un carton de Nicolo Pizzolo, élève du Squarcione et compétiteur de Mantègne ; on trouve son nom sur le sommet du trône : NICOLETI. »

Là encore une grande distance sépare les commencements et l'œuvre courante; un plat représentant Mirrha, porte PADVA 1548 ; un autre (Polyphème et Galatée) $\frac{\text{A PADOV}✢}{1564}$; un dernier, avec le sujet d'Adam et Ève, est plus récent encore, on y lit : A PADOV 1565; ainsi plus d'un demi-siècle s'écoule sans qu'on saisisse aucun document sur une usine dont les travaux n'ont jamais dû cesser. On sait même que certains vases de pharmacie à deux anses et à fond gris-perle relevé de fleurs, d'arabesques et parfois de grotesques, étaient connus sous le nom de vases *alla padovana*. Généralement d'un assez pauvre travail, ces ouvrages se sont continués jusqu'au dix-septième siècle.

BASSANO. Vers 1540 un certain Simone Marinoni fonda l'usine de Bassano dans le faubourg appelé le *Marchesane;* mais il ne paraît pas que ses tra-

vaux eussent une grande valeur; une pièce de 1555, représentant saint François, saint Antoine et saint Bonaventure, est mal peinte et manquée comme couleurs et comme vernis. Vers la fin du seizième et au commencement du dix-septième siècle l'établissement produisit des tasses, des soucoupes et autres objets de moyenne dimension, d'une réussite parfaite et à paysages, dans le genre de Venise. L'une de ces tasses porte la signature :

Les Terchi sont une famille romaine vouée à la céramique, et qui paraît avoir promené son talent dans un grand nombre d'établissements. Le Louvre possède (n° 599) une assiette représentant Loth et ses filles fuyant les flammes de Sodome, et qu'Antonio Terchi a signée dans la forme reproduite plus haut. La couronne de fer n'est pourtant pas l'attribut spécial de Bassano; nous la retrouverons sur des majoliques d'autre origine.

Vérone. Le nom de cette fabrique a été longtemps ignoré des curieux; mais une magnifique pièce exposée à South-Kensington, a révélé l'importance du fourneau et le mérite des artistes qui y cuisaient en 1563.

Nous reproduisons ici la signature de cette pièce,

laquelle représente la famille de Darius devant Alexandre; voici sa légende : 1563 *adi* 15 *genaro Iio giovani Batista da faenza. In Verona.* M. Chaffers appelle le peintre Francesco-Giovan-Battista, mais nous lisons, avec M. Robinson : Iosef-Goivan-Battista; originaire de Faenza, était-ce en passant qu'il laissait à Vérone un gage de son talent, ou bien y avait il fondé lui-même l'établissement dont son œuvre porte le nom? Une circonstance particulière éclairerait peut-être la question; c'est le monogramme compliqué qui se lisait au-dessous de la légende; par un malheureux hasard, une large écaille enlevée dans l'émail détruit la plus grande partie des lettres, et ne permet plus de voir qu'un I lié à un M et un V. Ce ne peuvent être là, toutefois, les initiales du nom de l'artiste. Faudrait-il y chercher la marque habituelle du maître de la *bottega* où travaillait Joseph-Jean-Baptiste?

CHANDIANA. Située près de Padoue, cette fabrique paraît s'être spécialisée dans les imitations de la Perse; sur une faïence médiocrement blanche, elle fait éclater des bouquets où la jacinthe, les tulipes et les œillets d'Inde s'épanouissent comme des gi-

randoles d'artifice. Quelques coupes à pied bas semblent annoncer une époque assez ancienne; mais des plats et surtout de grosses potiches ventrues ne remontent pas au delà du dix-septième siècle; une de ces pièces nous a montré la date de 1633.

Les ouvrages de Chandiana sont très-rarement marqués : les lettres S. F. C. sont le seul monogramme que nous y ayons rencontré; sur une coupe à pied, d'excellente forme et de bonne époque, bien que le décor fût exactement semblable à celui des spécimens plus modernes, nous avons relevé cette inscription difficile à expliquer : MS. DEGA. Inscrite sur une bandelette ou un cartouche qui coupait le bouquet par le milieu, elle paraît se rapporter bien plutôt au destinataire de la pièce qu'à l'artiste décorateur. En est-il de même de la légende PA. CROSA relevée par M. Chaffers et qu'il explique par le nom de Paolo Crosa ?

CHAPITRE VIII.

Fabriques des états de Gênes.

GÊNES. Une grande obscurité est aussi répandue sur l'histoire céramique de cette ville ; la plupart des écrivains éludent la difficulté des recherches en généralisant ce qu'ils ont à dire sous des phrases ambiguës telles que : les fabriques de la côte de Gênes, les usines de l'état de Gênes; puis ils citent Savone, et tout est dit. Mais Savone est un établissement de la décadence, et Gênes est un centre dont l'activité remonte aux premières années du seizième siècle; Piccolpasso ne dit-il pas qu'on y emploie la terre d'extraction ? Ne décrit-il pas les décors qu'on y exécute et qui participent de ceux de Venise ? Ce sont les élégantes arabesques, les feuilles aux larges rinceaux, les paysages semés de fabriques et coupés par les eaux.

Évidemment, la plupart des ouvrages de Gênes sont, comme ceux de Venise, confondus dans la foule, faute d'un signe pour les reconnaître ; plus tard, vers les commencements du dix-septième siècle, lorsque la fabrique chercha à faire distinguer ses produits de la poterie de Savone, entièrement identique par la facture et le décor, elle marqua par la figure de son phare, ce qui n'empêche pas la plupart des auteurs d'avancer que cette figure

est l'une des signatures de Savone. Il peut y avoir une étroite analogie entre les œuvres de la décadence génoise et celles de Savone, mais on peut encore les distinguer, et il faut surtout chercher les premières majoliques de Gênes dont l'émail et les couleurs sont remarquables.

Savone. Cette ville, située sur le littoral à huit lieues ouest de Gênes, a produit énormément, vers la fin du seizième siècle et au commencement du dix-septième. Il faut l'avouer, toutefois, c'est là une fabrication essentiellement commerciale où le camaïeu bleu domine, et que les traditions du grand art relèvent bien rarement.

La marque habituelle de Savone consiste dans les armes de la ville :

c'est un écu de gueules au pal d'argent et au chef de même chargé d'un aigle naissant de sable ; la couronne crénelée est celle des villes. Parfois l'armoirie est accompagnée de chiffres tels que GS, G^AG ou d'emblèmes. Les lettres G S paraissent se rapporter à un Girolamo Salomoni qui florissait vers 1650 ; mais la principale marque de la famille Salomoni est le nœud de Salomon, figure cabalistique composée de deux triangles superposés formant une étoile.

On attribue à Gian Antonio Guidobono la signature G^AG. Cet artiste eut deux fils, Bartolomeo et Domenico, qui continuèrent la fabrication concurremment à Gian Tommaso Torteroli et à Agostino Ratti que nous retrouverons plus tard.

On a prétendu voir l'œuvre d'un Salomoni dans des faïences polychromes portant au revers

Nous ferons remarquer qu'ici la figure est une

étoile à cinq branches sans aucun rapport symbolique avec le nom des artistes anciens de Savone.

Albissola, village situé à une lieue de la ville, en a été la succursale, et les Conrade, principaux fondateurs de notre usine de Nevers, sont sortis de cette fabrique ; il ne paraît y avoir aucune différence entre les produits d'Albissola et ceux de la dernière époque de Savone. Pourtant un tableau formé de plaques réunies et représentant la nativité, porte, avec la date de 1576, le nom du lieu : *Arbisola*, celui du potier, *Agostino*.... et la signature du peintre *Gerolamo* d'Urbin.

CHAPITRE IX.

Fabriques du royaume de Naples.

Naples. La confusion la plus absolue règne parmi les produits de l'ancien royaume de Naples; Castelli est, pour les uns, la seule et unique usine connue; les autres parlent de Naples en lui attribuant, et les œuvres de Castelli, et une partie de celles de la décadence italienne.

Dès les premières années du seizième siècle les majoliques du royaume de Naples étaient célèbres, puisque Antonio Breuter, dans sa *Cronica generale di Spagna*, cite les faïences de Castelli, dans les Abruzzes, et celles de Pise et de Pesaro, comme pouvant rivaliser avec les antiques vases de Corinthe, comparaison sans doute plus ambitieuse que vraie, et qui semblerait prouver que l'auteur parlait de choses qu'il n'avait pas vues. Mais on pourrait induire de la date du livre (1540), et du

rapprochement des noms de Castelli et de Pesaro, une sorte de similitude dans les travaux des deux usines qui auraient abordé, l'une et l'autre, les faïences à reflets.

C'est encore à l'avenir qu'il faut laisser le soin d'éclairer ces questions. Quant à Naples, nous trouvons son nom sur des ouvrages de la fin du seizième siècle, empreints du style de l'époque, et qu'il eût été facile de confondre avec les poteries du Nord de l'Italie. Ce sont des vases de forme, de taille colossale et composés évidemment pour la grande décoration, car une seule de leurs faces est peinte ; des anses formées de cariatides, ajoutent à la pompe de ces vases, dont les sujets sont religieux. La pêche miraculeuse, le Christ au Jardin des Oliviers, etc., y sont représentés en camaïeu bleu repiqué de noir ; le dessin est facile, encore élégant bien que peu serré, et la touche est hardie et spirituelle.

Sur l'un on lit : *Fran^co Brand.... Napoli.... Gesu novo ;* au-dessous est une marque importante à plus d'un point de vue, la voici :

Le second porte, sous ce même monogramme cou-

ronné, les noms : *Paulus Franc^{us} Brandi Pinx* » 68 +; le chiffre nous paraît être l'indication de l'année 1568. Un dernier vase, positivement daté, a été fait par un artiste du même atelier dont voici la signature : P. il sig. Francho Nepīta. 1532.

Ici la couronne fermée et radiée (couronne de fer) a une importance capitale; elle spécialise toute une série d'œuvres attribuées, tantôt à Castelli, tantôt alle Nove, près Bassano. Souvent cette couronne est surmontée d'une étoile, et elle accompagne des monogrammes divers :

il est assez rare que le monogramme soit sous la couronne traversée par une ou deux palmes; l'aspect des pièces marquées ainsi est celui des

faïences du nord de l'Italie ; sur une couverte bleuâtre et très-fluide s'étendent des sujets, peu corrects, mais jetés avec une certaine hardiesse sur des fonds de paysage. Quelques spécimens sont évidemment postérieurs au seizième siècle, ce que démontre le costume civil des personnages.

Il ne faudrait pas confondre la couronne de fer avec celle des grands-ducs de Toscane ; celle-ci, dont nous avons donné la figure à la page 143, existe sur des majoliques toutes particulières, décrites en leur lieu.

On remarquera d'ailleurs que la couronne de fer napolitaine est constamment fermée, tandis que celle de Bassano est ouverte et simplement radiée ;

cette différence peut aider à distinguer des œuvres produites aux deux extrémités de l'Italie, en supposant que les caractères de fabrication et de décor ne suffisent pas pour les séparer.

Castelli. Ce qui précède fera comprendre aux curieux combien il est difficile de déterminer les ouvrages de Castelli. Où sont ceux de la première époque, tant vantés par Breuter ? Quel est leur style ? Sous quel nom passent-ils sous nos yeux ? Autant de problèmes dont la solution est réservée à l'avenir.

Quant à la fabrication presque moderne dont les Grue, les Fuina, les Gentili furent les principaux adeptes, ce n'est pas ici le lieu d'en entretenir le lecteur ; nous ferons ressortir ailleurs et l'importance de leurs efforts pour ressusciter un art pour ainsi dire oublié, et les causes qui rendirent ces efforts infructueux.

Sicile. Il est impossible de séparer la Sicile de l'ancien royaume de Naples ; mais que dire de ce pays ignoré? Il a eu certainement sa brillante page dans l'histoire, bien que les événements survenus ailleurs l'aient presque fait oublier. Nous l'avons expliqué dans la première partie de ce livre, les Arabes, exilés de l'Espagne, fondèrent en Sicile des fabriques où les procédés de Malaga furent appliqués à un degré de perfection moindre, mais avec des formes identiques. Les lustres brillants qui devaient plus tard se répandre dans l'Italie, illuminèrent d'abord les vases sortis de Calata-Girone, et, d'après le témoignage des savants de cette cité, lorsque le hasard y fit découvrir les restes d'anciens fours, on y trouva pêle-mêle, et les fragments des œuvres dorées, et des débris de majoliques semblables à celles que la péninsule produisait au seizième siècle.

Chez nous, sans doute, ces précieux témoins eussent été conservés pour servir de types et faciliter la détermination d'ouvrages confondus dans

la foule des inconnus. Espérons qu'avec leurs simples souvenirs, les curieux et les érudits de la Sicile pourront un jour reconnaître et divulguer les majoliques de leur pays.

CHAPITRE X.

Fabriques de la Sardaigne.

Turin. Pour justifier le rang qu'occupent ici les usines de l'ancien duché de Savoie et du royaume de Sardaigne, il nous suffit d'emprunter cette phrase de Lanzi: « Si le Piémont a le mérite d'avoir assuré, par sa protection, le loisir dont l'Italie avait besoin pour se livrer aux beaux-arts, il a eu le malheur de ne pouvoir jamais se l'assurer à lui-même d'une manière durable. »

Sous le règne de Charles III, le duché de Savoie fut en quelque sorte le champ de bataille où les plus belliqueux monarques du siècle, François Ier et Charles-Quint, vidaient leurs différends; il fallait qu'Emmanuel-Philibert, dit Tête de fer, vînt apporter la terreur en France par la victoire de

Saint-Quentin pour que le traité de Cateau-Cambresis le remit en possession de ses états en 1559, et lui permit de rendre quelque repos à des peuples écrasés par la servitude étrangère et les misères d'une guerre incessante.

Nous devons croire que l'une des premières préoccupations du prince fut d'appeler autour de lui, avec les savants et les littérateurs, quelques-uns de ces artistes qui illustraient l'art céramique en Italie; nous en trouvons la preuve dans des documents récemment publiés par M. le marquis Giuseppe Campori de Modène. Voici ces documents empruntés aux archives royales de Turin et extraits du *registre du compte de la Trésorerie générale :*

« Plus pour deux cents écus de trois livres l'un, payés à maître Orazio Fontana et à maître Antonio d'Urbin, pour prix de certains vases de terre portés à S. A. comme il appert de l'ordre de Son Altesse, donné à Nice le 6 janvier 1564, lequel est remis en même temps que la quittance, comme de raison, le 7 dudit mois et an L. 600. »

« Plus, le 15 d'août, payé à Antonio, potier d'Urbin, vingt écus de trois livres, à valoir sur les dépenses faites pour accompagner les majoliques envoyées à Son Altesse en France L. 60.

« Plus, pour deux cents écus de trois livres l'un, payés au T. Rév. seigneur Jérôme de la Rovère, archevêque de Turin, qui sont à compte et à valoir

sur un mandat de S. A. de 800 écus pareils, desquels ledit Mgr s'est porté répondant pour S. A. envers maître Orazio d'Urbin, chef des potiers de S. A., pour le compte des deux crédences de terre que ce maître a portées à S. A. comme il appert dudit mandat donné à Turin le 23 avril 1564, lequel, dûment signé et scellé, est joint au présent (et déposé) en la chambre, avec la quittance dudit Mgr, desdits 200 écus, écrite et signée le 20 d'août 1564. Je dis L. 600. »

Le savant modénais infère de ces deux pièces et surtout du titre : *chef des potiers du duc de Savoie*, donné à Fontana, que cet illustre céramiste était entré au service d'Emmanuel-Philibert ; nous ne pensons pas qu'il ait pu en être ainsi ; dès 1565, pour satisfaire à ses nombreux clients, Oratio avait ouvert à Urbino une fabrique qu'il exploita jusqu'à sa mort, survenue en 1571 ; il n'aurait pas abandonné cet établissement pour courir les chances d'une fortune nouvelle, en Savoie, lorsque sa réputation était consacrée ailleurs. A nos yeux le titre est purement honorifique ; il prouve la haute estime dans laquelle l'artiste était tenu par le prince qui le plaçait ainsi moralement à la tête des hommes nouveaux appelés à inaugurer la majolique à Turin.

Dans tous les cas, il reste démontré que la Savoie possédait une usine céramique en 1564, et nous

savons dans quelle voie Emmanuel-Philibert voulait qu'elle marchât. Pungileoni mentionne même un certain Francesco Guagni qui aurait été au service du duc; M. Campori considère cet homme comme un ingénieur militaire, mais il est cité ailleurs parmi les arcanistes qui auraient cherché le secret de la porcelaine à la cour de Savoie, vers 1567.

Malheureusement, les majoliques piémontaises sont rares, ou plutôt elles demeurent confondues parmi les autres, faute d'indications caractéristiques. Une pièce conservée en Angleterre dans la collection Reynolds, est la seule qui soit inscrite; on y lit : *Fatta in Torino adi* 12 *de setebre* 1577. Nous en avons vu une autre où, dans un paysage rappelant ceux de Venise, surgissait une tête de Chérubin laissant présumer une destination religieuse. Sons le pied, l'écusson cursivement tracé en bleu et non couronné

pouvait servir à faire attribuer l'ouvrage, sinon au règne d'Emmanuel-Philibert, au moins à celui de Charles Emmanuel le Grand.

Quelques autres majoliques réunies dans les collections ou répandues dans le commerce se spé-

cialisent par un décor bleu, voisin de celui appliqué à Savone; des personnages au costume de l'époque Louis XIII, des ornements déjà inspirés de la porcelaine chinoise, indiqueraient seuls une date assez basse, si l'écu à la croix traditionnelle, surmonté de la couronne fermée, ne précisait le règne de Victor-Amédée II, premier roi de Sardaigne en 1675, ou même de Charles-Emmanuel III qui succéda au trône en 1730.

Ces fabrications sont la souche de celle que nous retrouverons en plein dix-huitième siècle marquée parfois avec le même écusson, d'autres fois, comme dans la collection de S. Ex. le marquis d'Azeglio, avec la mention: *fabrica reale di Torino,* ou bien: *Gratapaglia, fe. Taur.*

LAFOREST. A la même période semble appartenir cette autre fabrique dont l'existence nous a été révélée par un bel échantillon signé: *Laforest en Savoye* 1752. Pourtant, il ne serait pas impossible que l'origine de ce centre remontât plus haut.

CHAPITRE XI.

Artistes italiens et marques qui peuvent leur être attribuées.

Dans les pages qui précèdent nous avons essayé de donner une idée succincte de l'histoire de l'art de terre en Italie; or, à côté des notions, malheureusement trop vagues, recueillies sur les artistes attachés à chaque centre, il importe de placer les noms et les marques des céramistes dont les œuvres sont parvenues jusqu'à nous, et de former ainsi une liste générale, sorte de livre d'or de la majolique.

ARTISTES.

AGOSTINO DI ANTONIO DI DUCCIO, Florentin, disciple de Luca della Robbia, et fondateur (selon V. Lazari) de la fabrique de Deruta, p. 115, 209.

Alfonso Patanazzi d'Urbino. p. 187.
Andrea della Robbia, 1454? 1528, p. 113.
Andrea di Bono, donateur de faïence, considéré à tort comme un artiste.
Andrea Volterrano. Ce nom n'est pas celui d'un céramiste ; Guid'Ubaldo II fit faire une crédence pour l'offrir à ce religieux, ce qu'explique la légende : *G. V. V. D. munus F. Andrea e Volterrano.*
Andreoli (Giorgio), fondateur de l'usine de Gubbio, p. 188.
Andreoli (Giovanni), frère de Giorgio, p. 188, 200.
Andreoli (Vicenzio ou Cencio), fils de Giorgio, p. 200.
Antonia, fille de Cencio et femme de Bertoldi.
Antonio de Faenza, Ferrare, 1522 p. 222.
Antonio d'Urbin, Turin, p. 258.
Ascanio del fu Guido, potier d'Urbino, 1502.
Atanasius, nom d'un donateur, pris à tort pour celui d'un artiste.
Avello. Voir Francesco Xanto.
Baldassar Manara de Faenza, 1528-1574, p. 150, 152.
Baldassar de Pesaro, 1550, p. 167.
Battista, frère de Camillo, de Ferrare, 1562, p. 227.
Battista Boccione, Urbino, p. 188.
Battista di Francesco, potier de Murano, 1567, p. 234.
Battista Franco, dessinateur de cartons pour les majoliques.
Benedetto, artiste de Sienne, p. 131.
Bernardino, potier d'Urbin, 1542.
Bernardino Gagliardini, potier de Pesaro, 1552.
Bernardo Buontalenti, Florence, p. 135.
Bertoldi, potier de Castel Durante, qui épousa Antonia, fille de M° Cencio, de Gubbio.
Biagio, de Faenza, Ferrare, 1501, p. 220, 223.
Biasini, Ferrare, 1515 à 1524, p. 224.
Boccione (Jos. Battista), potier d'Urbin, chez lequel travaillait Alfonzo Patanazzi, p. 188.

Brama (Giovano)? artiste de Faenza? p. 152.
Brandi, famille d'artistes de Naples, p. 252.
Buontalenti (Bernardo), Florence, p. 135.
Cambiasi (Luca), artiste de Gênes?
Camillo, travaille à Venise et à Ferrare, et, dans ce dernier lieu, fait de la porcelaine, p. 227.
Camillo del Pelliciaio, de Pesaro, fait de la porcelaine.
Camillo Fontana, frère d'Orazio, d'Urbin, p. 184, 227.
Cari (Cesare), peintre de Faenza; il travailla't à Urbino, chez Guido Merlino, p. 175.
Catto, artiste de Ferrare, 1528-1535, p. 222.
Cecco. Voir Francesco.
Cencio ou Vicenzio Andreoli, Gubbio, p. 200.
Cesare Cari, Faenza, p. 175.
Cesare da Faenza, le même que Cesare Cari.
Crosa (Paolo), artiste de Chandiana, p. 245.
Diomedo? artiste? de Viterbe, p. 218.
Domenigo da Venezia, 1568, p. 236.
Donino Garducci, Urbino.
Federico di Giannantonio, Urbino, p. 174.
Flaminio Fontana, fils de Nicolo, p. 134.
Fontana (Camillo), frère d'Orazio, p. 184, 227.
Fontana (Flaminio), neveu d'Orazio, travaille à Florence.
Fontana (Guido) dit Durantino, père d'Orazio, p. 172 et s.
Fontana (Nicolo), père de Flaminio, p. 178, 184.
Fontana (Orazio), célèbre peintre d'Urbin, p. 178 à 183, 258.
Francesco di Donino, d'Urbin. 1501.
Francesco Durantino, 1553, p. 173.
Francesco d'Urbino, Deruta, 1537, p. 214.
Francesco ou Cecco di Pieragnolo, Durantin, fonde une fabrique à Venise en 1545, p. 173, 233.
Francesco Garducci, Urbin, 1501, p. 174.
Francesco Guagni, d'Urbin, fait de la porcelaine pour le duc de Savoie, p. 139, 260.
Francesco Patanazzi, Urbino, décadence, p. 188.

Francesco Silvano, potier d'Urbin, 1541, p. 185.
Francesco Xanto Avello, Urbin, p. 175 et suiv.
Francho, artiste de Naples, 1582, p. 253.
Franco (Battista), dessinateur, a fourni des cartons pour la majolique.
Frate (il), peintre de Ferrare, 1515 à 1524, p. 224.
Frate (il), peintre de Deruta, 1545, p. 212.
Gagl'ardini (Bernardino), Pesaro, 1552.
Garducci (Donino), père de Giovanni.
Garducci (Giovanni di Donino), Urbin, 1477, p. 174.
Garducci (Francesco), Urbin, 1501, p. 174.
Gatti (les) de Castel Durante; deux membres de cette famille portent leur art à Corfou en 1530, p. 172.
Gatti (Giovanni), marié en 1540.
Gentile, de Castel Durante, 1363, p. 169.
Geronimo, peintre d'Urbin, 1585, p. 187.
Giacomo Lanfranco, 1569, — dore la faïence? p. 167.
Gianmaria Mariani, Urbin, 1530, p. 175, 186.
Giannantonio, de Pesaro, s'établit à Venise en 1545, avec Francesco di Pieragnolo, p. 234.
Gileo (maestro), artiste douteux?
Giorgio Andreoli, maestro Giorgio, fondateur de l'usine de Gubbio, p. 188 à 200.
Giorgio, vasajo, Deruta, p. 216.
Giovanni Andreoli, frère de Giorgio, Gubbio, p. 188, 200.
Giovanni dai Bistuggi, Castel-Durante, 1361, p. 169.
Giovanni della Robbia, 1525, p. 114.
Giovanni di Donino Garducci, Urbin, 1477, p. 174.
Giovanno Brama? Faenza? p. 152.
Giovinale Tereni, Montelupo, p. 141.
Girolamo della Robbia, 1525, p. 114.
Girolamo Lanfranchi, Pesaro, 1552, p. 167.
Girolamo d'Urbin, Albissola. 1576, p. 250.
Girolamo, petit-fils de Girolamo Lanfranco, 1599.
Girolamo Salomoni, Savonne, p. 249.

Gironimo, vasaro de Pesaro, le même que Girolamo Lanfranchi, p 167.
Gironimo, Urbin, 1585, p. 187.
Giulio d'Urbino, employé à Ferrare, a fait de la porcelaine?
Grasso, employé à Ferrare, a fait de la porcelaine, p. 224.
Guagni (Francesco), d'Urbin, fait de la porcelaine en Savoie, p. 139, 260.
Guido di Savino, peintre, établi à Anvers, p. 172.
Guido Durantino, père d'Orazio Fontana, p. 172, 175, 178, 181.
Guido Fontana, demeure à Pesaro en 1570.
Guidobono (Bartolomeo, Giannantonio et Domenico), artistes de Savone; décadence, p. 249.
Jacopo da Sant'Agnolo, Pesaro; y essaye la porcelaine.
Jero (nimo?), Forli, p. 156.
Josef Giovan Battista, Vérone, p. 244.
Lafreri (Antonio), nom d'artiste douteux, p. 216.
Lanfranchi. Voir Lanfranco.
Lanfranco (Francesco), Urbin?
Lanfranco (Giacomo), trouve le secret de dorer la faïence en 1569, p. 167.
Lanfranco (Girolamo) dalle Gabice, père du précédent, Pesaro, 1544.
Lanfranco (Ludovico), 1599, petit-fils de Girolamo.
Leucadius Solombrinus, Forli, ou Leocadio, p. 156.
Luca Cambiasi, artiste de Gênes?
Luca del fu Bartolomeo, Urbin, 1544, p. 175.
Luca della Robbia, 1438-1471, p. 111.
Luca della Robbia II, 1525, p. 114.
Luccio Gatti, Corfou, p. 172.
Lodovico, potier de Venise, 1500, p. 236.
Ludovico Lanfranco, petit-fils de Girolamo, 1599.
Manara (Baldassar) de Faenza, travaille pour le duc de Ferrare en 1536.

Marforio (Sebastiano), de Castel-Durante, 1519, p. 171.
Mariani (Gianmaria), Urbin, 1530, p. 175, 186.
Mariani (Simone di Antonio), Urbin, 1542, p. 175.
Marinoni (Simone), fondateur, en 1540, d'une fabrique à Bassano, p. 242.
Matteo, boccalaro, da Pesaro, père de Terenzio, p. 167.
Matteo di Raniere, potier de Cagli, établi à Pesaro en 1462.
Melchior, Ferrare, 1495, p. 220.
Merlino (Guido), potier d'Urbin, 1542, p. 185.
Nicola, artiste d'Urbin, p. 184.
Nicolo da Fano, Faenza, p. 151.
Nicolo, de Faenza? peut-être le même, p. 151.
Nicolo Fontana, frère d'Orazio, p. 178, 184.
Nicolo Pellipario, de Castel-Durante, père de Guido Durantino; meurt en 1547, p. 178.
Niculoso Francisco, de Pise; travaille en Espagne, p. 116.
Oratio detto Ciarfuglia, fait des essais de porcelaine à Pesaro, p. 139.
Oratio ou Orazio Fontana, Urbin, p. 178 à 183, 258.
Orillo, artiste? de la fin du seizième siècle.
Paolo Crosa, artiste de Chandiana, p. 245.
Papi (Pietro), Castel-Durante, p. 173.
Patanazzi (Alfonso), Urbin; décadence, p. 187.
Patanazzi (Francesco), Urbin; décadence, p. 188.
Patanazzi (Vicenzio), Urbin; décadence, p. 188.
Pedrinus Joannis à Bocalibus, Pesaro, 1396, p. 155, 161.
Pellipario (Nicolo), père de Guido Durantino et souche de la famille des Fontana, 1547.
Perestinus ou Prestinus, Gubbio, 1536, p. 202.
Piccolpasso (Cipriano), potier de Castel-Durante, auteur d'un livre sur l'art des poteries, p. 172.
Pieragnolo, Durantin, père de Cecco, établi à Venise.
Pier Paolo Stanghi, de Faenza; travaille à Ferrare, p. 226.
Pietro Papi, Castel-Durante; décadence, p. 173.
Pirote (Casa), nom d'une fabrique de Faenza, p. 149

Pozzarelli, fabricants de Castel-Durante.
Prestino ou Perestino, Gubbio, p. 202.
P^{tto} F^{co}, peintre d'Urbin, 1543.
Raffaelo Girolamo, Monte Lupo, p. 141.
Rainerio, nom d'artiste douteux.
Rinaldo, Pesaro, 1552.
Robbia (della), Andrea, 1454? 1528, p. 113.
Robbia (della), Giovanni, 1525, p. 114.
Robbia (della), Girolamo, 1525, p. 114.
Robbia (della), Luca le vieux, 1438-1471, p. 111.
Robbia (della) Luca II, 1525, p. 114.
Rombaldotti (Hipollito), Urbania, p. 173.
Salimbene, frère de Giorgio Andreoli, Pesaro, p. 188, 200.
Sebastiano Marforio, Castel-Durante, 1519, p. 171.
Silvano (Francesco), Urbin, 1541, p. 185.
Simone da Colonnello, Castel-Durante, 1562, p. 172.
Simone di Antonio Mariani, Urbin, 1542, p. 175.
Simone Marinoni, Bassano, 1596, p. 242.
Solombrino (Leocadio), Forli, p. 156.
Stanghi (Pier, Paolo), Faenza, 1559, p. 152, 226.
Terchi, fami le d'artistes de la décadence, p. 243.
Tereni (Giovinale), Monte-Lupo, p. 141.
Terenzio, fils de Matteo, Pesaro, p. 167.
Teseo Gatti, Corfou, p. 172.
Ventura di maestro Simone, Pesaro, 1462.
Vergilio, potier de Faenza, qui employait Nicolo da Fano, p. 151.
Vicenzio Andreoli ou Cencio, Gubbio, p. 200.
Vicenzio Patanazzi, Urbin, p. 188.
Xanto (Francesco-Avelli), Urbin, p. 175.
Zaffarino, Ferrare, 1515-1524, p. 224.
Zener Domenigo, Venise, 1568, p. 236.
Zova Maria, Urbino, p. 169.

Marques et monogrammes des artistes italiens.
Voir cette table à la fin du volume.

LIVRE V.

RENAISSANCE FRANÇAISE.

CHAPITRE PREMIER.

Son origine.

Il est peut-être encore plus difficile de saisir, en France, la nuance et le moment qui séparent la céramique du moyen âge de celle de la Renaissance, qu'il ne l'a été de trouver cette transition en Italie. Là, du moins, un fait est dominant : c'est la recherche de la poterie émaillée. Chez nous, les idées nouvelles ont seulement modifié les choses courantes, et les mêmes hommes ont dû appliquer sur les mêmes matières, aujourd'hui, les formes adoptées par leurs ancêtres, demain, celles dont profiteraient leurs enfants.

Cela s'explique : la renaissance italienne était

un fait presque forcé ; la terre s'ouvrait pour rendre, après des siècles, une foule de chefs-d'œuvre oubliés ; poussés par une admiration égale, les grands encourageaient les fouilles ; les savants feuilletaient des manuscrits négligés, afin d'y retrouver l'histoire des époques lumineuses dont la trace surgissait, si imposante, au milieu de sociétés qui cherchaient à se constituer par la force et l'intelligence.

En France, l'écho seul de ces grands mouvements nous parvint avec le bruit des armes ; Charles VIII s'était emparé de Rome et de Naples, et avait ouvert une route que devaient suivre Louis XII et François I^{er}. Après des alternatives de victoires et de revers, Pavie vint refermer la barrière des Alpes. Mais, dans le contact avec la forte race des Médicis, des Montefeltri, des Rovere des Malatasta, à la vue des cités qui se meublaient de monuments et d'œuvres d'art, le goût de nos hommes d'armes s'était éveillé ; ils rapportaient en leur pays cette aspiration vers le progrès, germe suffisant pour susciter l'émulation parmi nos artisans. Quelques types introduits dans le bagage, une armure de Milan, un vase de Chaffagiolo, un émail de Venise, c'était assez ; aussi, sur la terre vernissée en vert, où les potiers de Saintes, de Beauvais et de Rennes imprimaient jusque-là les ornements gothiques, les cachets religieux et

les devises morales, on vit tout d'un coup apparaître les rinceaux d'acanthe, les masques antiques, les arabesques et les entrelacs d'une suprême élégance.

Le Louvre, Cluny, Sèvres et la plupart des collections privées offrent des témoignages de cette transformation, dont il est d'ailleurs assez difficile d'assigner la date précise; nous allons le démontrer. Il existe au château de Brienne, résidence du prince de Bauffremont-Courtenay, une gourde de chasse émaillée en vert, dont la pareille figure au Louvre ; sur sa panse, diaprée de flammules d'un vert foncé, ressort en relief l'écu des Montmorency, d'or à la croix de gueules cantonnée de seize alerions d'azur; autour est le collier de l'ordre de Saint-Michel, et de chaque côté, dressée en pal, l'épée de connétable soutenue par un bras armé; ce sont donc les armoiries du célèbre Anne de Montmorency, nommé connétable en 1538 ; un masque de style italien, des ombres de soleils complètent la décoration de cette curieuse terre sigillée. Or, si nous cherchons sa date, nous devons la trouver entre 1554, époque de la disgrâce du connétable et de son séjour en Poitou, et 1563, moment où les guerres de religion le replacèrent à la tête des armées.

Il devient, dès lors, probable que l'ouvrage est sorti des usines de l'ouest, précisément lorsque les

274 LES MERVEILLES DE LA CÉRAMIQUE.

efforts de Palissy, secondés par Montmorency lui-même, tendaient à substituer la faïence émaillée aux simples terres vernissées. Il y avait donc entre les pratiques connues et les inventions nouvelles,

Gourde en terre jaspée. (Musée du Louvre.)

une lutte d'autant plus vive et plus prolongée qu'aux yeux de nos ouvriers d'art la majolique était, pour ainsi dire, une importation étrangère; ils durent essayer longtemps de faire prévaloir les matières à leur usage, en y appliquant les formes

et les ornements qu'on pouvait rechercher ou admirer dans l'œuvre importée. Aussi est-il souvent très-difficile de déterminer la nationalité de certaines terres vernissées; des pots à surprise, des

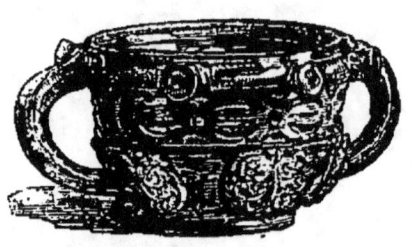

Pot à surprise. (Musée du Louvre.)

buires à doubles parois nous montreront, comme au Louvre, la salamandre de François I*er*, et les fleurs de lis tout près d'un écusson où l'aigle à deux têtes semblerait indiquer un produit allemand.

C'est par une comparaison attentive, en rapprochant des pièces certaines échelonnées par époques, qu'on doit chercher les caractères dominants des ateliers. Parmi les terres vernissées en vert, les unes sont pâles et d'une teinte parfaitement uniforme; celles-là sortent évidemment des usines du Beauvoisis et se succèdent du moyen âge jusqu'à l'époque de Louis XIII: c'est ce que démontre la charmante veilleuse à jour, conservée au Louvre, et sur le dessus de laquelle sont deux

époux couchés côte à côte dans le même lit. La gourde de Montmorency et les autres pièces en vert vif, jaspé de flammules plus foncées, proviennent de l'ouest, c'est-à-dire de Saintes, de la Chapelle-des-pots ou de Rennes. Quant aux ouvrages Nurembergeois, ils se distinguent par leur vert très-vif, uniforme et d'une fluidité profonde, qui le fait ressembler à un émail sur métal.

L'observation de ces caractères nous a été confirmée par des spécimens certains; c'est ainsi u'une pièce de l'exposition de Rennes, communiquée par le docteur Aussant, nous a fourni la date et le monogramme d'un potier rennais. L'usage même de cette faïence est des plus curieux; c'est une sorte de corbeille à deux anses destinée à présenter le pain bénit aux fidèles; la paroi du fond, assez élevée, représente la cène; la partie antérieure plus basse et cintrée porte des têtes d'anges et des rosaces; les anses latérales sont simplement tordues; le monogramme et la date sont derrière: 1593. HG.

Ceci se relie étroitement aux ouvrages sigillés ornés des armoiries aux hermines, et a une parenté évidente avec les œuvres poitevines mentionnées plus haut.

Nous pourrions parler ici d'autres faïences à relief, les unes vernissées, les autres émaillées et à macules diverses; mais, comme on les a confon-

dues avec les travaux de Palissy nous les mentionnerons à propos de ce grand inventeur.

Il est une question historique bien plus importante à aborder; c'est celle de la part qu'ont pu prendre les majolistes italiens dans la transformation du goût français.

Dès que le bruit de la découverte de l'émail stanifère se fut répandu chez nous, des artistes italiens accoururent pour chercher fortune en fondant des usines nouvelles. De 1494 à 1502, un certain Jérôme Solobrin s'établit à Amboise ; c'était sans doute le frère de Leocadius Solobrinus de Forli, dont on possède un ouvrage signé. A Lyon, sous Henri III, Jehan Francisque de Pesaro, Julien Gambyn, de Faenza et Sébastien Griffo de Gênes, fabriquaient la majolique. En 1588, Jehan Ferro, de l'Altare en Montferrat, ouvre à Nantes une usine à vaisselle blanche; Jacques et Loys Ridolfe, de Chaffagiolo, fondent en 1590 une faïencerie à Machecoul ; enfin, au Croisic, c'est encore un Italien, Horacio Borniola, qui reprend l'usine du potier Gérard Demigennes. Cette curieuse immigration, révélée par MM. Benjamin Fillon et de Laferrière Percy, pourrait faire supposer qu'une prompte et complète transformation s'opéra dans l'industrie française. Qu'opposeraient au torrent, en 1547, Jacques Regnier, en 1552, Jacques Regnault et Jehan Potier, en 1595 la veuve Huguet, ces fabricants de

terraille habitants de Troye? Abraham Valloyre, établi à Fontenay-le-Comte en 1581, Palissy, lui-même, pouvaient-ils résister à cette invasion et à la passion nouvelle dont les grands s'étaient épris pour les majoliques italiennes?

Eh bien! telle est chez nous la vitalité des idées nationales que le goût des vases étrangers fut une mode passagère, un luxe de curiosité; les artistes venus du dehors se soumirent si vite à nos mœurs, modifièrent si complétement leur pratique, qu'aujourd'hui les historiens spéciaux, les chercheurs de raretés, ont peine à découvrir la preuve de leur passage.

On ignorerait qu'à Narbonne fleurit un moment la fabrication des ouvrages dorés de genre moresque, si M. Ch. Davillers, presque témoin de la découverte d'un four situé sur la butte appelée *lou Moulinasses* (les moulins), n'eût publié le fait et répandu dans les musées quelques débris de cette poterie faite sans doute par des Arabes fuyant la persécution des Espagnols.

En Poitou, des fragments de vases de pharmacie (probablement des Albarelli) chargés de feuilles de persil de style italo-moresque, et parfois à reflets métalliques; d'autres à décor bleu, vert et violet brun, indiquent seuls l'influence momentanée de la Toscane et de Venise sur nos faïenceries.

Quant aux ouvrages *à histoires* comme on peut

supposer que furent ceux d'Amboise et de Lyon, les *dilettanti* osent à peine en chercher les rares spécimens parmi les poteries anonymes sortant de la forme ordinaire des majoliques italiennes. Dans son catalogue des faïences peintes du Musée du Louvre, M. Darcel est le premier qui ait abordé de front la difficulté, en classant parmi les objets nationaux un certain nombre de pièces d'un même service que possédait depuis longtemps ce musée ; en voici la description :

« Ces pièces montrent tous les caractères de la faïence italienne de la seconde moitié du seizième siècle, mais sont signalées par quelque dureté dans la couleur, par un certain air de parenté dans les têtes, par une certaine recherche du réel dans la peinture des édifices, pour celles où il y en a de représentés, et par l'emploi d'un jaune particulier pour enluminer leurs façades ; enfin des inscriptions françaises, tracées au revers en bistre noir souvent bouillonné au feu, expliquent le sujet représenté. Ce français y est néanmoins italien par la forme, tel que devaient l'écrire des ouvriers étrangers établis depuis quelque temps en France. »

Dans une discussion lumineuse du travail de M. le comte de Laferrière-Percy sur les usines de Lyon, M. Darcel établit que Sébastien Griffo, Génois, a créé en 1555-1556, la faïencerie *nouvelle en cette*

ville et au royaulme de France; que Jehan Francisque de Pesaro a dû monter la sienne vers 1558-60, et qu'enfin Julien Gambyn et Domenge Tardessir, natifs de Faenza, ont travaillé entre 1574 et 1588, à la façon de Venise. L'auteur en conclut que le service à inscriptions françaises, décoré dans le genre des majoliques d'Urbino, doit être sorti des mains de Jehan Francisque de Pesaro, lequel avait fait fortune en exerçant son art, au moment où il cherchait à empêcher les deux Faentins de lui créer une concurrence.

Nous admettons volontiers cette théorie, ajoutant toutefois qu'il existe dans le commerce bon nombre de majoliques inconnues, négligées peut-être parce qu'elles n'offrent ni perfection absolue de dessin, ni harmonie de teintes, et qui doivent être l'œuvre des autres Italiens venus chez nous; nous avons remarqué certains plats où le rouge vif détonne par sa vigueur même, signe évident de la pratique de Chaffagiolo; d'autres, modelés en bleu et plutôt enluminés que peints, annoncent l'influence faentine. Mais ces velléités picturales s'effacent promptement, car les écoles d'art, en France, étaient trop loin des centres industriels pour que leur influence se fît sentir; le métier l'emporte donc, ou plutôt l'art décoratif s'applique en vue des classes nombreuses auxquelles la poterie est destinée. La majolique italienne, protégée par les princes, avait sa

raison d'être dans les mœurs du pays; dans notre France tendant à la démocratie, elle devait périr ou changer de condition; elle se modifia donc dans les mains mêmes qui l'avaient importée.

Aussi la question a-t-elle changé de terrain; ce n'est plus vers Rouen ou Nevers qu'il faut tourner les yeux pour chercher les origines de notre art de terre moderne; on doit s'arrêter au spectacle intéressant de la lutte ouverte, dès le commencement du seizième siècle, entre les terres sigillées, vernies ou émaillées, et l'application du décor peint, plus spécialement pratiqué en Italie; ce spectacle est d'autant plus curieux que les vaincus ne sont autres que les initiateurs ramenés eux-mêmes, par la force des choses, à nos idées nationales.

CHAPITRE II.

Palissy, ses émules et ses continuateurs.

L'imposante figure de Bernard Palissy domine la céramique française du seizième siècle. Exalté d'abord à l'excès, dénigré plus tard, ce grand homme demande à reprendre sa véritable place, et nous voulons rappeler ici, en peu de mots, ses labeurs, ses misères et son triomphe.

Quelques-uns de ses biographes le font naître en 1506 ou 1510, à la Chapelle-Biron, en Périgord; à son langage, M. Benjamin Fillon le déclare Saintongeois; ce qu'il y a de certain, c'est que les bords de la Charente furent témoins de ses luttes contre les difficultés de l'art.

Fils d'artisan, son éducation fut bornée; point e lettres, comme on disait alors; livré très-jeune

aux travaux de la vitrerie, qui comprenait la préparation, l'assemblage des vitraux colorés et la peinture sur verre, il sentit se développer en lui les instincts de l'artiste, et « tout en peindant des images pour exister », il étudiait les maîtres de la grande école italienne ; il exerçait en même temps la géométrie.

Ses dispositions laborieuses lui firent bientôt trouver trop étroite la carrière que lui offrait le pays natal ; il embrassa la vie nomade des artisans de son temps et se dirigea d'abord vers les Pyrénées. Après un certain séjour à Tarbes, il parcourut les provinces du midi et de l'est, visita la basse Allemagne, le Luxembourg, les Flandres, les Pays-Bas et les Ardennes. Dans ces courses diverses, il observait beaucoup, et le grand livre de la nature lui révélait des secrets qu'il eût vainement cherchés ailleurs. « La science se manifeste à qui la cherche, il le reconnaît, et c'est en anatomisant, pendant quarante années, la matrice de la terre, » qu'il s'élève au-dessus des idées et des connaissances de son siècle. Lorsque, plus tard, cet homme extraordinaire consigna en divers écrits le résultat de ses découvertes, à force de justesse d'esprit et de simplicité vraie dans le style, il arriva à faire de son livre un modèle d'éloquence persuasive. Inventeur dans les sciences aussi bien que dans l'art, on lui doit les premiers éléments

des études géologiques, et l'on s'étonne de trouver, dans ses pages naïves, les meilleures méthodes d'agriculture, la théorie des puits artésiens et de la force expansive de la vapeur.

Mais laissons l'écrivain, le naturaliste, le physicien pour ne nous occuper que du potier. Bernard Palissy avait terminé ses voyages en 1539; il était revenu s'établir à Saintes et s'y était marié, vivant du produit de ses ouvrages de verrier et de quelques opérations d'arpentage. Sa vocation devait se manifester par le plus singulier des hasards : « Sçaches, dit-il à Théorique, qu'il me fut monstré une coupe de terre, tournée et esmaillée d'une telle beauté que deslors i'entray en dispute avec ma propre pensée, en me rememorant plusieurs propos qu'aucuns m'auoient tenus en se mocquant de moy lors que je peindois les images. Or, voyant que l'on commençoit à les délaisser au pays de mon habitation, aussi que la vitrerie n'auoit pas grande requeste, ie vays penser que si i'avois trouvé l'invention de faire des esmaux ie pourrois faire des vaisseaux de terre et autre chose de belle ordonnance, parce que Dieu m'auoit donné d'entendre quelque chose de la pourtraiture; et deslors sans auoir esgard que ie n'auois nulle connoissance des terres argileuses, je me mis à chercher les esmaux, comme un homme qui taste en tenebres. »

Les écrivains sur la céramique se sont tous in-

géniés à savoir quelle pouvait être l'œuvre qui avait mis l'artiste saintongeois *en dispute avec sa pensée*. Les uns ont voulu que ce soit une porcelaine orientale, les autres une faïence primitive allemande, les poteries de Nuremberg ayant la plus étroite ressemblance avec celles de Palissy. M. Benjamin Fillon, après avoir avancé que la coupe en question devait être de la fabrique d'Oiron, revient sur sa première opinion, et demeure convaincu qu'il s'agit d'une pièce à reliefs et à émail blanc de l'usine de Ferrare. Antoine de Pons était parti en 1533 pour ce duché, où il avait été s'unir à Anne de Parthenay, fille de la douairière de Soubise, Michelle de Saubonne, première dame d'honneur de Renée de France, femme d'Hercule d'Este. Revenu en 1539, il avait connu Palissy et était devenu son protecteur. Il est donc supposable qu'au nombre des présents offerts à la jeune mariée, et parmi les curiosités rapportées par son époux, figuraient les majoliques, alors si estimées, faites dans la fabrique du duc d'Este, et que Palissy avait pu les admirer. Une autre circonstance rapportée par M. Fillon tend à prouver que le potier de Saintes dut ses inspirations à la faïence italienne. Vers le commencement de l'année 1543, au moment où François Ier se trouvait à la Rochelle, des corsaires de cette ville prirent un vaisseau espagnol chargé de poteries : « Il y avait grand nombre de terre de

Valence et plusieurs coupes de Venise. Le roy commanda qu'on luy en apportast; ce qu'ayant fait, jusqu'au nombre de grands coffres pleins, il en donna à plusieurs dames, et pour la grand beauté qu'il y trouvoit, il retint tout ce qui estoit de la ditte vaisselle.... »

Voilà donc notre homme attaché sans relâche à ses pénibles labeurs, broyant des matières sans nombre, construisant des fourneaux, cuisant à grands frais des tessons de poteries enduits de substances qui, dans ces conditions, ne pouvaient ni se parfondre à point, ni servir de base solide à des expériences subséquentes. Des essais non moins infructueux tentés dans les fours des potiers de la Chapelle-des-pots mirent Palissy « comme en non chaloir de plus chercher le secret des esmaux. » En 1543, les gabelles venaient d'être établies en Saintonge, et les commissaires chargèrent Palissy « de figurer les isles et pays circonvoisins de tous les marez salans dudit pays. » Cette mission lui donna quelque relâche, et lui ayant procuré de l'argent, l'encouragea à recommencer ses recherches. Il eut l'idée, cette fois, de faire cuire ses émaux dans les fours des verriers et un commencement de fusion lui prouva qu'il était dans la bonne voie; « Dieu
« voulut, dit-il, qu'ainsi que ie commençois à perdre
« courage ... il se trouva une des dites espreuves
« qui fut fondue dedans quatre heures après auoir

« esté mise au fourneau, laquelle espreuve se trouua
« blanche et polie de sorte qu'elle me causa une ioye
« telle que ie pensois estre deuenu nouuelle crea-
« ture. »

Il se mit donc à construire un four de même
forme que ceux des verriers, charriant lui-même
la brique, puisant l'eau, composant les mortiers,
maçonnant, accomplissant à lui seul plus de beso-
gne que trois ouvriers. Or, l'usine construite, les
terres préparées, il fallut nuit et jour, pendant plus
d'un mois, broyer les matières qui devaient pro-
duire l'émail blanc; cette fois, le fondant manquait,
et une cuisson de six jours et six nuits ne put gla-
cer les pièces. Désespéré, Palissy se remet à broyer
sans laisser refroidir le fourneau ; il brise des pots,
prépare des épreuves, mais, le bois lui manque :
« ie fus contraint brusler les estapes (étais) qui
« soustenoyent les tailles de mon jardin, lesquel-
« les estant bruslées, je fus contraint brusler les
« tables et planchers de la maison afin de faire
« fondre la seconde composition. J'estois en une
« angoisse que ie ne saurois dire ; car i'estois tout
« tari et desséché à cause du labeur et de la cha-
« leur du fourneau. Il y auoit plus d'un mois que
« ma chemise n'auoit seiché sur moy, encores pour
« me consoler on se moquoit de moy, et mesme
« ceux qui me deuoient secourir alloient crier par
« la ville que ie faisois brusler le plancher : et par

« tel moyen l'on me faisoit perdre mon crédit, et
« m'estimoit-on estre fol. » Après s'être reposé
quelque temps en songeant à ses faibles ressources et au temps qu'il lui faudrait pour préparer
une nouvelle fournée, Palissy voulut se faire aider par un ouvrier en poterie commune ; il le nourrissait à crédit dans une taverne, et au bout de six
mois il dut le congédier en lui donnant ses vêtements pour salaire. Après des efforts surnaturels
de travail, il parvint à reconstruire son fourneau,
y mit des vases et poussa le feu ; mais, de nouveaux
malheurs l'attendaient : « le mortier dequoy i'auois
« massonné mon four estoit plein de cailloux, les-
« quels sentant la véhémence du feu (lorsque mes
« esmaux se commençoient à liquéfier) se creuerent
« en plusieurs pièces, faisans plusieurs pets et
« tonnerres dans le dit four. Or ainsi que les esclats
« desdits cailloux sautoient contre ma besongne,
« l'esmail qui estoit deia liquéfié et rendu en ma-
« tière glueuse, print lesdits cailloux et se les atta-
« cha par toutes les parties de mes vaisseaux et mé-
« dailles, qui sans cela se fussent trouuez beaux. »
Il découvrait cette nouvelle tare en présence de
ses créanciers qui étaient accourus dans l'espoir
d'obtenir leur payement en marchandises, et qui
voulaient encore se faire livrer à vil prix les pièces
peu endommagées, « mais, ajoute-t-il, par ce que ce
« eut esté vn descriement et rabaissement de mon

« honneur, ie mis en pièces entièrement le total dé
« ladite fournée et me couchay de melancholie, non
« sans cause car ie n'auois plus de moyen de sub-
« venir a ma famille; ie n'auois en ma maison que
» reproches : en lieu de me consoler l'on me don-
« noit des malédictions. »

Ranimé par sa rare énergie, il reprit le travail au bout de quelque temps; cette fois, les cendres produisirent l'effet des cailloux. Il inventa les manchons ou cazettes, qui le garantirent de pareils accidents; mais, ses fourneaux chauffaient inégalement; les émaux, fusibles à différents degrés, ne se trouvaient jamais parfaits sur une même pièce. Après avoir « ainsi battelé l'espace de quinze ou « seize ans », il parvint à faire quelques émaux entremêlés en manière de jaspe qui lui procurèrent des ressources et lui permirent d'essayer les pièces rustiques. Avant d'arriver à un succès complet, il eut pourtant à supporter de si vifs chagrins qu'il « cuida entrer iusques à la porte du sépul- « chre. » Mais les émaux étaient trouvés, les rustiques figulines inventées, et les protecteurs du savant et de l'artiste n'avaient plus qu'à le produire et à le mettre à l'abri des persécutions qu'il eût eu à endurer, comme l'un des plus zélés promoteurs de la réforme religieuse en Saintonge.

En effet Palissy avait adopté avec enthousiasme les idées nouvelles; il dut même, il faut bien le dire,

ses liaisons avec quelques-uns de ses protecteurs éminents, aux tentatives communes pour répandre et assurer la foi protestante, en dépit de la résistance des catholiques. Le Poitou et la Saintonge, ensanglantés par les luttes religieuses, étaient loin d'offrir à l'artiste et à l'inventeur le calme nécessaire au développement de ses expériences journalières; on savait, toutefois, que Palissy travaillait utilement pour son pays, et l'atelier fut déclaré inviolable. Néanmoins, il arriva un moment où les belligérants se ruèrent sur ce lieu d'asile, l'homme lui-même fut arrêté, menacé d'un jugement, comme hérétique, et mis à deux doigts de sa perte. Le connétable Anne de Montmorency obtint du roi l'ordre de le faire relaxer et lui fit donner par Catherine de Médicis, le titre d'*inventeur des rustiques figulines du Roy et de la Royne mère;* il se trouvait ainsi soustrait aux juridictions ordinaires. Pour mieux échapper aux persécutions du fanatisme, il quitta d'abord Saintes pour La Rochelle, et enfin il vint se fixer à Paris, où l'attendaient ses plus grands et ses plus légitimes succès.

Mais laissons la biographie du potier pour ne nous occuper que de ses œuvres; il ressort de ses écrits même que sa préoccupation constante était la recherche de l'émail blanc et qu'il l'employa d'abord à couvrir des pièces ornées de médaillons en relief. M. Benjamin Fillon fait remarquer que

des poteries de ce genre se fabriquaient à la Chapelle-des-pots, et que c'est à l'aide des ouvriers de cette usine que Palissy produisit ses premiers essais aujourd'hui perdus.

Ses secondes poteries furent celles à glaçure jaspée qui le firent vivre « tellement quellement » pendant qu'il poursuivait ses recherches ; celles-là nous les connaissons, car leur effet était assez agréable pour prendre faveur ; des hanaps à reliefs, des plats à salières avec bordures ornementales nous montrent un mélange de teintes chaudes brunes, blanches, bleues, jetées en taches grassement parfondues et indéfinies dans leur forme, ce qui permet de distinguer les ouvrages de Palissy des jaspures sèches et froides pratiquées par d'autres que lui.

Le troisième genre, tout spécial au potier de Saintes, ce sont les rustiques figulines, auxquelles il dut et sa réputation et ses titres à la protection des puissants de la terre. Les rustiques tout le monde les connaît ; ce sont ces plats, ces vases où, sur un sol rugueux jonché de coquilles fossiles, courent des lézards et des salamandres, sautillent les grenouilles et les raines, rampent ou dorment les serpents, ou bien encore, nagent, dans un filet d'eau, des anguilles flexueuses, des brochets au museau pointu, des truites aux écailles tachetées, et mille autres poissons de nos eaux douces.

M. Benjamin Fillon estime, et cela est assez probable, que l'idée des rustiques figulines fut suggérée à Palissy par un livre qui eut, de son temps, un retentissement général, le *Songe de Polyphile*. On y lit, en effet, des passages où sembleraient être dé-

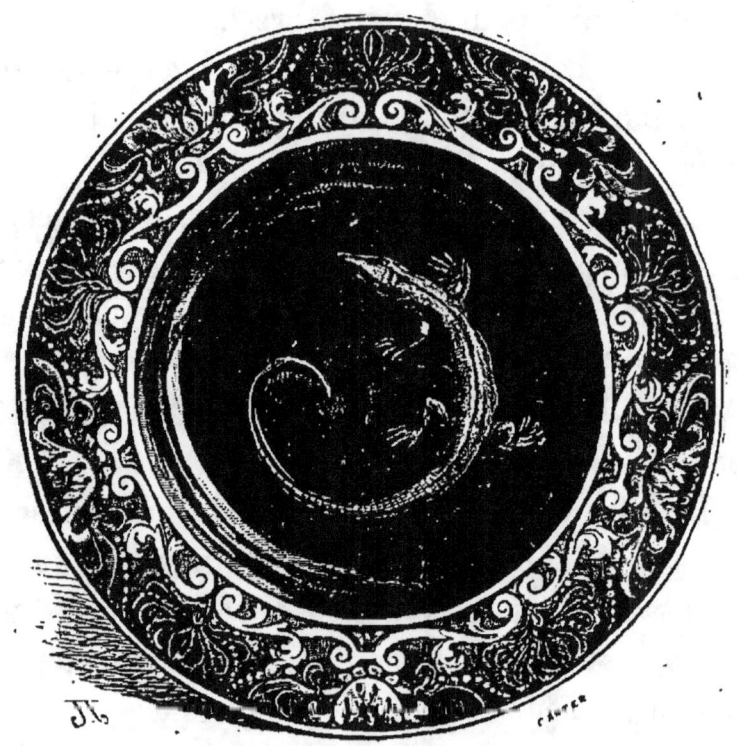

Plat de Palissy, ornements et reptile.
(Collection de M. le baron Gustave de Rothschild).

crites par avance les compositions rustiques : « Le pavé du fond au dessoubz de l'eau estoit de mosaïque assemblé de menues pierres fines, desquelles estoient exprimées toutes sortes de manières de

poissons. L'eau estoit.... si nette et si claire que, en regardant dedans icelle, vous eussiez jugé ces poissons se mouvoir et froyer tout au long des siéges où ils estoient portraits au vif; savoir est : carpes, brochetz, anguilles, tanches, lamproies, aloses, perches, turbotz, solles, raies, truictes, saulmons, muges, plyes, escrevisses, et infiniz autres, qui sembloient remuer au mouvement de l'eau, tant approchait l'œuvre de la nature.

« Là estoit un petit espace, et, après, une autre courtine plus jolie que la première, diversifiée de toutes sortes de coleurs, et de toutes manières de bestes, de plantes, d'herbes et de fleurs.

« La vigne emplissait toute la concavité de la voulte par beaux entrelacz et entortillements de ses branches, feuilles et raisins, parmi lesquels estoient faits des petits enfants, comme pour les cueillir, et des oiseaux voletants à l'entour, avec des lezards et couleuvres moulés sur le naturel. »

Ce sont bien là les grottes que Palissy voulait semer dans les jardins pittoresques rêvés par lui, ces grottes qu'il exécuta au château d'Ecouen pour le connétable Anne de Montmorency, et aux Tuileries pour la reine-mère. Nous n'en connaissons rien que par les écrits du maître; mais ses autres ouvrages à reptiles peuvent en donner une idée suffisante.

Toutefois, de la conception première à l'exécu-

tion, il y a loin, et ce qui prouverait en quelle estime fut tenue l'invention de Palissy, c'est le bruit qui se fit autour d'elle et qui fournit à l'obscur potier saintongeois l'occasion de venir déployer ses talents à Paris, ce centre de lumière où doit se consacrer toute chose destinée à vivre dans la postérité.

Ceux qui voudraient amoindrir la gloire de Palissy prétendent que ses rustiques n'eurent point d'influence sur le goût général et qu'on n'en voit l'imitation dans aucune autre branche de l'art. Le Louvre seul témoigne du contraire : on y admire une pièce d'orfévrerie toute inspirée des rustiques figulines et où les bestioles sont imitées avec un talent véritablement merveilleux. Or, si l'orfévrerie de parade avait adopté le genre rustique, on comprendra pourquoi la plupart de ses œuvres ont disparu : c'est la loi des matières de prix ; les choses sans valeur intrinsèque sont les seules qui se puissent conserver.

Arrivé dans la capitale, Palissy se trouva, comme potier et comme savant, en rapport avec toutes les illustrations de son temps ; il vit les chefs-d'œuvre de l'art, tout ce que le goût et la mode pouvaient rassembler autour du souverain et des grands ; ce spectacle devait agir puissamment sur une imagination comme la sienne. Si les compositions rustiques ne lui parurent pas devoir être abandonnées,

il voulut y mêler la figure humaine, et mettre ses poteries dans une voie conforme à celle des autres productions de l'industrie. Cette phase nouvelle de son talent se manifeste par une admirable Madeleine agenouillée parmi les coquilles et les plantes sauvages, et par cette autre composition de la charité, encadrée de fossiles disposés symétriquement. On a prétendu, il est vrai, que ces ouvrages n'étaient pas du maître ; le nom de Barthélémy Prieur, recueilli sur la liste des auditeurs de ses leçons de géologie, a suffi pour faire avancer que l'ébauchoir du célèbre statuaire avait modelé la Madeleine. Non ! Palissy n'a jamais emprunté le secours de personne sans le dire ; les œuvres de Prieur, de Germain Pillon, de Jean Goujon surtout, devaient avoir sur lui une influence manifeste ; mais cet homme qui avait *pourtrait* toute sa vie, n'en était pas réduit au simple rôle de mouleur de bestioles ou de reproducteur des travaux d'autrui ; il y a identité de style entre toutes les compositions à figures qu'on doit lui attribuer, telles que la Diane, la Fécondité, et tant d'autres encadrées d'ornements délicats et ingénieux puisés dans le goût de l'époque ; on en a, d'ailleurs, retrouvé les débris dans les décombres de son four des Tuileries.

Quant au plat ornemental à compartiments relevés de sujets, moulé évidemment sur la pièce en étain si connue attribuée à François Briot dont elle

porte la signature, et, dit-on, le portrait, nous ne
pensons pas qu'on puisse supposer que le potier
d'étain ait monté une usine céramique pour en
faire sortir *quelques* épreuves d'un modèle unique ;
il nous semble bien plus naturel de penser qu'il y
a eu entente entre les deux artistes, et que Palissy,
pour satisfaire de hauts caprices, a revêtu de cou-
leurs diverses une œuvre déjà remarquable par sa
seule composition. Qu'on trouve sur *une* de ces
épreuves le monogramme FB, nous n'y verrions
qu'une preuve de plus de la probité de Palissy,
dont l'intention ne pouvait être de s'attribuer l'ou-
vrage d'un autre. Mais la pluralité des plats repro-
duits de Briot a tous les caractères des émaux et de
la terre du potier des Tuileries.

Certes, Bernard a eu des imitateurs, des élèves
peut-être, nous avons été un des premiers à le
dire. Tandis que, misérable et persécuté, il tra-
vaillait dans son atelier ignoré, d'autres usines
employaient avec succès le vernis d'étain et de
plomb pour revêtir des faïences à reliefs; la Nor-
mandie, en particulier, dressait sur ses pignons en
bois sculpté, des épis où les formes les plus élé-
gantes, les couleurs les mieux appliquées rele-
vaient une architecture pittoresque; d'autres pièces
de faîtage formaient sur les toits une crête mouve-
mentée qui paraissait plus éclatante encore au voi-
sinage de la tuile rembrunie par les moisissures

et les mousses. Dans le département de l'Eure, Infreville, Armentières, Châtel-la-Lune, Malicorne unissaient cette fabrication à celle des terres vernissées; mais c'est surtout dans le Calvados, à Manerbe et particulièrement au Pré d'Auge que les faïences à reliefs atteignaient une perfection voisine des œuvres de Palissy; des vases ornés de draperies et de têtes de chérubins supportent d'autres pièces où se suspendent des groupes de fleurs et de fruits; de légers balustres séparent les motifs principaux de la pyramide ornementale; enfin le sommet porte généralement l'emblème si connu du Pélican sur son nid, nourrissant ses enfants.

Ce qui distingue au premier coup d'œil les ouvrages du Pré d'Auge de ceux de Palissy, c'est que les émaux sont plus froids et posés avec sécheresse; partout où l'on rencontre du jaspé, les taches en sont petites, arrêtées, non parfondues; nous avons constaté ce caractère même dans le fond d'un beau plat ovale orné au centre d'un bas-relief représentant la Vierge et l'enfant Jésus.

Cette application de la faïence aux constructions était probablement fort répandue au seizième siècle, car Malicorne et Pont Vallain, dans la Sarthe, fabriquaient aussi leurs épis; mais là, les formes sont moins pures, les émaux moins cherchés; ce n'est qu'une transformation industrielle des terres vernissées, où l'art n'a rien à voir. Nous

avons rencontré un couronnement de porte composé d'un globe surmonté du croissant et semblant appartenir à l'époque de Henri II; l'émail bleu mat n'était ni celui de Palissy, ni ceux que Pré

Buire de Palissy, ornements et figures.
(Collection de M. le baron Gustave de Rothschild).

d'Auge et Manerbe épandaient sur leurs faïences. Ne nous étonnons donc pas si le savant auteur de l'art de Terre en Poitou réclame pour son pays l'honneur d'avoir été l'un des premiers à inaugurer

les terres sigillées, et s'il voit dans la dégénérescence de l'atelier d'Oiron la principale source de cette fabrication.

Mais revenons à Palissy et à ses imitateurs. Nous avons fait voir par les écrits mêmes du potier de Saintes, quel soin il mettait à garantir sa réputation future en détruisant toute pièce indigne de lui; voici donc un premier indice pour distinguer ses œuvres d'une foule d'ébauches informes qu'on lui a trop longtemps attribuées. La terre de ses plats est toujours excessivement dure, serrée, sonore, blanc rosâtre plutôt que rouge et les couleurs y adhèrent parfaitement sans épaisseur appréciable, et en conservant une chaleur et un gras remarquables; ces signes sont ceux d'une cuisson à très-haute température; quant aux fonds, ils sont nivelés avec un soin infini sans sécheresse, et réparés de telle sorte qu'on ne saisit jamais le raccord des poinçons divers répétés dans une composition.

Palissy paraît n'avoir pas signé ses ouvrages, et cela se conçoit; inventeur, avait-il à distinguer ses productions de poteries analogues dont il ignorait l'existence? Au moment où, venu à Paris, artiste de la cour, il exécutait les commandes du roi et de la reine mère, il a pu, à l'exemple des émailleurs de Limoges, imprimer le poinçon officiel, la fleur de lis, sur certaines pièces; encore les exemples qu'on

en cite sont tellement rares qu'il y faut voir une exception plutôt qu'une règle. On remarquera néanmoins, comme une preuve de ce que nous avons dit plus haut, que la fleur de lis marque le bas-relief de l'*Eau* (collection Fountaine), le plat de la *fécondité* (coll. Rattier), un bassin rustique et le plat du Louvre, n° 862 de l'ancienne collection Sauvageot. Voilà donc des types du style et du faire du maître dans les genres à figure, à rustiques et à ornements, et il est facile d'y comparer les autres pièces conservées dans les musées ou les collections particulières.

Palissy a-t-il exécuté des figurines de ronde bosse? On lui en a attribué quelques-unes et notamment la nourrice, bien que le costume indique une époque postérieure à tous les travaux certains du maître. Selon nous, une seule pièce de genre mixte, la belle tête de femme saillissant d'un médaillon et où les chairs sont restées à l'état de biscuit (Musée du Louvre), peut être restituée à l'auteur des rustiques figulines. Quant à la nourrice, une épreuve signée prouve une origine particulière; on y voit deux B B gravés en creux qu'on retrouve sur d'autres ouvrages d'un mérite très secondaire, comme un groupe de la Samaritaine, deux chiens sans caractère et sans style et enfin un colimaçon conservé au musée de Sèvres.

On sait, d'ailleurs, qu'une usine située à Avon,

près de Fontainebleau, a fourni, vers 1608, des poteries sigellées et notamment une nourrice et des petits animaux ; voici ce que dit, dans son journal manuscrit, Hérouard, médecin du Dauphin (Louis XIII) :

« Le 24 avril 1608, la duchesse de Montpensier vient voir à Fontainebleau le petit duc d'Orléans, second fils de Henri IV et lui mène sa fille, âgée d'environ trois ans. Le petit prince l'embrasse et lui donne une petite nourrice en poterie qu'il tenait. »

« Le mercredy 8 mai 1608, Le Dauphin étant à Fontainebleau, la princesse de Conti devait danser un ballet chez la reine, puis venir dans la chambre du Dauphin. On lui proposa de faire préparer une collation des petites pièces qu'il avait achetées à la poterie ; il y consent. Après le ballet, qui est dansé à neuf heures et demie du soir, le Dauphin mène madame de Guise à sa collation ; ils sont suivis de tous ceux qui avaient dansé le ballet, et de rire, et à faire des exclamations ; c'étaient des petits chiens, des renards, des bléreaux, des bœufs, des vaches, des escurieux, des anges jouant de la musette, de la flute, des vielleurs, des chiens couchés, des moutons, un assez grand chien au milieu de la table, et un Dauphin au haut bout, un capucin au bas. »

A ce signalement on reconnaît une foule de

pièces attribuées à Palissy, et celles surtout qui sont marquées des deux B.

Palissy a eu, il faut donc le reconnaître, des imitateurs et même des élèves; M. Riocreux et nous, nous avons publié les premiers le titre constatant que Nicolas et Mathurin Palissy, les neveux du maître sans doute, avaient concouru avec lui à la décoration de la grotte des Tuileries; M. le marquis de Laborde, dans les états des officiers domestiques du roi de 1599 à 1609, a rencontré trois émailleurs sur terre, Jehan Chipault et son fils, et Jehan Biot dit Mercure. L'Étoile raconte en ses mémoires que, le vendredi 5 janvier 1607, « Fonteny lui a donné pour étrennes un plat de marrons de sa façon, dans un petit plat de faïence, si bien faict qu'il n'y a celui qui ne les prenne pour vrais marrons, tant ils sont bien contrefaits près du naturel. » Qu'était ce Fonteny le boiteux, poëte et confrère de la passion, si fort sur le trompe-l'œil, qui composait encore un plat artificiel de poires cuites au four? Est-ce lui dont on trouve la signature formée d'un grand F et qui aurait ainsi fait l'un des plats de Briot et une autre pièce non moins remarquable?

Un artiste inconnu, auteur de pièces agatisées et d'un plat représentant l'enfance de Bacchus signait du monogramme VAB.C. Quant à Clérici, ouvrier en terre sigillée qui obtenait, en mars 1640, des lettres patentes pour fonder une verrerie royale

à Fontainebleau, c'était, sans aucun doute, l'un des principaux artisans de cette usine d'Avon fréquentée par la cour.

Il faut le dire, un examen attentif des œuvres de Palissy et de celles de ses continuateurs permet d'établir la part de chacun; les sujets des derniers, outre qu'ils montrent souvent des costumes et des personnages équivalant à une date, sont mal réparés, d'une couleur pâle et douteuse et d'un aspect mou, fade, très-éloigné de la vigueur personnelle de l'inventeur des rustiques figulines. Palissy n'a fait ni les pièces où l'on voit Henri IV et sa famille, puisqu'il était mort avant l'avénement du Béarnais, ni ces torchères aux bras difformes, aux figures grossièrement modelées, ni ces mauvaises charges de moines cherchant à introduire frauduleusement dans la communauté, parmi les provisions journalières, certaines choses prohibées et dont le frère Philippe cherchait à détourner son élève.

Dans les œuvres qui lui sont étrangères, faire la part de certains centres est chose fort difficile. M. Benjamin Fillon revendique, avec raison, pour les continuateurs de l'usine remarquable d'Oiron, des pièces intermédiaires entre le genre des faïences fines et les rustiques; certains réchauds d'un jaspé fluide violacé, des compositions architectoniques où surgissent de grossiers reptiles forment la part de cette fabrique.

Quant à l'étranger, la faïence à relief y a été cultivée avec un véritable talent, surtout dans la ville de Nuremberg ; chacun connaît, pour les avoir vues au Louvre ou à Cluny, ces magnifiques plaques de poêles, tantôt émaillées en beau vert, tantôt mêlées des teintes vives de divers émaux brun chaud,

Vase de Nuremberg (Musée du Louvre).

jaune orangé, blanchâtre. Des figures mythologiques d'un grand style, des personnages historiques, se dressent et ressortent dans des compositions d'une riche architecture. Nous figurons l'une des

20

perles sorties de l'usine de Nuremberg : c'est un vase à portraits réhaussé d'émaux et d'or, aujourd'hui classé au Louvre.

Il n'est pas sans intérêt de dire ici ce qu'est un poêle en Allemagne ; nous pouvons même décrire le plus complet et le plus remarquable de ceux que le commerce de la curiosité ait amenés à Paris. Le poêle est une masse colossale qui s'élève au centre de la chambre principale où se passent les actes de la vie commune ; l'aire supérieure, unie et hors de vue, sert la nuit à recevoir un lit où l'on dort en bravant les plus rudes températures ; sur le côté, trois marches conduisent à un fauteuil appliqué contre la parroi, et où le maître du logis s'assied, dominant le reste de l'assemblée ; le siége, les bras, tout dans cette chaise présidentielle est en faïence ; quant à la masse cubique de l'édifice, elle est divisée par des pilastres à reliefs d'une ornementation charmante qui la séparent en régions verticales coupées horizontalement par d'autres bandes arabesques en saillie ; les compartiments rectangulaires résultant de cette disposition sont remplis par des plaques à sujets de l'Ancien et du Nouveau Testament ; les principales sont polychromes, les autres vertes. Pour donner plus de richesse à ses compositions, l'artiste les a modelées à deux plans, une partie en bas-relief forme le fond, et des groupes entièrement détachés res-

sortent au premier plan. Dans un coin du monument le potier a heureusement inscrit un nom et une date : HANS KRAUT 1578.

Nous ne prétendons pas qu'on ne puisse faire remonter beaucoup plus haut, les terres sigillées allemandes, nous croyons, au contraire, que sous l'influence de ses grands maîtres et notamment d'Albert ou Albrecht Durer, l'école d'outre-Rhin a dû avoir sa renaissance presque en même temps que la nôtre; mais ce qu'il y a de certain, c'est que la marche des idées a été très-lente dans le pays d'Hans Kraut, car, au moment où il exécutait une œuvre empreinte de toute la pureté de style de nos quinze centistes, le goût éprouvait, chez nous comme en Italie, une dépression sensible : les beaux jours de l'art étaient passés.

Parmi les œuvres les plus anciennes et les plus remarquables de l'Allemagne nous devons mentionner un vase destiné à être donné en prix par une compagnie de tireurs d'arc; ce pot a la forme d'un oiseau de nuit dressé sur ses pattes velues, la tête formant couvercle; le fond est un émail blanc relevé de touches bleues qui dessinent les mouchetures du plumage; mais, sur le milieu de la panse, l'émail est interrompu, et un beau bas-relief modelé à la main, représente les dignitaires de la corporation revêtus du splendide costume qu'on retrouve dans le triomphe de Maximilien. Certes, s'il était

permis de hasarder un nom à propos d'une œuvre aussi exceptionnelle, nous dirions que le célèbre Hirschwogel en est l'auteur; il y a là plus que le talent d'un potier, il s'y trouve la science d'un statuaire de goût; cette pièce est l'une des perles de la collection de M. de La Herche, de Beauvais.

On a prétendu, il est vrai qu'un pot à anse fabriqué par Veit Hirschvogel le vieux, en 1470, présentait déjà les reliefs richement émaillés qui caractérisent toutes les poteries de Nuremberg au seizième siècle; nous serions étonné qu'il en fût ainsi et que rien n'indiquât, en Allemagne comme ailleurs, les tâtonnements d'un art nouveau; ce qu'il y a de certain c'est que la stabilité est le caractère de l'art allemand; on trouve maintes pièces datées des dernières années du seizième siècle et qui sont exactement conformes au goût des œuvres initiales; des majoliques voisines de celles de l'Italie et qu'on croirait contemporaines des beaux temps d'Urbino ou de Cassel Durante, portent souvent des inscriptions qui en fixent la date aux premières années du dix-septième siècle.

L'histoire de l'art céramique allemand est tout entière à créer; rien de sérieux n'a été dit à ce sujet, et lorsque les savants, si consciencieux et si profondément instruits de cette contrée, se mettront à l'œuvre, des révélations inattendues étonneront les curieux; une belle assiette du musée de

Sèvres prouve que la majolique était en honneur sur les bords du Rhin comme sur le littoral de l'Adriatique; de riches armoiries, d'élégantes arabesques y sont mêlées à des légendes latines ou allemandes et le chiffre du revers, formé de lettres gothiques, annonce assez la patrie de l'artiste. Nous avons vu d'autres ouvrages signés de sigles

évidemment germaniques, et que des analogies de style avaient fait classer aussi parmi les majoliques italiennes.

CHAPITRE III.

Faïences fines d'Oiron.

Avant que Palissy songeât à créer ses rustiques figulines, le courant magnétique de la renaissance avait pénétré dans le pays témoin de ses laborieux essais. Si nous avons parlé du potier saintongeois et de ses œuvres avant de mentionner les faïences fines d'Oiron, dites *faïences de Henri II*, c'est que celles-ci s'écartent en quelque sorte du caractère habituel des poteries de luxe, et que d'ailleurs, c'est à une découverte récente de M. Benjamin Fillon qu'on doit de connaître leur origine réelle.

Qu'est-ce d'abord que ce bourg d'Oiron, naguère inconnu et dont le nom brillera désormais d'un si grand lustre? Une petite localité de la mouvance de Thouars devenue seigneurie parce qu'il avait

plu aux sieurs de Gouffier d'y établir leur résidence et d'y bâtir un château ; le nom même de cette seigneurie, placée sur une plaine considérable, visitée l'hiver par de nombreuses bandes de palmipèdes volant en rond avant de s'abattre, signifie *rond d'oies*, selon l'étymologie inscrite au chartrier du château.

Guidé par des rapprochements lumineux et par cette intuition particulière aux vrais archéologues, M. Fillon courut donc à Oiron, sûr d'avance de trouver là les éléments réels et irréfragables de l'histoire des poteries de Henri II, et, en effet, les preuves de tous genres s'accumulèrent devant lui et la lumière fut faite.

Arrêtons-nous, toutefois, devant cette dénomination nouvelle de *faïence fine*, car il ne faut pas qu'un intérêt d'art nous fasse glisser sur une importante conquête industrielle. La faïence fine a pour base une argile particulière très-blanche, connue généralement sous le nom de *terre de pipe*, et qui contient une quantité notable d'alumine; ici la proportion est tellement importante qu'elle fait supposer un mélange de kaolin. La faïence fine n'est point émaillée, elle est vernissée au plomb comme les terres communes, et est, par conséquent, tendre à sa surface. Voilà donc en plein seizième siècle, la France en possession d'une poterie dont la découverte devait être attribuée

deux cents ans plus tard à l'Angleterre; et non-seulement la matière était trouvée, mais la recherche des procédés était poussée à un point dont plus tard on n'eut pas même l'idée. Ceci demande explication : les faïences faites à Oiron sont généralement d'une pâte choisie, travaillée à la main et très-mince; sur le premier noyau, le potier étendait une couche plus mince encore d'une terre plus pure, plus blanche, dans laquelle il gravait en creux les principaux ornements pour les remplir ensuite avec une argile colorée qui venait arraser la surface; c'est donc une décoration par incrustation plutôt qu'une peinture, et l'idée d'un procédé si minutieux n'avait pu être suggérée à ses auteurs que par la vue des carreaux de revêtements à deux teintes si fréquentes dans le Poitou et la Bretagne.

Les auteurs des faïences fines incrustées nous sont aujourd'hui connus; ce sont François Cherpentier, potier au service d'Hélène de Hangest, dame de Boisy, et Jehan Bernart, secrétaire et gardien de la librairie de la même dame.

Hélène de Hangest, veuve d'Artur Gouffier, ancien gouverneur de François Ier et grand-maître de France, était une femme distinguée, instruite et exercée aux arts; on lui doit un recueil de crayons (dessins à deux couleurs) renfermant l'image de bon nombre de ses contemporains; François Ier s'é-

tait plu à composer des devises en vers pour chaque portrait, et à en tracer quelques-unes de sa main.

Or, dès 1524, elle passa tous les étés dans le château d'Oiron, que son mari avait projeté de rebâtir, et qu'elle augmenta et embellit avec le secours de son fils aîné Claude Gouffier. Parmi les choses qu'elle entreprit, comment la poterie eut-elle sa part? C'est ce qu'il est impossible d'expliquer, même en tenant compte des merveilles qu'elle pouvait admirer à la cour. Néanmoins, une lettre publiée par M. Fillon, prouve qu'en 1529, elle avait déjà récompensé Cherpentier et Bernart en leur accordant la maison et le verger où se trouvaient le four et les ateliers de leur fabrication. Hélène de Hangest mourut en 1537; l'année suivante, Bernart figure encore dans l'état de la maison d'Oiron, avec deux peintres et un valet de peine.

Voilà donc encore un de ces produits accidentels, éphémères, comme la porcelaine des Médicis, comme tant d'œuvres de la renaissance, qui doivent leur création à un caprice et leur divulgation au hasard des événements. Riche, amie d'un luxe intelligent, Mme de Boisy fit faire, pour elle et ses amis, des vases où nous allons voir se refléter jour par jour les sentiments qui l'animaient, ou ceux de son fils, lorsqu'elle eut été enlevée par la mort ; et c'était si bien une entreprise individuelle, qu'au

moment où la protection cessa, où les circonstances séparèrent les deux principaux instruments de la découverte, tout tomba dans le néant ; le souvenir des hommes et des choses s'effaça même si vite qu'il a fallu des travaux sans nombre, des efforts d'intelligence et des circonstances particulièrement favorables, pour ramener le temps présent sur la voie de la vérité.

La faïence d'Oiron se divise en trois périodes distinctes déterminées par l'influence de ses inspirateurs. Dans la première, le goût pur d'Hélène de Hangest se manifeste, et par la simplicité des formes et des détails, et par une note triste qui lui est dictée par son veuvage. Évidemment habituée à voir, parmi les merveilles de Fontainebleau, les rares produits de l'art oriental, elle en emprunte les formes, l'esprit, et impose ainsi un cachet pittoresque à quelques-unes de ses poteries ; sur la surface ivoirée d'une buire de forme persane, elle fera jeter des zones d'arabesques, des séries d'aiglons héraldiques accompagnant le blason de Gilles de Laval, compagnon d'armes et ami particulier d'Artur Gouffier. Sur d'autres œuvres, destinées également aux tenants de sa famille, tels que les La Trémouille, suzerains d'Oiron, Guillaume Bodin, seigneur de la Martinière, maître d'hôtel du sire de Boissy, Guillaume Gouffier, chevalier de Malte et troisième fils de l'amiral de Bon-

nivet, elle entourera les armoiries d'une fine ornementation incrustée en brun foncé; à peine si, dans cette première période, on trouve d'autres couleurs que le noir, le brun et le rouge d'œillet; les cordelières, les cœurs percés de la veuve, se mêlent à des entrelacs délicats, à des motifs arabesques dictés par le goût particulier de Bernart et empruntés évidemment aux riches reliures de l'époque. Au surplus, l'idée première était encore tellement intacte dans cette période, il y avait un accord si parfait entre l'inspiratrice, son dessinateur et son potier, qu'une harmonie singulière, une unité grandiose dominent toutes les œuvres et en assurent la perfection.

La seconde période comprend les ouvrages postérieurs à la mort de Hélène de Hangest et créés sous l'influence de son fils; les formes sont généralement architecturales; le château s'était augmenté, Claude Gouffier y avait fait introduire cette ornementation chargée qu'on trouve dans certaines constructions de la renaissance. Homme de luxe plutôt que de goût, l'opulence lui semble préférable à la beauté simple et sévère; il y a donc, comme le fait remarquer M. Benjamin Fillon, une énorme différence entre les faïences fines copiées sur cette architecture tapageuse, et les fines inspirations de la femme d'élite qui avait inauguré la fabrique.

Les salières, triangulaires ou carrées, vont donc

nous offrir les fenêtres ogivales de la collégiale d'Oiron, soutenues par des contre-forts ayant la forme des termes symboliques placés à la cheminée de la grande galerie du château. Nous retrouverons,

Faïence fine d'Oiron. (Musée du Louvre.)

ici les motifs des grandes verrières de la chapelle, là les rosaires, les couronnes de fruits, les pilastres du maître autel de la collégiale. Du reste, les emblèmes royaux, les chiffres, les armoiries, se multiplient; la salamandre de François Ier, les

croissants entrelacés, l'H, initiale du dauphin Henri, accompagné de frise de dauphins, l'écusson de France, ceux des Montmorency, rehaussent une ornementation où la personnalité de Jehan Bernart se révèle encore par l'application de sujets empruntés à la bibliographie. Ainsi, dans le godet d'une salière figure le pélican, marque de Jean de Marnef, libraire poitevin ; sous une autre se trouve une tête de vieille femme, tirée des illustrations d'un livre. Pendant la première période, Cherpentier procédait à la façon des relieurs, imprimant ses arabesques par petits poinçons rapportés ; ici, il a trouvé moyen de creuser d'un seul coup, sur de larges surfaces, les entrelacs qu'emplira la terre colorée, et qui serviront de cadres aux plus fins motifs. La technique s'est donc modifiée en même temps que le goût, et, au point de vue de la complication des procédés, des difficultés d'exécution, on peut dire que cette période est celle du plus grand développement de la fabrication : le potier est arrivé au *summum* de sa pratique.

La troisième période est celle de la décadence ; plusieurs causes y concoururent : d'abord le défaut de direction ; l'atelier abandonné à lui-même, emploie ses poinçons et ses moules en les accumulant sans grâce ; il semble même qu'à un certain moment le dessinateur Bernart ait disparu, enlevé sans doute par la mort, car les pièces compliquées

semblent être plutôt un assemblage de morceaux juxtaposés que le résultat d'une composition ornementale. Cherpentier lui-même vient à manquer ; alors sur une terre mal préparée s'accumulent sans art les anciens modèles, à peine réparés, et augmentés de grossiers détails qui disent assez dans quelles mains la fabrication était tombée ; sur le dos d'un faune difforme, servant d'anse à une buire, s'étale effrontément le plus ignoble des insectes parasites.

Les pièces de cette période ont un grand intérêt historique, car elles marquent plusieurs dates curieuses. La coupe du Louvre, ornée de dauphins entremêlés aux trois croissants, a été fabriquée avant l'accession d'Henri II au trône; une autre coupe appartenant à Mme la baronne James de Rothschild, montre les mêmes dauphins entourant l'écu de France, et de plus quatre petits lézards figurés au naturel, première manifestation du goût pour les rustiques figulines; et comme si cette pièce devait réunir tous les genres d'intérêt, on y voit autour des fleurs de lis les oies caractéristiques du lieu, hôtes habituels de la grande plaine oironnaise. Postérieurement au 31 mars 1547, date de l'avénement d'Henri II, les couleurs deviennent moins pures, moins harmonieuses, les détails n'indiquent plus la sûreté de main, la pratique habile qu'on trouvait précédemment. Dans les der-

nières œuvres, l'influence de Palissy devient manifeste, et les poinçons, tombés dans des mains inhabiles, ne rappellent plus que le souvenir des travaux auxquels Cherpentier et Bernart consacraient leurs soins.

Pourtant, dans cette période, une création importante sous tous les rapports, vient jeter une éclatante lumière sur l'histoire de la faïence fine, et la relier aux fabrications contemporaines : c'est le pavage *émaillé* de la chapelle privée du château d'Oiron. Les carreaux sont formés d'une terre moins épurée, mais en tout semblable à celle des vases; comme dans ceux-ci une masse première forme la base du travail, et une terre plus fine s'étend à la surface. C'est sur ce subjectile que les artistes ont *peint* en couleurs *stanniques* un fond niellé d'arabesques bleu pâle sur lequel ressortent des lettres, des monogrammes et des écussons en couleurs vives; les caractères, en brun violet, forment, par leur assemblage, la devise des Gouffier : HIC TERMINUS HAERET. Les monogrammes sont ceux de Claude Gouffier et de Henri II; enfin les blasons des Gouffier, des Montmorency et des Hangest-Genlis, c'est-à dire les alliances de la famille, achèvent la décoration. Ce pavage, dessiné par Bernart, fabriqué avec la terre d'Oiron, et encore en place, démontrerait à lui seul l'origine réelle de ces faïences fines dues à la munificence d'un grand

seigneur, et qui n'ont jamais eu d'autre destination que d'être employées à son usage ou offertes à ses supérieurs et à ses amis.

Ici nous nous sommes un peu écarté du savant et lumineux travail de M. Fillon ; nous avons fait une troisième période de ce qui, pour lui, n'est qu'une section de la seconde. Sa troisième période, devenue la quatrième pour nous, comprend des poteries tellement grossières, tellement différentes des autres par le style et la manière du travail, que nous refusons absolument d'y voir des œuvres patronnées ; on y trouve la devise et les emblèmes des Gouffier ; les anciens poinçons se montrent çà et là pour prouver que le matériel de la fabrique princière avait passé dans des mains nouvelles et, précisément, la persistance des emblèmes nous semble être une preuve de la reconnaissance de ceux qui avaient obtenu ces dépouilles au moment où les guerres religieuses forçaient les Gouffier à quitter leur demeure, bientôt saccagée. Dans cette dernière période, les jaspures ont si bien remplacé les fines incrustations que beaucoup d'auteurs ont attribué à la suite de Palissy, ce qui n'est que la fin de la fabrique d'Oiron.

APPENDICE

GRÈS CÉRAMES.

Jusqu'ici nous avons étudié les phases diverses de l'histoire céramique sans tenir compte spécialement de la nature des produits et en nous contentant de distinguer, dans une même époque ou chez un même peuple, les diverses espèces de poteries.

Nous nous écarterons de cette méthode, pour parler des grès, groupe singulier aussi bien défini sous le rapport technique qu'il est obscur quant à ses origines.

Le grès cérame est une poterie à pâte dure très-dense et sonore, imperméable, à grain plus ou moins fin, opaque et tantôt sans vernis, tantôt glacée, lustrée ou couverte.

La pâte est composée d'argile plastique siliceuse

à laquelle on ajoute un peu de sable; le lustre s'obtient par un moyen des plus simples; à un moment donné de la cuisson, qui se prolonge quelquefois huit jours, on projette dans le four du sel marin que la haute température vaporise aussitôt et qui, combiné avec la terre en fusion, produit un

Grès allemand.

silicate alcalin suffisant pour rendre la surface des pièces luisante comme si elle était vernissée. Dans certaines espèces communes on pose sur le cru une couverte composée avec le laitier des fourneaux à fer. Le grès peut, d'ailleurs, recevoir tous

les émaux fusibles à haute ou à moyenne température.

On a généralement limité au xv^e siècle l'origine des grès cérames pouvant offrir quelque intérêt artistique; mais nous pensons qu'il y a erreur à cet égard, et que les poteries à pâte dure de quelques parties de la France, se sont fabriquées concurremment à certaines terres vernissées très-voisines d'aspect et de décor. C'est ce que nous croyons avoir démontré en parlant des fabrications du Beauvoisis. Les argiles à grès sont assez fréquentes en France pour qu'on s'en soit servi de bonne heure.

Dans les idées généralement admises, les contrées allemandes seraient le berceau de ce genre de céramique; on a été plus loin et l'on a cité Jacqueline de Bavière comme étant la première personne, au moins d'un rang éminent, qui eût pétri la poterie siliceuse; enfermée dans la forteresse de Teylingen, en 1424, elle y aurait charmé ses loisirs par la confection de pots et cruches qu'elle jetait ensuite dans les fossés, afin de laisser aux âges futurs des souvenirs de sa présence. Un traité spécial a été imprimé en Hollande sur les *brouw Jacoba's Kannetjes* et l'un de ces pots existe au musée de La Haye; un autre figure à Sèvres et prouve, comme le premier, que la comtesse Jacqueline n'était pas une artiste de premier ordre.

Au xvie siècle, l'art s'était établi sur des bases stables, et rien n'est plus beau, comme fabrication et comme goût, que les cruches, gourdes ou canettes sorties des mains des potiers de Cologne et de

Canette allemande en grès blanc.

quelques autres localités de l'Allemagne. Sur une surface d'un blanc presque pur ou d'un gris brun chaud, s'enlèvent des reliefs d'une perfection rare, accompagnés de moulures qui en relèvent l'effet; comme forme générale, ces grès, avec leurs mascarons, leurs anses sagement pondérées, ont un as-

pect sévère et élégant tout à fait convenable pour la matière. La canette de forme conique reproduite ici donne un exemple de la richesse des grès blancs. Son ornementation est dominée par les armes de l'empire germanique et celles de la France et de l'Espagne ; l'écu de l'archevêque électeur de Mayence, placé en seconde ligne des armes principales, semble indiquer que la pièce était destinée à ce haut dignitaire; tout cela est hardi de style, parfait d'exécution bien que la date, 1574, s'éloigne déjà des beaux temps de la renaissance.

On verra encore un exemple de la remarquable fabrication allemande dans un lion accroupi, la tête contournée, qui supporte dans ses pattes antérieures une coupe destinée à contenir de la poudre; le pendant tient un vase ovoïde servant d'écritoire. Ces pièces héraldiques montrent une grande verve d'exécution et un caractère élevé dans le rendu des têtes et des extrémités ; ce sont bien là ces supports menaçants qui défendent les blasons de la vieille noblesse allemande.

Quelques pièces brunes n'ont d'autre mérite que la délicatesse de leurs reliefs; à Bunzlau on a pourtant exécuté parfois ces reliefs avec une pâte d'un jaune mat qui tranche sur le fond vigoureux.

Mais c'est en Bavière, à Creussen, qu'on a particulièrement usé de l'artifice des colorations pour rehausser la teinte sombre des grès ; des figures et

des ornements modelés ont été recouverts d'émaux vifs et d'or, et l'on a obtenu ainsi un ensemble plus brillant qu'harmonieux ; les spécimens de ce genre sont fréquents dans nos musées ; il est une cruche dite des Apôtres, où ceux-ci figurent avec les quatre évangélistes, qui paraît avoir été un sujet de prédilection pour les potiers de Creussen. Les faussaires ont parfois appliqué la peinture et la dorure à froid sur des poteries non émaillées de cette fabrique ; la fraude est facile à reconnaître et n'est, dès lors, nullement dangereuse.

Indépendamment de ces pièces brillantes, l'Allemagne a fabriqué des grès à colorations partielles plus modestes ; ceux-ci, nous nous y arrêterons, parce qu'ils ont la plus étroite analogie avec certaines des poteries azurées de Beauvais, et qu'il faut tâcher de les en distinguer.

Les grès allemands à pâte grise, moins chauds que les bruns, moins flatteurs à l'œil que les blancs, avaient besoin d'un rehaut qui en fît ressortir l'élégance ; on imagina d'y appliquer des fonds, des zones, d'un beau bleu d'azur ou d'un violet brun de manganèse, du plus harmonieux effet ; les reliefs emprisonnant la couleur dans une sorte de muraille, permettaient d'obtenir des fleurons, des rinceaux d'un ton tranché sur la pâte ou sur l'émail voisin. Chacun a vu des pièces de ce genre et il serait superflu d'en étendre la descrip-

tion. Quant à en distinguer la provenance, ce ne peut être que le résultat d'une étude attentive des styles de chaque époque et de chaque pays.

Dans l'ancien langage de la curiosité, toutes les poteries de grès étaient confondues sous le nom de *grès de Flandre ;* ceci n'impliquait rien, et personne ne doutait que beaucoup de ces poteries fussent d'origine allemande, car elles portaient, ou les armoiries des princes, ou des légendes dans les divers idiomes de la Germanie.

Aujourd'hui, pour parvenir à délimiter les ateliers, il faut se bien pénétrer de ceci : Les grès allemands sont généralement d'une structure *architecturale ;* les moulures savantes, les formes compliquées y jouent un grand rôle ; le style y demeure fidèle, pendant longtemps, aux traditions de la pure renaissance. En Flandre, le goût se dégrade plus vite, et l'ornementation, plus capricieuse et plus fleurie, se conforme davantage aux modifications introduites dans les autres arts.

En France, le grès Cérame suit pas à pas les autres poteries ; ses formes souples rappellent la terre vernissée ; les fleurs de lis y abondent, tantôt accompagnant le blason royal, ou des armes de villes (celles de Paris sont fréquentes), tantôt semées parmi des fleurons de pure fantaisie. Là point de légendes, peu de chiffres, moins encore de sujets à personnages. Vases d'usage et

d'ornementation, les grès français se formulent en aiguières, en hanaps, en lagènes ou pots à fleurs, comme le charmant échantillon que nous reproduisons ici. Rarement l'artiste néglige d'y

Grès de Beauvais.

employer les deux tons dont il dispose, et souvent ces émaux atteignent une vigueur exeptionnelle.

L'histoire des grès cérames est encore fort obscure ; mais nous ne doutons pas que l'intérêt qui s'y attache ne fasse sortir, des divers pays de

provenance, des monographies aujourd'hui vivement désirées.

Nous nous arrêtons, car, si rapide qu'ait été le chemin parcouru dans cette seconde partie, il a pris d'effrayants développements. Que nous resterait-il, d'ailleurs, à faire ressortir? La merveille? Mais elle est partout; dans ces efforts incessants de l'humanité tout entière pour assouplir la terre cuite, la revêtir de formes élégantes, l'embellir par les ressources de l'art; dans cette rivalité des peuples cherchant à conquérir la suprématie intellectuelle et commerciale.

Là, ce sont les Grecs qui éternisent les héros de leur histoire, les chants de leurs poëtes, en les prenant pour le sujet de leurs peintures céramiques. Après les ténèbres du moyen âge, la terre nous conserve les blasons des hommes illustres. A la renaissance, le vernis et l'émail se font les rivaux du cuivre buriné, de la fresque et des panneaux peints, et les œuvres des grands maîtres retombent sous nos yeux par cette voie nouvelle. Les temps, les mœurs, les passions, se reflètent dans ces travaux, si modestes en apparence, à ce point que le philosophe et l'historien ne dédaignent

plus de consulter une terre cuite à l'égal d'une charte ou d'un passage des mémoires d'une époque obscure.

Cette réhabilitation des produits de l'art sera certes l'une des preuves de la sagacité des chercheurs actuels, et le goût public, en encourageant les études céramiques, aura donné à l'industrie moderne le plus puissant moyen de progrès, car la glorification du passé renferme la promesse d'un renom durable pour ceux qui sauront égaler ou dépasser le mérite de leurs devanciers.

FIN.

MONOGRAMMES, CHIFFRES ET MARQUES

DES ARTISTES ITALIENS.

 Chiffre attribué à Faenza?

A Gubbio? On a supposé que ce pouvait être la signature de Georges Andreoli, ce que nous n'admettons pas.

 Naples, artiste inconnu, p. 253.

A. D. B. Sous une pièce d'époque primitive. On a cru y lire : Andrea di Bono. Ce nom est celui d'un prêtre qui a consacré un disque de faïence, et non celui d'un céramiste.

A. F. Chaffagiolo, avec le chiffre habituel, et la mention : in Galiano.

Venise, p. 237.

Gubbio. Chiffre attribué à Georges Andreoli.

A. P.	Urbino. Alfonzo Patanazzi, p. 187.
A. V.	Urbino. Fiasque à sujet, du Musée du Louvre.

Chiffre attribué à Xanto d'Urbin. Nous le croyons de Ferrare.

Faenza ? Majolique primitive

B	Traversé par un parafe. Fanza ? marque supposée de Baldassar ?
B A	couronnés. Savonne ?
B A	Gubbio. Voir maestro Giorgio.

Venise. Confettiere genre à *frutti*.

 Naples. Cet artiste appartient peut-être à la famille Brandi? V. p. 253.

B.C Naples. Même artiste? Avec une palme traversant la couronne.

 Savone, p. 249

 Naples. Brandi, p. 252, 253.

 Savone. Artiste inconnu

 Venise? Berettino orné d'arabesques.

Deruta. Artiste inconnu, p. 211.

C. A G. P I Castelli. Antoine Grue.

 Deruta. Plat à reflets aux armes des Montefeltri; coll. de M. le comte de Niewerkerke.

C. C. Avec le globe crucigère. Savone.

 Gênes? Lucas Cambiasi? Urbino?

 ? Coll. Basilewski.

COY. POL. DI. S. CASA. Con polvere di Santa Casa. Petites coupes à l'effigie de la Vierge de Lorette, fabriquées *avec la poudre de la Sainte Maison*.

 Venise, p. 238.

 Venise.

C S. Castel-Durante? Artiste inconnu.

DES ARTISTES ITALIENS.

 Gubbio ? Artiste inconnu.

 Deruta. Id. p. 216.

 Id. Id.

De — Pi Fabrique et artiste inconnus.

 Urbino. Pièce à inscription espagnole qui pourrait bien provenir des fabriques fondées par Niculoso Francisco.

F Faenza ? Artiste inconnu, de 1541.

F Naples ? Faïence des bas temps.

338 MONOGRAMMES, CHIFFRES ET MARQUES

 Faenza. Artiste inconnu.

 Même signature.

 Urbino ou Gubbio. On a cru lire Francesco Lanfranco Rovigièse ; mais cette marque a été trouvée avec le monogramme de maestro Giorgio.

 Faenza.

F. P. Urbino. Francesco Patanazzi.

 Faenza. Artiste inconnu dont on a plusieurs signatures.

F X Urbino. Francesco Xanto. V. ses diverses signatures, p. 177.

G Chaffagiolo.

G Id.

 Chaffagiolo? ou Deruta, majolique primitive à portrait.

G. A. G Sous une armoirie. Savone. Gianantonio Guidobono, p. 249.

G. B. F. Urbino. Artiste inconnu.

G. F. Castel-Durante? Artiste inconnu.

 Venise. Artiste inconnu.

GOBO. Urbino.

GONELA Chaffagiolo.

 Savone? Guidobono? Le même soleil avec la seule initiale S. V. plus loin.

G. V. Deruta? Giorgio Vasajo.

 Gubbio. Artiste inconnu.

 Fabrique et artiste inconnus.

 Faenza. Artiste inconnu.

I M G Fabrique et artiste inconnus.

I. P In Pesaro.

L Urbino. Artiste inconnu.

L Monte-Lupo.

Faenza? ou Chaffagiolo? Majolique primitive.

L S. Fabrique et artiste inconnus.

Gubbio. Chiffre attribué à maestro Cencio, et qui n'est probablement qu'une variante de la signature de maestro Giorgio.

Gubbio. Même observation.

Faïence primitive. Ce chiffre ne paraît pas être celui de maestro Giorgio; il signifie probablement : *Mater gloriosa*.

Gubbio. Maestro Giorgio.

DES ARTISTES ITALIENS. 341

Gubbio. Maestro Giorgio.

Id. Id.

Id. Id.

Gubbio. Chiffre illisible, peut-être celui de maestro Giorgio.

Gubbio. Signature attribuée à un maestro Gilco, artiste très-douteux?

 Gubbio. Même observation que d'autre part

M.A.I.M. Gubbio?

 Faïence primitive, d'attribution incertaine; le chiffre qui suit la date a un caractère religieux.

 Faïence primitive, à buste, avec inscription.

Faenza. Giovano Brama?

Provenance et artiste inconnus.

Ce signe, inscrit sur des faïences à reflets métalliques, est attribué, soit à Nocera, soit aux diverses usines qui ont fait usage du chatoyant métallique.

DES ARTISTES ITALIENS. 343

•N• Trévise?

 Urbino. Chiffre de Nicolà.

da Urbino

 Faenza. Chiffre di Nicolo da Fano.

◄O► Urbino. Signature attribuée à Oratio Fontana.

O⫶A O+A Pesaro? marque donnée par Passeri.
 1582

 Urbino. Chiffre d'Oratio Fontana.

 Urbino. Chiffre donné par Passeri, comme étant celui du même maître.

 Gubbio. Signature attribuée à maestro Perestino.

 Chaffagiolo. Première époque ornementale, émaux très-vifs.

 Chaffagiolo. Époque des majoliques à reflets.

 Id. Première, seconde et troisième époque des majoliques à figures.

 Id. Seconde époque ornementale.

 Id. Marque religieuse dans laquelle on avait cru pouvoir lire : P Incha Agricola ; artiste supposé ?

P<small>ttо</small> F<small>co</small> Urbino. Artiste inconnu.

 Gubbio? Artiste primitif inconnu.

R. Faenza. Artiste inconnu.

 Deruta. Artiste inconnu.

 Venise. id.

 Savone..Voir précédemment.! G S

 Chaffagiolo. Variante sans la lettre P?

 Faïence à ornements légers avec armoirie ; 1550. Provenance et artiste inconnus.

346 MONOGRAMMES, CHIFFRES ET MARQUES

S / ☆ Savone? marque attribuée par quelques auteurs à Salomoni, et par d'autres à Séville.

S. F C. Chandiana.

S. M. Bassano. Simone Marinoni. 1596.

℔ Faïences primitives d'origine incertaine.

℔ Id.

T. R. F Urbino. Artiste inconnu. 1587.

VR Provenance et artiste inconnus.

 Urbino ou Ferrare? Ouvrages très-différents de style.

·X· Artiste inconnu. — Imitation de Fr. Xanto.

Z Rimini. Artiste inconnu.

CHIFFRES INDÉTERMINÉS.

 Castel-Durante?

DES ARTISTES ITALIENS. 347

Gubbio.

Faenza. Coupe à bossages et ornements arlequinés.

Urbino. 1540.

Chiffres considérés comme une signature d'Oratio Fontana. Cette attribution est très-douteuse.

Id.

Gubbio.

Provenance et artiste inconnus.

Forli. Plat à sujet finement peint.

CHIFFRES RELIGIEUX.

 Faenza ?

 Castel-Durante ?

 Id. ?

 Id. ?

 Id. ?

 Id. ?

 Faenza?

 Urbino.

 Id. ?

 Castel-Durante ?

 Id. ?

P A V. Chaffagiolo P.

 Provenance inconnue.

FIGURES DIVERSES.

 Faenza.

 Provenance inconnue.

 Faïences à reflets d'origine inconnue. Cette marque se trouve avec les lettres F. R et la date 1536.

 Faïence de la décadence, peut-être de Naples?

 Urbino.

 Naples? Voir pour les autres armoiries la lettre S, et Venise, Castelli, Turin.

 Chaffagiolo.

 Id. ?

 Provenance inconnue. Est-ce la couronne de Naples ou celle des doges de Gênes? Voir pour les autres couronnes A, AF, BC, BG, CL, ainsi que Naples, Venise, Savone, etc.

 Venise. Marque composée d'une ancre formant monogramme; voir pour les variantes Venise, p. 238.

TABLE DES GRAVURES.

Canthare grec, p. 1.
Amphores grecques, p. 11.
— panathénaïque, p. 19.
Vase de style asiatique, p. 35.
— étrusque, p. 39.
Hydrie à peintures noires, p. 40.
Amphore de Nicosthènes, p. 44.
Vase noir à peintures rouges, p. 50.
— à deux têtes, p. 56.
Rhyton, p. 58.
Vase de l'Apulie, p. 63.
Hydrie noire à figures rouges, p. 69.
Œnochoé, p. 71.
Lécythus athénien, p. 73.
Vase d'Arezzo, p. 80.
Bas-relief en terre cuite, p. 83.
Carreau de pavage incrusté, p. 92.
Plat français gravé sur engobe, p. 104.
Carreau en majolique de Chaffagiolo, p. 124.
Plat à grotesques de la même fabrique, p. 126.
Aiguière à reflets, de Pesaro, p. 165
Coupe à sujet de Castel-Durante, p. 171.
— — d'Urbino, par Oratio Fontana, p. 180.
Salière à grotesques d'Urbino, p. 186.
Coppa amatoria de Gubbio, p. 198.
Coupe à graffiti, p. 206.
— sa bordure, p. 207.
— son sujet intérieur, p. 207.
Drageoir à reflets, de Deruta, p. 212.
Gourde à reliefs, en terre sigillée, p. 274.
Pot à surprise, terre à pastillages, p. 275.
Plat à lézard, de Palissy, p. 293.
Buire à figures, du même, p. 299.
Vase à reliefs, de Nuremberg, p. 305.
Coupe en faïence fine d'Oiron, p. 317.
Lion en grès allemand, p. 324.
Canette en grès blanc, p. 326.
Bouteille en grès de Beauvais, p. 330.

TABLE DES MATIÈRES.

A

ALBISSOLA, dépendance de Savone, p. 250.
ALPHÉE et Aréthuse, vase à deux têtes, p. 56.
AMPHORES, leur dimension, p. 10.
— leurs usages, p. 10.
— figurées, p. 11.
— panathénaïques, p. 18.
— — figurée, p. 19.
— à noms d'Archontes, p. 21, 49.
— de Nicosthènes, fig. p. 44.
— étymologie de ce nom, p. 68.
AMPHORIDION, p. 68.
ANDOCIDÈS conserve le style ancien, p. 51.
ANVERS, Guido di Savino va s'y établir, p. 172.
ARCÉSILAS, roi de la Cyrénaïque, représenté sur une coupe, p. 45.
ARÉTHUSE ET ALPHÉE, vase à deux têtes, p. 56.
ARMENTIÈRES, on y faisait des épis, p. 298.
ARTISTES italiens, table générale, p. 263 et suiv.
— — établis en France, p. 277.

ASCIANO, ses fabriques, p. 139.
AVON, fabrique d'où sont sorties les figurines attribuées à Palissy, p. 302.

B

BALLATA, ce que c'est, p. 168.
— de Gulbio, p. 194.
BASSANO, ses majoliques, p. 242.
— sa marque, p. 243.
BERETTINO, émail teinté en bleu, p. 147.
— remarquable de Forli, p. 155.
BERNART (Jehan), artiste créateur des faïences fines d'Oiron, p. 313.
BIOT (Jehan), dit Mercure, émailleur sur terre, p. 303.
BISCUIT, premier feu donné aux majoliques, p. 169.
BLANC d'engobe, p. 44.
— sur les vases à figures rouges, indique une basse époque, p. 50.
— voir engobe.
BOLOGNE, ses majoliques, p. 159.

BRIOT (François), n'a pas fait de faïence, p. 297.
BUNZLAU, ses grès à reliefs jaunes, p. 327.

C

CANDELIERI, grotesques primitifs de Castel-Durante, p. 170.
CANTHARE, vase grec, figuré, p. 1.
— décrit, p. 72.
CARREAU incrusté, p. 92.
CASA PIROTE, usine de Faenza, p. 149.
CASTEL-DURANTE, ses majoliques, p. 168.
— — ses candelieri, p. 170.
— — coupe à sujet, p. 171.
— — Urbain VIII change ce nom en celui d'Urbania, p. 173.
CASTELLI, ses majoliques, p. 255.
CASTELLO, fabrique de terre vernissée à engobe, p. 203
— ses couleurs dites à la Castellane, p. 203.
CÉRAMIQUE, quartier d'Athènes, occupé par les potiers, p. 5.
— grecque, p. 1.
— romaine, p. 77.
— du moyen âge, p. 89.
— de la renaissance, p. 105.
CERAMUS, fils de Bacchus et d'Ariadne, prototype du potier, p. 5.
CHAFFAGIOLO, ses majoliques, p. 121.
— — leur caractère, p. 122.
— — leurs marques, p. 122, 130.
— (carreau de), p. 124.
— (coupe à grotesques), p. 127.
CHANDIANA, ses faïences, imitation de Perse, p. 244.
CHATEL-LA-LUNE, on y faisait des épis, p. 298.
CHERPENTIER (François), potier, auteur des faïences fines d'Oiron, p. 313.
CHIFFRES religieux sur les majoliques, p. 196.
— de la maison de Mantoue, p. 224.

CHIFFRES de cette maison pris pour des marques des peintres, p. 224.
CHIPAULT (Jehan) et son fils, émailleurs sur terre, p. 303.
CLERICI, ouvrier en terre sigillée, d'Avon, p. 303.
CLITIAS, peintre du vase François, p. 48.
COLOGNE, on y a fait de très-beaux grès, p. 326.
COPPA AMATORIA, ce que c'est, p. 168.
CORFOU, la majolique y est portée par les Durantins, p. 168, 172.
CORŒBUS d'Athènes, inventeur de l'art céramique, p. 5.
COULEURS des vases grecs, p. 12.
— de rehaut des vases grecs, p. 14, 49, 51.
COUPE d'Arcésilas, p. 45.
— à sujet, de Castel-Durante, p. 171.
— — d'Urbino, p. 180.
— à portrait, de Gubbio, p. 198.
— à Graffiti, p. 206.
— à reflets, de Deruta, p. 212.
COURONNE du grand-duc de Toscane, p. 143, 254.
— de fer de Bassano, p. 243, 254.
— — fermée, à Naples, p. 253.
CRATÈRE, p. 70.
CRÉDENCE, faite à Ferrare pour Jean-François II, de Mantoue, p. 223.
CREUSSEN, ses grès émaillés en couleurs, p. 327.

D

DALLES en terre cuite, p. 92.
DELLA ROBBIA (les), p. 111 et suiv.
— — (Luca), applique l'émail d'étain à la statuaire, p. 112.
DÉMARATE, de Corinthe, amène des artistes en Italie, p. 37.
DEMI-MAJOLIQUE, p. 117.
— — de Pesaro, p. 162.
DERUTA, ses majoliques, p. 209.
— dépendance de la ville de Pérouse, p. 209.
— ses faïences à reflets, p. 210.

TABLE DES MATIÈRES. 355

DERUTA distinction de ses ouvrages et de ceux de Pesaro, p. 214.
— ses vases en pommes de pin, p. 215.
DIBUTADE, de Corinthe, inventeur de la plastique, p. 3.

E

ÉMAIL d'étain, son invention, p. 108.
— — constitue la faïence, p. 117.
— — appliqué à la statuaire par Luca della Robbia, p. 112.
ENGOBE, couche d'argile blanche posée sur des vases grecs, p. 44.
— sur des terres vernissées, p. 96, 103.
— des demi-majoliques, p. 118.
— décorée à la Castellane, p. 204.
ÉPICTÈTE, artiste d'un talent tout personnel, p. 51.
ÉPIS ou étocs en faïence, fabriqués en Normandie et dans la Sarthe, p. 297.
ESPAGNE, ses majoliques, p. 115.

F

FABRIANO, ses majoliques, p. 217.
FABRIQUES de la Toscane, p. 121.
— des Marches, 145.
— du duché d'Urbin, p. 161.
— des États pontificaux, p. 209.
— des duchés du Nord, p. 219.
— de la Vénétie, p. 231.
— des états de Gênes, p. 247.
— du royaume de Naples, p. 251.
— de la Sardaigne, p. 257.
— françaises, p. 271.
FAENZA, ses majoliques, p. 145.
— — elles sont apportées en France à Henri III, p. 153.
— ses coupes arlequinées, p. 153.
FAÏENCE italienne, sa composition, p. 117.
— — appelée majolique, p. 118.
— de la Toscane, p. 121.
— des Marches, p. 145.
— du duché d'Urbin, p. 161.

FAÏENCE des États pontificaux, p. 209.
— des duchés du Nord, p. 219.
— de la Vénétie, p. 231.
— des états de Gênes, p. 247.
— du royaume de Naples, p. 251.
— de la Sardaigne, p. 257.
— française, p. 271.
FAÏENCE fine d'Oiron, p. 311.
— — ce que c'est, p. 312.
— — d'Oiron, décorée par incrustation, p. 313.
— — — ses phases diverses, p. 315.
— — — figurée, p. 317.
FERMIGNANO, c'est là qu'étaient les usines dites d'Urbino, p. 174.
FERRARE, ses majoliques, p. 219.
— son art lui vient de Faenza, p. 220.
— on y fabrique une crédence pour Jean-François II de Mantoue, p. 223.
— sa fabrique du château et celle de Sigismond d'Este, p. 224.
— sa seconde époque est inspirée des œuvres d'Urbino, p. 226.
— service du mariage d'Alphonse II, p. 229.
FLANDRES (les), la majolique y est portée par les Durantins, p. 168.
— leurs grès, p. 329.
FLORENCE, ses majoliques, p. 134.
— sa porcelaine, p. 135.
FOLIGNO, fabrique de poteries à la Castellane, p. 205, 218.
FONTANA (les), d'Urbino, p. 178.
— Oratio, p. 179.
— ses marques, p. 182.
FONTENY le boiteux, artiste en faïence, p. 303.
FORLI, ses majoliques, p. 154.
FRANCESCO XANTO, l'un des principaux artistes d'Urbino, p. 175.
— — ses signatures, p. 176.

G

GALIANO, succursale de Chaffagiolo, p. 131.

GÊNES, ses anciennes fabriques, p. 247.
— sa marque, p. 248.
GEORGES ANDREOLI, fondateur de la fabrique de Gubbio, p. 188.
— — travaille d'abord à Pavie, p. 189.
— — ses marques, p. 191, 192, 196, 199.
— — ses lustres métalliques, p. 192.
GRAFFIO, ce que c'est, p. 204.
GRAFFITI, dessins gravés sur engobe, p. 204.
— de Città di Castello, p. 204.
— de Foligno, p. 205, 218.
— de Pavie, p. 207.
— de Trévise, p. 241.
GRÈS de Beauvais, p. 100, 329, 330.
— cérames, leur nature, p. 323.
— — leur vernis, p. 324.
— allemands, p. 325, 329.
— — figurés, p. 324, 326.
— de Bunzlau, à reliefs jaunes, p. 327.
— émaillés de Creussen, p. 327.
— à colorations bleues et violettes, p. 328.
GROTESQUES, sur des faïences de Pise, p. 133.
— primitifs, appelés Candelieri, p. 170.
— sur fond blanc, inventés à Ferrare, p. 170.
— — — figurés, p. 186.
GUALDO, fabrique issue de celle de Gubbio, p. 203.
— son remarquable rouge rubis, p. 203.
GUBBIO, ses majoliques, p. 188.
— ses lustres métalliques, p 192.

H

HANS KRAUT, auteur d'un poêle en faïence, p. 307.
HÉLÈNE de Hangest, veuve d'Arthur Goufüer, patrone la faïence fine, p. 313.
HIRSCHWOGEL, potier allemand, p. 308.

HOMÈRE, décrit le tour à potier, p. 6.
— dans une pièce intitulée le fourneau, signale les accidents du four, p. 7.
HYDRIE, étymologie de ce nom, p. 69.
— figurée, p. 69.
HYPERBIUS, de Corinthe, inventeur de la céramique, p. 5.

I

IMOLA, sa fabrique de terres cuites à reliefs, p. 160.
INFREVILLE, on y faisait des épis, p. 298.
INSCRIPTION des vases panathénaïques, p. 21.
— des coupes à boire, p. 21.
— des vases donnés en cadeau, p. 22.
— allégoriques des faïences italiennes, p. 164.
INVENTION de l'émail d'étain, p. 108.
ITALIENS établis en France, p. 277.
— — leurs ouvrages, p. 279.

J

JACOBA'S Kannetjes, nom donné aux pièces attribuées à Jacqueline de Bavière, p. 325.
JACQUELINE de Bavière a, dit-on, fabriqué des grès, p. 325.

K

KÉLÉBÉ, p. 70.
KOTTABE, p. 72.

L

LAFOREST en Savoie. — Sa faïence p. 261.
LECYTHUS, p. 73.
LUSTRE ou vernis des vases grecs p. 12.
— métallique. Voir reflets.

M

MAESTRO, explication de la valeur de ce titre, p. 190.

MAJOLIQUE, nom de la faïence italienne, dérivé de Majorque, p. 118.
— fine de Pesaro, p. 162.
MALICORNE, on y faisait des épis, p. 298.
MANERBE, fabrique d'épis et de terres sigillées, p. 298.
MARQUES de la faïence de Chaffagiolo, p. 122, 130.
— de la porcelaine des Médicis, p. 137.
— de Monte-Lupo, p. 141.
— de Faenza, p. 147, 149.
— religieuses attribuées à Faenza, p. 154.
— d'Urbino, p. 177, 182, 184.
— de Gubbio, p. 191, 192, 195, 196, 199, 200.
— de Deruta, p. 211, 216.
— de Ferrare, p. 224.
— de Venise, p. 237, 238.
— de Bassano, p. 243.
— de Vérone, p. 244.
— de Gênes, p. 248.
— de Savone, p. 249.
— de Naples, p. 253.
— de Turin, p. 260.
— de Palissy, p. 301.
— des imitateurs de Palissy, p. 303.
— d'une majolique allemande, p. 309.
MARZACOTTO, couverte vitreuse posée sur la peinture, p. 133.
MODÈNE, fabrique moderne, p. 230.
MONTE-LUPO, ses poteries, p. 140.

N

NAPLES, ses majoliques, p. 251.
— ouvrages des Brandi, p. 252.
— ses marques, p. 253.
NICOLAS et Mathurin Palissy, neveux de Bernard, p. 303.
NOCERA, fabrique douteuse, p. 201.
NUREMBERG, ses terres sigillées, p. 276, 305.
— (vase de) figuré, p. 305.

O

ŒNOCHOÉ, étymologie de ce nom, p. 70.

ŒNOCHOÉ figurée, p. 71.
OIRON, ses faïences fines, dites de Henri II, p. 311.
— origine de ce nom, p. 312.
— Hélène de Hangest y établit la fabrication de la faïence fine, p. 313.
— pavage émaillé de sa chapelle, p. 320.
OLPÉ, p. 74.
OR sur les vases grecs, p. 14.
— sur les majoliques italiennes, p. 167.
OSTRAKON, tesson de vase employé dans les votes publics, p. 14.
OXYBAPHON, p. 74.

P

PADOUE, fabrique ancienne, p. 241.
— ses vases dits alla padovana, p. 242.
PALISSY, histoire de ses travaux, p. 283.
— son séjour à Paris lui fait modifier ses compositions, p. 295.
— ses imitateurs, p. 297, 303.
— caractère de sa faïence, p. 300.
— ses œuvres estampillées à la fleur de lis, p. 301.
— n'a pas fait de figurines, p. 301.
— ses ouvrages figurés, p. 293, 299.
PALLES armoriales des Médicis, p. 129.
— figurées, p. 137.
PASTILLAGE, p. 97.
PESARO, ses reflets métalliques, p. 118.
— histoire de sa fabrique, p. 161.
— sa fabrique d'origine toscane, p. 163.
— inaugure les coupes à portraits, p. 163.
— caractère de ses reflets, p. 166.
PICCOLPASSO, auteur d'un traité sur la fabrication, p. 172.
PISE, ses majoliques, p. 133.
PITHOS, grande amphore, p. 75.
— sert de demeure à Diogène, p. 76.
POÊLE en faïence allemande, p. 305.

Pont-Vallain, on y a fait des épis, p. 298.
Porcelaine mixte de Florence, p. 135.
— — de Venise, p. 138, 232.
— — de Ferrare, p. 139, 224, 228.
— — de Pesaro, p. 139.
— — de Turin, p. 139, 260.
Poterie à engobe, p. 96.
— sigillée, p. 97.
— azurée, p. 100.
Pré d'Auge, ses faïences, p. 298.
Prénoms des dames italiennes, au XVI° siècle, p. 164.

R

Ravenne, ses majoliques, p. 158.
Reflets métalliques, à Pesaro, p. 118, 162.
— — à Chaffagiolo, p. 126.
— — postérieurs aux peintures polychromes, p. 163.
— — de Gubbio, p. 192.
— — de Deruta, p. 210.
— — de Calata-Girone, p. 255.
Renaissance italienne, p. 107.
— française, p. 271.
Rhytons, p. 56.
— à tête de bœuf, figuré, p. 58.
Rimini, ses majoliques, p. 157.

S

Savignies, ses poteries, p. 99.
Savone, ses majoliques, p. 248.
— ses marques, p. 249.
Semper Glovis, inscription spéciale à Chaffagiolo, p. 129.
Sicile, ses œuvres dorées, p. 255.
— ses majoliques peintes, p. 256.
Sienne, ses majoliques, p. 131.
— (artistes de), p. 131, 132.
Signatures des potiers grecs, p. 23.
— des vases corinthiens, p. 38.
— des vases d'Arezzo, p. 80.
— d'artistes gaulois, p. 81.
Sopra bianco, émail blanc sur blanc, p. 146.
Spezeria, vase à épices de la Toscane, p. 142.

S. P. Q. F., senatus populusque florentinus, indication d'une origine florentine, p. 129.
Stamnos, p. 74.
Statues primitives, p. 3.
— mues par des fils, ibid.
Sujets des vases corinthiens, p. 37.
— des vases à peintures noires, p. 42.
— des vases religieux, p. 46.

T

Talos, de Crète, inventeur de la céramique, p. 5.
Terres cuites décoratives, p. 82.
Terre sigillée française, p. 273.
— — gourde du connétable de Montmorency, p. 274.
— — pots à surprise, p. 275.
— — de Pré d'Auge, p. 298.
— — d'Oiron, p. 304.
Terre vernissée française de la renaissance, p. 272.
— — provenances diverses, p. 275.
Tessons de vases utilisés par les Grecs, p. 14.
— V. Ostrakon.
Teylingen, Jacqueline de Bavière y faisait des grès, p. 325.
Tonneau de Diogène, c'était un Pythos de terre, p. 76.
Tour à potier, connu du temps d'Homère, p. 6.
Trévise, ses majoliques, p. 240.
— on y a fait des graffiti, p. 241.
Turin, ses majoliques, 257.
— — inspirées de celles d'Urbin, p. 258.
— on y essaie la fabrication de la porcelaine, p. 260.
— ses marques, p. 260, 261.

U

Urbania, nom donné à Castel-Durante par Urbain VIII, p. 173.
Urbino, ses majoliques, p. 173.
— les usines étaient à Fermignano, p. 174.
Urnes funéraires, p. 18.

TABLE DES MATIÈRES.

URNE, étymologie de ce nom, p. 75.

V

VASES grecs primitifs, p. 1.
— — leur nature, p. 9.
— — en poterie mate, 10.
— — en poterie lustrée, p. 10, 12
— — leurs couleurs, p. 12.
— — brûlés, p. 13.
— — destinés à la décoration, p. 18.
— — renfermés dans les tombeaux, p. 18.
— — donnés en prix à Athènes, p. 18.
— — leur ornementation, p. 27.
— — leur classification, p. 33.
— — de style primitif, p. 33.
— asiatiques à reliefs, p. 34.
— peints de style asiatique, p. 34.
— corinthiens, p. 36.
— noirs, à gravures et à reliefs, p. 38.
— étrusques, p. 38.

VASES italo-grecs, à peintures noires, p. 40.
— à engobe blanche, p. 44.
— François, peint par Clitias, p. 48.
— italo-grecs, à peintures rouges, p. 49.
— — leur date, p. 52.
— de Cumes, p. 54.
— de formes singulières, p. 56.
— noirs ornés de blanc, p. 61.
— de l'Apulie, p. 62.
— grecs, leurs dénominations, p. 67.
— rouges d'Arezzo, p. 80.
— en forme de pomme de pin, p. 215.
VENISE, ses majoliques, p. 231.
— ses œuvres primitives, p. 233.
— ses artistes, p. 236.
— genres qu'on y traitait, p. 237.
— ses marques, p. 237, 238, 239.
VÉRONE, sa majolique, p. 243.
VITERBE, sa majolique, p. 218.
VOUTES en poterie, p. 90.

FIN DE LA TABLE.

9557. — Imprimerie générale de Ch. Lahure, rue de Fleurus, 9, à Paris.